唐滌生

戲曲欣賞 三
再世紅梅記、販馬記

葉紹德 編撰
張敏慧 校訂

匯智出版

出版前言

粵劇，是香港文化的瑰寶，而唐滌生先生的劇本更是香港粵劇藝術的寶中之寶。

唐滌生先生的劇本，結構緊密，曲詞悅耳，文句優美，娛樂性與文學性兼備，故一直以來上演不輟，觀眾百看不厭。葉紹德先生對唐先生的劇本極為喜愛，一九八六年至一九八八年間，他先後編撰了三冊《唐滌生戲曲欣賞》，從文學和戲曲藝術的角度，帶領讀者欣賞唐滌生先生的六個劇本（《帝女花》、《牡丹亭驚夢》、《紫釵記》、《蝶影紅梨記》、《再世紅梅記》、《販馬記》），同時並附有每劇的「原裝劇本」。這套書出版後大受歡迎，不久即售罄；但基於各種原因，多年來都沒有再版。

有感於這套書對賞析唐滌生先生的劇本和推廣粵劇藝術的重要，本公司在徵得葉紹德先生遺孀陳慧玲女士同意下，決定重新排印出版這套書。

重新出版時，幸得張敏慧女士襄助，負責校訂全書。在整理過程中，我們盡量保持葉紹德先生的賞析文字不變，只訂正其中錯訛之處。至於書中所收錄的劇本，則採用了最原始的「泥

印本」，以期還原唐滌生先生劇本的原貌。

經過數十年歲月，《唐滌生戲曲欣賞》這套書終於以全新面貌，再次面世。期望通過這套書，可讓大家更深入認識唐滌生先生的粵劇藝術。

匯智出版有限公司　謹識

唐滌生簡介

唐滌生（一九一七—一九五九），原名唐康年，廣東中山人。抗戰期間，宣傳抗日話劇《漁火》是唐滌生從事戲劇事業的第一個劇作。一九三八年，得堂姊唐雪卿引薦，投身堂姊夫薛覺先的覺先聲劇團任抄曲，隨名編劇家馮志芬等學習編劇，並為白駒榮的海珠男女劇團編寫《江城解語花》，該劇乃目前所知唐氏的第一部粵劇作品。一九四〇年，《大地晨鐘》是唐氏編寫並演出的第一個電影劇本。此後，唐氏不斷創作，寫電影及舞台劇本，亦為電影執導，開始成名。一九四二年與京劇名票兼舞蹈家鄭孟霞結為夫婦。一九五四年為學者簡又文編寫的《萬世流芳張玉喬》重新撰曲後，唐氏鑽研古典元明曲本，提升劇作的文學境界，作品漸趨雅化，為

香港粵劇壇開展新面目，留下光輝的一頁。

唐氏撰寫的粵劇劇本逾四百部，其中為芳艷芬的新艷陽劇團、任劍輝白雪仙的仙鳳鳴劇團、吳君麗的麗聲劇團，接連編寫多個劇本，各具神采。例如「新艷陽」的《程大嫂》、《洛神》、《六月雪》；「麗聲」的《香羅塚》、《雙仙拜月亭》、《白兔會》，皆成為香港粵劇界的戲寶。

「仙鳳鳴」每次演出，對劇本都精研細琢，詞曲典雅，公認為具文學價值的粵劇作品，其中《帝女花》、《紫釵記》、《再世紅梅記》、《牡丹亭驚夢》，更被譽為經典四大名劇。

一九五九年九月，「仙鳳鳴」第八屆首演《再世紅梅記》時，唐滌生在觀眾席上暈倒，送院後不治，享年四十二歲。

目錄

8

販馬記

識曲聽其真——新版序

朱少璋

匯智出版的《唐滌生戲曲欣賞》已編出最後一卷。這套書的「出版前言」已交代要把唐滌生先生的六個劇本分成三卷重新校訂出版,而這三卷唐劇分別在二〇一五年出版了第一卷,在二〇一六年出版了第二卷,到二〇一七年出版第三卷,整個出版計劃至此可說是圓滿完成,而第一卷甫出版即獲第九屆香港書獎的殊榮,成績驕人,令愛護唐先生、支持匯智的讀者感到異常雀躍。校訂者張敏慧老師為這套書所花的心血一點都沒有白費,態度認真、校訂嚴謹,能真真正正又踏踏實實地展示唐劇的本來面目,真是功德無量。

張敏慧老師在《唐滌生戲曲欣賞》第三卷校訂了《再世紅梅記》及《販馬記》。《再世紅梅記》既是唐劇巔峰水平之作又同時是唐先生的「絕筆」,首演當晚唐先生就撒手塵寰,巧合、傳奇得有如一齣戲的劇情。這個「仙鳳鳴」戲寶歷演不衰,亦有錄音唱片傳世,得到不同年代觀眾的寵愛。至於《販馬記》則是五十年代唐先生為「利榮華」編撰的劇本,首演的時候是用來「賀歲」的,因此劇情兼具輕鬆諧趣的元素,公演時觀眾反應很好,加上此劇乃改編自梅蘭芳俞振飛兩

11

位前輩的首本，以改編國劇作標榜，也很能引起觀眾的關注和支持。唐先生逝世後「仙鳳鳴」

還重演過《販馬記》，足證這確是有水平、有藝術價值的好戲。《華僑日報》一九五九年十月一

日有一則「從紅梅記到販馬記」的報道，正好同時談及《唐滌生戲曲欣賞》第三卷的兩個唐氏戲

寶。報道說導演李鐵欣賞「任白」演出《販馬記》後，對記者說這是「一部電影好題材」，還計

劃在「仙鳳鳴」散班後，要把《再世紅梅記》和《販馬記》拍成電影。可惜，李導演的計劃並沒

有完成。事實上，陳寶珠、南紅主演的《再世紅梅記》在一九六八年由黃鶴聲執導，拍成電影。

而任劍輝、鄧碧雲主演的《桂枝告狀》則是利天良在一九五六年改編《販馬記》而成的電影，由

陳皮導演，但利天良改編的《桂枝告狀》對原作《販馬記》改動得非常多，可以說，幾乎看不到

一絲「唐劇的痕跡」。及至一九五九年，由左几編劇導演、潘焯李願聞撰曲、羅劍郎芳艷芬主演

的電影《桂枝告狀》，反而保留了若干「唐劇的痕跡」。

多年以來，粵劇劇本都沒有得到有系統、有規模的整理，且莫說上世紀初或更早期的劇作

珍本，單說唐滌生的劇本，成劇距今其實只約一個甲子而已，卻已幾乎是「一盤清帳亂如麻」，

散失的散失，殘缺的殘缺，部分有幸到今天還在舞台上經常搬演的十幾個唐劇，在搬演過程中

唱詞場口大都給改動得面目全非，要看清楚唐劇的本來面目，殊非易事。至於部分庋藏在研究

單位的劇本，除了借閱不便外，更重要的是原件或複印件均未經專業的校訂和整理，滲漫行文訛誤字詞內行符號，令讀者望而生畏，根本無法在閱讀、賞析或研究層面上談普及。大好的材料，最終只是冷清清地塵封在暗角裏，沒能好好發揮它本來的價值。

戰後，粵劇在香港一度異常興盛，新編撰的劇本又多又有特色，是香港粵劇發展史上多彩多姿的時期，可惜一直以來社會上都似乎欠缺致力保存、整理及出版粵劇劇本的意識，好端端的文藝遺產就在歲月洪流中自生自滅，尋且損毀，漸次揮發。唐滌生先生已是當時得令又譽滿梨園的編劇家，其劇作的遭遇尚且如此，其他編劇家的劇作就更可想而知。目睹這種情況，愛護文藝的有心人是應該感到心痛的。有「痛」的感覺就有搶救的具體行動，葉紹德先生在一九八六至一九八八年間出版的唐劇欣賞系列，可說是「編劇內行人」搶救唐劇的首套專書，二〇一五年至二〇一七年間由張老師校訂的三卷《唐滌生戲曲欣賞》則可說是學者搶救唐劇第一套專著，兩套書的編刊目的、表達手法或整理角度容或有所不同，但重視文藝遺產這點心意，都是一樣的。

校訂、重刊唐劇的種種意義和價值，已有盧瑋鑾老師及潘步釗博士扼要而準確的說明（詳見《唐滌生戲曲欣賞》的第一、二卷的序言），在此我只想強調：校訂、重刊唐劇對研究粵劇舞

13

台藝術幫助極大。近年來我一直在公餘做些粵劇舞台藝術的分析工作，在分析過程中遇上最大

的難題，是演員在舞台上的所做所唱，究竟哪些屬於演員的設計？又哪些屬於劇本的指示？因

為觀眾看到台上的演出，已是融合或綜合了演員及編劇的設計和心思，若要仔細釐清，要麼就

由演員現身說法，要麼就要由編劇夫子自道，倘若演員和編劇都不在人世，則唯一可以弄清問

題的就只有劇本。像《再世紅梅記》一九六三年的唱片版本有兩個「嘩」字很值得注意。在〈倩

女裝瘋〉的唱詞中，任劍輝在「費幾多人力修河澗」前誇張地強調了一個「嘩」字，令相府的窮

奢極侈表露無遺。台上的佈景，無論多真實都不可能直接表現出絕對堂皇的河澗和畫欄，而這

個「嘩」字，就很能刺激觀眾或聽眾的主觀聯想，有了聯想，眼前的佈景都成了真實景物似的。

又任氏在〈脫穽〉唱「暗擁香肩輕貼腮，嘩！蘭氣夜襲人漸呆……」，任氏唱的這個「嘩」字，

很能有力地、活潑地把劇中人沉醉於美色的狀態表現出來。更何況，觀眾或聽眾絕不可能真正

嗅到李慧娘「襲人」的「蘭氣」，但一個「嘩」字，卻很能感染觀眾或聽眾，讓觀眾或聽眾在略帶

誇張的表演程式中，「想像」得到李慧娘的「蘭氣」。唱片版本中任氏唱的兩個「嘩」字都很有藝

術效果，卻又介乎說與唱之間，總令人搞不清這到底是唐氏劇本的「指示」成分，還是任氏演出

時的「即興」元素。查葉紹德一九八八出版的唐氏劇本，兩個「嘩」字都是劇本唱詞的一部分，

但我始終未敢就此遽下定論，因為葉氏在書中說明他用的版本「是白雪仙於一九六九年上演時的修訂本」，但葉書的正文部分卻又沒有詳細交代修訂了哪些唱詞或介口。現在我們細看「匯智版」張老師所校訂的泥印本唱詞，就可以肯定唐氏的原創劇本中確有這兩個精彩的「嘩」字；一經翻檢對照，水落石出，事實不是很清楚嗎？又例如《販馬記》，我曾看過一些劇團演〈寫狀〉一場時，把趙寵唱的反線中板最末接的那一句「滾花」唱成「寫罷了狀詞，可替父鳴冤於一旦」，我當下就覺得這一句唱詞很不妥，因為在這段「中板」之前，趙寵已有「夫人何不寫下一紙狀詞，替父伸冤一旦」的「口古」，唱詞的意思與措辭都明顯與這句「滾花」重複。而且這「中板」的前段已有「卻是李桂枝，把身世敍明一旦」之句，而李桂枝接「口古」又有「我係女流之輩，怎能把狀詞遞於一旦」之語，那是說，唱詞前後近距離已多次用上了「旦」字叶韻。現在細看「匯智版」張老師所校訂的泥印本唱詞，才肯定原作上「滾花」的唱詞應是「寫罷了狀詞，酒溫猶未冷」，唐滌生先生移武作文，巧妙地在文場戲中用上了關雲長溫酒斬華雄的典故，一方面突顯了趙寵的敏捷才思，另方面又表現出趙寵一派洋洋得意、自信心十足的滑稽情態，真是畫龍點睛之筆。再細看劇本，在趙寵開腔唱這段中板前，劇本上原來已有要求李桂枝「斟酒種種服侍介」的演出指示，李桂枝在夫郎寫狀前斟酒，趙寵在寫狀後唱「酒溫猶未冷」，二人連

15

唱帶做，前後呼應得異常緊密。

前人「令德唱高言」，後人「識曲聽其真」，沒有經認真校訂的文本，那個「真」字就根本無從談起。張敏慧老師把研究歷史的求真與客觀的精神灌注在校訂唐劇的工作中，為整理唐劇以至研究唐劇的工作做出了很專業的示範。期望更多有心人能繼續以專業的態度為整理粵劇劇本出力，不為甚麼，只為我們都珍惜「美好」、珍惜「過去」。

校訂者言

<div style="text-align:right">張敏慧</div>

感謝唐滌生先生，多謝德叔葉紹德先生。

唐先生為香港粵劇界創造不朽的劇本，是功業。德叔為唐滌生劇本編著第一套粵劇專書（下稱「舊版」），是功德。這次仔細校核並重刊三冊六個劇本原貌（下稱「本版」），展示唐先生的原創意念與文采，並實現德叔當年導讀及出版「舊版」的本意，是何其重要的責任！

《唐滌生戲曲欣賞（三）》按照一九八八年「舊版」選定的兩部經典劇目，根據當年劇團開山泥印本，從頭訂正，盡力還原全劇曲文內容而成。《再世紅梅記》（一九五九）乃唐先生最後一個劇本，亦是為仙鳳鳴劇團編寫的最後一個劇本，《販馬記》（一九五六）乃唐先生為任姐任劍輝、仙姐白雪仙的「利榮華」班牌新編作品。

六十多年前，泥印本是香港廣東戲班「印刷」劇本的原始面貌。（所謂泥印本，請參閱《唐滌生戲曲欣賞（一）・校訂者言》，匯智出版有限公司，二〇一八年修訂版，頁十七。）廣府大戲的演出本與案頭文字本始終有分別，只有閱讀原始文本，才可賞味及理解原創者設計的初心

17

思路。半個世紀以來，《再世紅梅記》舞台演出不斷，通過電視、電影、唱片及網絡視頻等各類影音媒體，流播量愈廣，種種因素導致跟戲文原意就難免偏離得愈遠。（見〔校按〕）因此，「本版」關於《再世紅梅記》曲文補遺部分比較多，《販馬記》修訂部分相對較少。

原創劇本與「舊版」劇本內文曲詞，有些地方差別頗大。例如：原創《再世紅梅記》〈觀柳還琴〉裡，本來沒有的，「舊版」卻替裴禹製造了「遙遙跟蹤經已數日」的追女仔行為。〈倩女裝瘋〉裡，原創本來有的，賈瑩中擺明向伯娘絳仙示意有非份之想，「舊版」裡卻消失無蹤，那相關情節不再存在。此外，還有某些場口細節，或多或少出現了偏差。「本版」不管是字句或科介，人物或地點，缺了的，補回它，改了的，還原它。這樣，可望細心的演者觀者、善讀的讀者研究者，對劇中人物重新判斷，從而考慮更多不同演出方法，產生更多觀感，甚至導引出更多可研究課題。

對於一些不屬於梆簧的長段插曲，泥印本另附插曲音樂工尺譜，當中出現與劇本正文分歧的字詞或句子，「本版」一一加註列明，讓讀者對原創編劇家字字推敲的苦心用意多些體會。例如：《再世紅梅記·脫穽》文字本曲詞為：「你如無『熱』愛」，曲譜頁寫：「你如無『孽』愛」，音義都有分別，「本版」附註對照。（頁一四〇）

《販馬記》開山早於「仙鳳鳴」戲寶，原來當年劇本對演員身段做表、佈景燈光音樂，以及節奏伏線戲劇效果，已一再提出改良整體水平的要求。該劇用語生活化，多用上很地道的廣府方言俗語，例如：景轟，掛臘鴨，喊苦喊悶。由於該劇歷年演出不太多，沒有經過戲班大幅增刪，於是大致保存了原來面貌，亦保留了劇作者刻意營造悲中帶喜、笑中有淚的故事情味。

「本版」兩劇內容大要，都有所本，比對之下，可以賞析編劇家改編原著的設計手段，以及再創作的心法歷程，證驗唐先生幾年間劇本質素向前邁進的驚人步伐。

「本版」對原創劇本有文照錄，倘文詞有明顯筆誤，則勘正後註明。例如：《再世紅梅記・蕉窗魂合》盧昭容在小樓裡病逝，裴禹與李慧娘結伴前往盧家。裴禹到訪，喃喃自語：「想我共她蕉林話別之時」，這個「她」在門外，是路上同行的李慧娘，接著說：「正是她繡閣魂離之後」，這個「她」在屋子裡，是臥病中的盧昭容。然而劇本把兩人都寫成「門外的她」。「本版」校訂為慧娘是「門外的她」，昭容是「門內的她」，以正視聽。（頁一八二）

倘若不是誤寫，真的是原創意思，卻又不符歷史事實者，「本版」仍然原文照錄，另註提出疑點。例如：《再世紅梅記・鬼辯》照原文口白「『長安』乃（賈似道）屯兵之地」，註釋則說明，宋室南遷，南宋宰相賈似道的半閒堂建於臨安，「臨安」才是依據歷史的戲文合理都城。（頁

19

（一七〇）

唐先生自上世紀三十年代末期，開始編寫粵劇，創作劇目超過四百四十部，《唐滌生戲曲欣賞》（一）、（二）、（三）選用的六個劇本，全依德叔「舊版」編排，屬於唐先生中後期作品。

若三冊在手，按劇目出品期先後次序來細意閱讀，是通往唐先生進步期及成熟期藝術創作世界的最佳途徑。

鄭孟霞女士口中的丈夫：「（唐滌生）從沒有提過對粵劇有甚麼抱負或理想，只希望製作到好的作品，令粵劇發展更進一步。」（頁三二四）唐先生是實幹的粵劇人，劃時代的粵劇戲班質素改革者，他的作品，是範本，影響深遠，庇蔭香港粵劇界幾代人。

德叔寄語後學：「從文字本看到唐滌生在短短一兩年間的飛躍進步，也可以證明唐滌生不但天才橫溢，同時是一個好學不倦的編劇家。」（頁三十五）德叔懇切推介，用心導賞，教人看戲寫戲，更冀盼粵劇優質新編劇人才出現。

兩位前輩對粵劇的誠意，教人敬佩。作為校訂者，自當竭力誠實地鋪陳原始資料，讓材料說話，以便後來者。

眼前這幾個劇本，既可演亦可讀。戲是好戲，文詞、情節、人物塑造，亦是案頭好書，這

20

屬於本土創作的精品，應是香港文學史不宜缺失的一部分，但願非粵劇觀眾而好文學者，也把卷一讀。

在尋覓原始劇本版本過程中，得到白雪仙女士、龍貫天先生、江玉龍先生、李奇峰先生、葉世雄先生、梅雪詩女士、朱劍丹女士、方文正先生等費神幫忙，本人衷心感謝。

二〇一七年六月二十二日

〔校按〕《唐滌生戲曲欣賞》（一）、（二）、（三）選用六部泥印劇本，各劇首演日期為：

- 《販馬記》，利榮華劇團，一九五六年二月。
- 《牡丹亭驚夢》，仙鳳鳴劇團，一九五六年十一月。
- 《蝶影紅梨記》，仙鳳鳴劇團，一九五七年二月。
- 《帝女花》，仙鳳鳴劇團，一九五七年六月。
- 《紫釵記》，仙鳳鳴劇團，一九五七年八月。
- 《再世紅梅記》，仙鳳鳴劇團，一九五九年九月。

校訂凡例

張敏慧

（一）一九八八年舊書版本稱為「舊版」，二〇一七年匯智出版社重排本書，稱為「本版」。

（二）「本版」沿「舊版」選用唐滌生兩個劇目。「本版」採用《再世紅梅記》（一九五九）、《販馬記》（一九五六）泥印本，從頭訂正，還原全劇原創曲文。

（三）「本版」保留「舊版」葉紹德撰寫卷首、卷末、後記各文章，「舊版」提到廣州編劇家「陳冠仰」，「本版」訂正為「陳冠卿」，並加註交代。（頁三一一）

（四）「本版」保留「舊版」葉紹德撰寫每場內容簡介。「舊版」分場名稱若與原創不同，或引用曲詞如非唐滌生原文，「本版」指明迥異處。例如：《再世紅梅記・折梅巧遇》，「舊版」寫裴禹慨嘆美人並非昔日『蘇堤』觀柳人」，「本版」註明原創第一場〈觀柳還琴〉，男女主角見面地點在「虎丘」，不在「蘇堤」，故應是「虎丘觀柳人」。（頁五十四、八十三）

（五）原創劇本本文詞倘有明顯筆誤，「本版」修訂後註明。例如：《再世紅梅記・觀柳還琴》，原

23

文寫李慧娘自憐「既賣之『心』」，難以再為君贈」，根據前後文字曲意，「本版」訂正為「既賣之『身』」，另加註解。（頁五十九）

（六）原創劇本疑誤處，校訂者原文照錄，另加註釋提出疑點。例如：《再世紅梅記・鬼辯》寫「『長安』乃（賈似道）屯兵之地」，根據歷史，當時宋室南渡，長安已失守，「本版」保留原文，另註明地點應為「臨安」。（頁一七〇）

（七）原創劇本文字本附插曲音樂工尺譜頁。「本版」曲譜從略，出現分歧異字處，另加註列明。例如：《再世紅梅記・脫穽》文字本曲詞為：「他宵未可再復來」，曲譜頁寫：「他生或可再慕才」，「本版」附註對照。（頁一四二）

（八）「本版」一仍泥印本所用廣府方言俗語，例如《販馬記》：景轟，鬼鼠。另保留原文句子旁特殊符號〇〇〇。

（九）凡戲曲專用術語皆從原創劇本。例如：衣邊、雜邊、二王。「力力古」統一寫成「叻叻鼓」，「寶子」統一寫成「譜子」。

（十）非劇本內容部分，凡劇目用雙書名號（《ＸＸ》），分場名稱、小曲，皆用單書名號（〈Ｘ Ｘ〉）。劇本內文則從其原貌，小曲專名號從略。

三談劇本

葉紹德

為甚麼我用〈三談劇本〉作《唐滌生戲曲欣賞》第三輯的開場白？因為我覺得頭兩輯向各位介紹，側重在唐滌生先生一生的著作，與及劇本的結構和粵曲所唱的類別，這次我想徹底地與各位談談。以下就是我五十年所看到的好戲與唐滌生編寫粵劇的手法，詳盡地談談我的心得。

也希望憑我一生看戲的經驗，能夠引起一些愛好粵劇的人嘗試學習編劇。

看大戲，我自童年便喜愛，尤以薛覺先的名劇，我看得最多。到我長大了，我從唱片本與覺先聲劇團遺下的劇本，仔細捧讀，發覺數十年前的劇本，除了閒場略多之外，其他主要場口，不但曲白寫得典雅，在情節上亦非常緊湊。

近年來我為家聲[註一]整編的《煙雨重溫驛館情》，和最近的《笳聲吹斷漢皇情》。這兩個劇本，是根據當年薛覺先的名劇《西施》與《王昭君》來整理增刪。雖然四十多年的劇本，唱法比

〔註一〕 粵劇名伶林家聲。

25

較舊，但略加修飾，依然是非常完美。年輕的朋友，別以為古老劇本，不堪一看，唐滌生先生都是向古老劇本學習，憑自己的聰明勤學，結果超邁前賢。唐滌生先生的名劇真是可以幫助演員成名。

為甚麼我說現今的年輕朋友看不起古老劇本？因為古老劇本所用的曲牌比現時貧乏，非資深的演員，不能發揮古老劇本的長處。但是唐滌生的名劇，只要後學的演員選擇適合自己的劇本，肯定很容易演出。但是演得好與不好，又另當別論。

談到古老劇本，我以《西施》來舉例，這劇本是馮志芬為薛覺先編寫的，劇本一共十六場，第一場幕外，文種過吳邦，進行七策亡吳。第二場苧羅村，范蠡訪西施。第三場文種向伯嚭行賄。第四場驛館憐香。第五場夫差辱勾踐。第六場語兒亭。第七場勾踐囚石室。第八場伍子胥與伯嚭衝突。第九場夫差姑蘇台接見西施與鄭旦，釋放勾踐。第十場勾踐回國。第十一場吳宮鄭旦鬥西施。第十二場勾踐起兵。第十三場大戰。第十四場夫差城破兵敗。第十五場勾踐沼吳成功，不見了范蠡與西施。第十六場范蠡與西施功成身退，泛舟五湖。從以上的分場，現在看來，有些覺得零碎，但在四十九年前，這劇本是不可多得的佳作。在演出時，薛覺先在〈訪艷〉至〈語兒亭〉飾演范蠡，下半段戲反串飾演西施，確是多才多藝。

大約在一九五四年左右，唐滌生曾為「新艷陽」寫《西施》，[註二]當時由芳艷芬、陳錦棠、黃千歲、梁醒波等主演。唐滌生也是根據馮志芬的舊作來改編。

唐滌生的《西施》，分場如下：第一場苧蘿訪艷。第二場辱勾踐。第三場語兒亭。第四場獻西施，放勾踐，夫差殺子胥。第五場文種向夫差借糧。第六場勾踐伐吳，秦抗山逼夫差自盡[註三]，準備太湖慶功以石將西施沉江。第七場范蠡與西施泛舟五湖。

兩位前賢所編寫的《西施》，在不同時代上各有千秋。現在看來，覺得唐滌生的劇本較為精簡，可以說現今見字不改也可以演出，為甚麼唐滌生寫西施，竟然放棄一場「驛館憐香」的好戲？這就是演員的問題。因為當時文武生是陳錦棠，他飾演越王勾踐，而演范蠡是黃千歲，他身列副車，所以唐滌生放棄了一場「驛館憐香」。但是少了這場戲，對於尾場范蠡與西施泛舟五湖，雙雙棲隱的愛情結合不夠堅固。

到了一九八六年，我為林家聲整編的《煙雨重溫驛館情》，劇本分場，大致與唐滌生相同，

..........

〔註二〕　一九五六年首演。
〔註三〕　葉紹德《煙雨重溫驛館情》分場大致與唐劇相同，但第六場名為《秦杭山》，演勾踐滅吳，將夫差殺於秦「杭」山。

但我加回「驛館憐香」而減去「文種向夫差借糧」的一場。在上演時，不錯，范蠡與西施的愛情是肯定的，但沒有「借糧」一場，對於勾踐沼吳整個計劃太過草草。為了演出時間關係，我沒有縮龍成寸的本領，至今我還考慮怎樣將該劇再作一個適當的整理。

各位讀者，從以上所舉出的實例，證明一個完美無瑕的劇本，在鋪排方面真不容易。首先要故事動人，第二，要將劇中人物適當地分配在演員身上，最後才談到唱詞流暢與動聽。因為我是從學寫粵曲而轉為編劇，所以在寫唱情，我大膽地說一句應付有餘，但在整個戲的結構與推動，真是大傷腦筋。

初時我也曾犯過這樣的毛病，以為每場以唱來交代劇情便可，其實這是編劇最大最大的錯誤。到我向唐滌生先生請教時，他對我說：「當你寫滾花口白，寫得好的時候，你的劇本便成功了。」那時我好像醍醐灌頂。

不錯，我重溫唐氏遺作，他在寫口白口古與滾花很用工夫，不但字字千鈞，同時對劇情推動很大。其實唐滌生編劇手法，所有是演的時候，全用口古口白滾花，例如《帝女花》尾段金殿，他很適當在沒有戲的時候，放進一大段唱詞給觀眾欣賞，這方法看來容易，要做得到真是艱難了。

同時編劇者，為每一位演員上場所安排的曲牌與唱詞，非常重要。這小小唱段，要表達上場演員的身份，寫來真不容易，在生旦一大段唱詞中，除了要曲牌與曲牌互相銜接，旋律要流暢，曲詞要典雅，時至今日，只有一位唐滌生先生能夠做得到，唐先生能夠溫故知新，成就超越前賢，真是難能可貴。

今天，普遍市民文化程度提高，相應粵劇地位亦提高。唐先生的遺作造就了不少演員，他得到了甚麼？而一些名成利就的演員，會否懷念他呢？唉！天曉得！

再談回劇本，在構思劇本故事時，首先想一想演員陣容。當然粵劇題材，不離公侯將相、才子佳人。編劇者怎樣利用演員的長處來發揮劇本的優點，這就是編劇的工夫。我說過很多次，香港的粵劇編劇家，可以說完全教演員度身訂做。

例如陳錦棠與麥炳榮，兩位都是火氣十足擅演不擅唱，那麼編劇時盡量減少大段唱段，利用劇情發展來滿足他們的演出。又例如任劍輝擅演又擅唱，那麼編劇者對她演與唱的部分兩者也要兼顧。又例如林家聲不但擅演又擅唱，而又文武雙全，編劇者對於這樣戲路廣闊的演員，當然是最歡迎了。

花旦方面，如余麗珍擅長刀馬旦，芳艷芬工青衣，白雪仙最擅演花衫。作為一個編劇，都

29

要一一了解演員的優點來發揮。因為一個劇本，未必可以適應任何演員，演員不是萬能的。

作為一個好編劇，應該時常與演員研究，有了編與演的結合才能做成一齣好戲，否則，任

你的劇本怎樣好，選著一個不適合的演員來演，這樣可以說是白費心機。

說到這裡，不能不佩服唐滌生，就以《紫釵記》為例，以任劍輝演演才子李益，簡直天衣

無縫，白雪仙演霍小玉，亦是無懈可擊，梁醒波先飾落拓書生崔允明，後飾豪邁逼人的黃衫

客，與及靚次伯演的陰險盧太尉，四個主要角色安排得有如天造地設。加上唐滌生的花妙

筆，將湯顯祖玉茗堂名著《紫釵記》改編成粵劇，可以說是兩相輝映。所以唐滌生的《紫釵記》

一劇，一直流傳至今，膾炙人口，觀眾與演員一致公認為「名劇」。

當然有了名劇也要有名伶來演才行，所謂名伶名劇，相得益彰。唐滌生在改編《牡丹亭》，

完全忠於原著，為甚麼改編《紫釵記》將尾場「節鎮宣恩」改為「論理爭夫」？[註四]在第二輯的《唐

滌生戲曲欣賞》裡，我介紹《紫釵記》時，也曾提及唐滌生的改動是突出了霍小玉對李益的愛

〔註四〕唐劇原創尾場名為〈節鎮宣恩〉，唐氏並沒有改名為〈論理爭夫〉。〈論理爭夫〉是一九六八年葉紹德改的，見《唐滌生戲曲欣賞（二）：紫釵記、蝶影紅梨記》修訂版，匯智出版有限公司，二○一八年，頁一五七、二六一。

情，比原著還提高。

讀者們，你們想想，假如《紫釵記》劇中的霍小玉是芳艷芬飾演，你以為唐滌生會不會如此的安排？我現在答覆你，一定不會。因為白雪仙本人的性情激烈，尤以擅唱節拍快速的梆簧，同時白雪仙的口白為全戲行演員之冠（包括了男女演員）。所以唐滌生安排霍小玉冒死闖府，與盧太尉論理爭夫。劇本中的曲白，使到白雪仙的演技發揮得淋漓盡致，這類劇本，真是為演員度身訂做的劇本。

我在香港電台主持《唐滌生的藝術》，將其藝術分為三期，由初期、進步期與及全盛期。他一生編寫劇本都是盡量發揮演員的長處，這樣的編劇家，除了能寫流暢的詞曲，還要配合任何演員飾演，除了唐滌生，還有誰人能達到這樣的境界？

在這裡我舉一個例證，當年麗聲劇團賀歲劇，就是唐滌生編寫的《醋娥傳》，在未看戲之前，觀眾懷疑以一個火氣噴噴、威勇迫人的陳錦棠來飾演畏妻如虎的陳季常，是否能夠適應演出。

當觀眾看完之後，大讚好戲，異口同聲地說料不到武狀元陳錦棠飾演陳季常恰如其分。其實陳錦棠本來是懼內之人，以他飾演陳季常，不過演回自己本來面目而已。所以唐滌生知人善

用，筆下的人物，一一活現於舞台上，這手工夫，說來容易，實踐就艱難了。

適才我說過，陳錦棠擅演不擅唱。《醋娥傳》是一個文場喜劇，曲白怎樣鋪排？唐滌生的高明手法，委實不可思議。他在劇中盡量利用梆簧，配以風趣的口白為骨幹，以廣東優美的小調作調劑，一切曲白，使到陳錦棠很容易應付。所以該劇自上演以後，任白波將這劇本拍成電影，易名為《獅吼記》，我相信許多年輕朋友，有些不知電影《獅吼記》就是從舞台版本的《醋娥傳》改編而成的。

從過往粵劇演員的習慣，一向自己有自己的首本，絕不會輕率演人家的劇本，以當年享盛名的白雪仙，而垂青由陳錦棠與吳君麗主演的《醋娥傳》，足見該劇成功的地方，不用多表。

從劇本的結構談到每場的曲白，香港的編劇家，遠在戰前也是為演員度身訂做的。例如名編劇家馮志芬，他不但懂梆簧與口白，寫得非常卓絕，尤以寫「白欖」，更令人佩服得五體投地。例如薛覺先生前所演的名劇《王昭君》，其中一場重要場次是昭君願意和戎，漢元帝依依不捨，漢元帝有一段「白欖」，內容是：「哀昭君，哀昭君何令花容苦汝身。瑤台天上花，焉能投土糞。寧與嬌同死，不作無聊生。」短短幾句，從文字看來經已蕩氣迴腸。經過名伶演繹，更覺傳神了。

其實寫「白欖」很費工夫，因為「白欖」不同口古與口白，口古與口白講出時沒有節拍限制；但「白欖」就有節拍限制。假如寫「白欖」寫得平仄不協調，演員沒法讀出，因為「白欖」是有節拍，所以有「數白欖」之稱。其實「白欖」與京劇「數板」大同小異，不過粵劇音韻平仄嚴謹，稍不協調，便不順溜。

在五十年代初期的劇本，「白欖」不為重視，例牌作為舞台開場時，由梅香介紹劇情所用為多。但馮志芬的劇本，他所用「白欖」，在每個名劇都佔了很重的環節。故此戲行中稱他為「白欖芬」的雅號，他的「白欖」佳句，多至不可勝數。

而唐滌生在梆簧中以寫中板最見工夫，他在每一齣戲中，所用中板（包括正線反線或乙反），文句非常暢順而有力，而唐滌生的名劇裡，主角數「白欖」，只有《帝女花》〈庵遇〉，周世顯與周鍾兩人鬥智討價還價時才一用〔註五〕，以後劇本，「白欖」並不常見。馮志芬能夠用「白欖」敘事，確是高明，因為「白欖」沒有音樂伴奏，唸得清清楚楚，聽得明明白白。目前有些人以為「白欖」不為時尚，我卻認為不對，粵劇的一切傳統文化，都有存在價值，只要編劇者懂

〔註五〕《帝女花》〈乞屍〉，周鍾父子計劃出賣宮主，也是以「數白欖」開展劇情。

33

得適當利用，而文句暢順的話，「白欖」在粵劇應佔有與其他曲牌同等地位，假如能夠寫得似馮志芬一般的傳神，觀眾一樣接受的。

再談一場戲中，兩個人或多個人同演同唱時，寫法又怎樣呢？兩人的唱，當然較易處理，不過在各曲牌組成的唱段，一定要旋律流暢，文字感人，方是佳作。假如多人場面，例如《帝女花》的「殺女」與尾場「金殿」，五條台柱同場，以唐滌生一貫的手法，當以該場的主人為重要。

例如《帝女花》「殺女」一場，以崇禎為主，次則長平宮主與周世顯，再次則為周鍾與周寶倫。唐滌生按照劇情鋪上曲白，其中最聰明處，安排崇禎一時暈倒，加插一段生死纏綿的生旦唱段，真是高手中之高手。該場除了生旦對唱一段〈撲仙令〉[註六]轉〈紅樓夢斷〉的小調外，其他曲白全用大排場梆簧、滾花、七字清、嘆板、快點、口古、口白等，組成一場扣人心弦的好戲，觀眾只顧看戲，已忘記了聽曲了。

〔註六〕〔舊版〕寫「橫仙令」，〔本版〕訂正為「撲仙令」。

34

編寫劇本，除了適合演員之外，取材還要適合觀眾口味。在整個戲進行之中，編者應要做到應演則演，應唱則唱。

這次特選取唐滌生先生的進步期作品《販馬記》，與及他最高峰而又是最後的一個作品《再世紅梅記》介紹給各位欣賞，希望讀者從文字本看到唐滌生在短短一兩年間的飛躍進步。[註七] 也可以證明唐滌生不但天才橫溢，同時是一個好學不倦的編劇家。

〔註七〕利榮華劇團《販馬記》於一九五六年二月首演，仙鳳鳴劇團《再世紅梅記》於一九五九年九月首演。

粵劇劇本的術語與標點符號說明

葉紹德

（一）（排子頭一句起幕）——「排子頭」原本是鑼鼓名稱，「排子」原出於崑曲嗩吶或簫的調子。「排子頭一句」即鑼鼓打完排子頭，奏任何排子第一句作開幕用，該句可作上句。

（二）上下句之分——劇本中曲白仄聲上句，平聲下句。除南音或木魚、龍舟、板眼起式第一句可用平聲作上句。

（三）口古與口白之分別——口古有上下句分，而每句尾皆要押韻。但口古上下句不用與其他梆簧一般接緊，而口古上下句一定獨立，最少要用一上一下兩句。至於口白，則不用押韻。

（四）念白——最少兩句，或四句。可用四言、五言或七言，規矩有如元曲之定場白。

（五）標點符號——劇本內之梆簧與口古單圈（。）是上句，孖圈（。。）是下句。

（六）劇本中之「ＸＸ介」——乃是動作表示，例如：「跪下介」、「攙扶介」等，全是動作的表示。

37

再世紅梅記

〈觀柳還琴〉簡介

《再世紅梅記》是唐滌生先生最後的作品，最難忘就是在該劇第一晚上演，剛演到第四場〈脫穽救裴〉[註一]，劇中李慧娘鬼魂出現時，偉大的粵劇編劇家唐滌生先生，突然暈倒在觀眾席上，連忙送院急救，翌晨傳來噩耗，唐滌生先生竟然與世長辭。

當時任白痛失良朋，哀痛欲絕。唐滌生先生在精壯之年，一旦患急病逝世，真是舉世同哀。在《再世紅梅記》的特刊內，唐滌生有一篇文章，內容大約是：「我自編寫了《西樓錯夢》之後，染了疾病，很快便痊癒，但體力恢復得很慢，所以遲遲未能為仙鳳鳴劇團編寫新劇。」

從以上一小段文章，足以證明唐滌生先生是積勞成疾。他除了替仙鳳鳴劇團編劇，還要兼顧由吳君麗領導的麗聲劇團，又要撰寫歌唱電影的曲詞，每日還要到麗的呼聲上班。事實他的工作量負荷太重了。何況他還對自己的作品要求日嚴，寫作便日益艱難了。

........

〔註一〕 第四場原名為〈脫穽〉，見頁一二二。

41

仙鳳鳴劇團在一九五七年上演三屆，一九五八年也上演兩屆。到了一九五九年，唐滌生遲遲交不出劇本，利舞台院期改了一次又一次，當時白雪仙也急了，她對唐滌生說，假如寫不出新劇，不如修改《琵琶記》上演吧，唐滌生那時也說只好如此而已。

其實唐滌生愛上明朝周朝俊所著的《紅梅記》的故事，但當時手頭上沒有《紅梅記》的原本，在他的文章裡也說：「我只憑著一股蠻勁，同時感謝孫養農夫人從名京劇收藏家的家裡，手抄《紅梅記》之〈脫穽〉、〈鬼辯〉和〈算命〉三折戲。……」唐滌生就憑這三折戲，加以自己的思考，寫成一套超邁原著，曠世無儔的《再世紅梅記》粵劇劇本。這套戲流傳至今廿九年[註二]，蔭及「仙鳳」、「雛鳳」兩代，現今雛鳳鳴劇團視為鎮班戲寶。

改編古典戲曲，是一件非常艱巨的工作。因為粵劇唱詞，必要字正腔圓，不同其他兄弟戲種，曲與詞不協調也可唱出。目今新進的劇評人，以為改編舊劇是一件輕而易舉的事，唐滌生的《再世紅梅記》，從思考劇中情節起，至全劇編寫完成，也要花七個月時間。

以唐滌生的才思敏捷仍要花了悠長的時間才能完成，足見他對自己的作品要求非常之高。

〔註二〕本書「舊版」出版年份為一九八八年。

42

現在談回《再世紅梅記》，讀者看到的文字本，是白雪仙於一九六九年上演的修訂本，與原來的版本，有些微改動。原本之慢板，〔註四〕這段慢板的曲詞，相信愛好粵劇的讀者早已滾瓜爛熟，我不再在此寫出來。因為第一場有很多佳句，需要特別介紹予讀者的。當年首演於油麻地佐敦公園戲棚，白雪仙將上場口白，改用唱片〔註三〕

故事開端，賈似道的新收姬妾李慧娘，因家貧賣身相府，仍是抱璞含真之身。某日在虎丘無意與一少年邂逅，到了西湖，又再度碰面，〔註五〕自念嫁後之身，空有憐才之念，未敢有非分之想。李慧娘奉了太師臨行吩咐，置酒船頭，在黃昏時分，裴禹經已來到，見到畫舫佳人，正是虎丘紅粉，李慧娘亦發現裴禹蹤影，芳心歷亂，一個在橋上，一個在船頭，他倆對話的口古

〔註三〕［本版］劇本，採用唐滌生一九五九年原創泥印本重排。［舊版］劇本是一九六九年改動過的演出本，當中某些情節與人物個性已不僅出現了「些微改動」。

〔註四〕第一場〈觀柳還琴〉，李慧娘上場，初演時本來唱「滾花」。唐滌生死後，一九六二年灌錄唱片，一九六九年重演，改唱唱片版的「慢板」。白雪仙回憶說，慢板曲詞「山影送斜暉……」是御香梵山兩位的手筆。見《姹紫嫣紅開遍——良辰美景仙鳳鳴》，三聯書店（香港）有限公司，一九九五。

〔註五〕原創沒有「再度碰面」那回事。原創第一場〈觀柳還琴〉，兩人虎丘初次邂逅，亦是李慧娘生前唯一次遇上裴禹，見頁五十四至六十。

43

真是精彩百出。

首先裴禹口古：「姑娘，殘橋在上，畫船在下，恨芍藥為煙霧所籠，恨芙蓉為垂楊所隔，能否請仙子降下雲階，待凡人默誌芳容，歸去焚香供奉。」接著李慧娘不好意思地背身口古：「秀才，明月在天，青蓮在地，既知明月高不可攀，何必潛落江心而思抱月，能否請秀才早歸台館，努力攻書，屏息萬念，博一點簪花狀元紅。」慧娘說完欲行，被裴禹叫回，裴禹連忙下橋，隨意將琴放於垂楊下之石台上即向船而拜口古：「好姑娘，緣分在天，邂逅由人，既撥柳而情愫暗通，何必吝嗇芳容，陷我沉淪於綺夢。」再拜白：「姑娘請下船，姑娘請下船。」

慧娘聽罷仍背身微嗔向裴禹警告口古：「獃秀才，禍福由天，拾取由人，請辦畫船旗上幟，莫向佳人枉鞠躬。」說罷輕輕拂袖。裴禹情急不顧一切，亦不視旗，口白：「姑娘若不下船，小生便長拜不止。」裴禹說罷對船膜拜，慧娘見狀一笑即行，行過跳板處，將入船艙又突然止步，終於回身落船，裴禹依然長拜，慧娘失笑，裴禹發覺，抬頭來看慧娘，並發覺慧娘腮邊有淚，兩人回拜後，慧娘不好意思回身弄帶，匿於柳蔭處。

唐滌生安排劇中男女主角的對話，真是巧奪天工，連住一串動作註明，足見他的劇本，可以指導演員演戲。因為裴禹發覺慧娘腮邊有淚，弄帶匿於柳蔭，一切動作，在以下的潮調〈蕉

44

窗夜雨〉[註六]完全唱了出來，文詞典雅，感人腑肺，尤其是裴禹與李慧娘對話的四句口古，一

問一答，在文句上非常對稱，寫出裴禹的痴情，慧娘之婉拒，讀者恨不得化身劇中人，分享這

美麗溫馨的文采。

讀者請再三咀嚼，便知這四句口古看來容易，落筆艱難。而唐滌生在高峰期的作品，簡直

是一塊無瑕的碧玉，他的文章，不讓前賢專美。裴禹與慧娘，憑一段〈蕉窗夜雨〉[註七]，訴出兩

人心境，裴禹知道名花有主，含恨碎琴而別。

慧娘追上橋望裴禹背影。同時賈似道亦上場，亦見到裴禹背影。賈似道上場，敲擊配一

個快扭絲鑼鼓，用武場鑼來打，以示賈似道的聲威。慧娘對裴禹背影白：「美哉少年！美哉少

年！」[註八]賈似道接住狂笑白：「哈哈！好一句『美哉少年』，好一句『美哉（加插鑼鼓）少年』。」

（拋鬚怒視慧娘）慧娘聞聲慌忙下橋，同時賈瑩中領眾軍校在下場門上，而船艙中吳絳仙亦領眾

姬妾同上，絳仙睹狀替慧娘擔心。唐滌生除了寫明動作，還註明眾人位置排列要好，勿紛亂以

.........................

〔註六〕「舊版」寫〈蕉窗夜曲〉，「本版」訂正為〈蕉窗夜雨〉。

〔註七〕同〔註六〕。

〔註八〕原創不是口白，是唱詞：「乞誰憐妾貌，美哉少年容」，見頁六十一。

45

破壞畫面，可見他對劇中人物一舉一動，都不許苟且。

接下來賈似道與李慧娘的對話，又是非常針鋒相對，我特別在此選出為讀者介紹。首先慧

娘向賈似道陪罪口白：「口舌輕狂，相爺恕罪。」賈似道木魚：「是否藍橋約定三更夢?」慧娘

木魚：「只是見一青年在柳中。」賈似道木魚：「美哉少年究是誰頌?」慧娘木魚：「也不過臨

風遙贊好儀容。」賈似道木魚：「我比青年誰輕重?」慧娘木魚：「暮雨焉能鬥曉風。」賈似道帶

怒木魚：「我可以喝斷長江波浪湧。」(白)他呢?」慧娘木魚：「佢可以橫霸西湖玉女叢。」賈似

道大怒命軍校拋過白梃，怒推慧娘於地，欲以白梃痛打。絳仙不忍忙以身掩護慧娘。

讀者看到這裡，會發覺慧娘為甚麼在木魚中衝撞賈似道，原來唐滌生在以下有了一個安

排。當絳仙向賈似道求情，慧娘對絳仙叫白：「姐姐!」接著滾花：「花魄願隨琴客去，一任狂

風掃落紅。縱不死於棒杖之間，也難活於虎狼之洞。」再接一段口白：「唉!我固知乞憐亦死，

衝撞亦死，何況相爺慣於煮翠烹紅，以摧花為生平快事，我與其死於甑破失歡之時，倒不若殤

於白璧尚完之日，倘得相爺一棒成全，(痛不成音)於願足矣!」

唐滌生寫這段口白，就是一篇文章，情詞哀婉動人，聲韻鏗鏘可誦，將賈似道的猙獰面

目，揭露無遺。接下來絳仙向賈似道求情，而賈瑩中亦出言相勸，好一個賈似道端的是老奸巨

娘：「所謂『美哉少年』，究是誰人？」

滑，連忙改換面口，説道揮軍撲救襄陽，喪師回朝，才有心浮氣躁，連忙溫柔地再問慧

其實賈似道希望慧娘説出少年姓字，便可緝捕而殺之。慧娘與裴禹未通名姓，不知所答。而

絳仙亦示意慧娘再不可觸怒賈似道。賈似道仍追問不捨，以下四句口古，寫得非常精警，尤以賈

似道説的最後一句，在第五場〈鬼辯〉，由李慧娘鬼魂説出，前呼後應，非常精彩。以下情節，

賈似道口古：「唏，小事耳，小事耳，慧娘，老夫養妾三十六，少個多個未為福，何況古人有贈

妾之義，相國寧無禮讓之德，若慧娘真個有意於『美哉少年』，則老夫可以倒貼妝奩圓美夢。」

說罷為慧娘抹淚，慧娘悲咽地口古：「相爺，雖是一金之微，亦已受聘納禮，雖有千鈞之

情，亦難再懷二志，橋畔少年，偶見而已，未嘗稍涉於亂，更遑論毀節相從。」賈似道聽罷藐

笑地口白：「慧娘此語，用於為妻，尚無背禮，用於作妾，則語屬荒唐。」慧娘聽罷愕然，似道

接著口古：「妾者，小星也，氣清則明，陰霾則滅，所謂娶妻持中賣。養妾以娛情，朝可以轉

贈於人，[註九]晚可以收回豢養，娛我娛人，一唯我決，實無節之可言，（說到這裡由沉重轉溫

〔註九〕泥印本原創，第一場口古為：「朝可以『寄』贈於人」，見頁六十四。第三場〈倩女裝瘋〉與第五場〈鬼

辯〉口古，則寫「朝可以『轉』贈於人」，見頁一〇〇、一六三。

47

柔）嘻嘻，慧娘你事楚事齊，對老夫亦無關輕重。」

慧娘聽罷，一洗屈服之心，重復倔強之態口古：「相爺，士無飽學不存，女無真情難活，（狠然）相爺，芳魂願隨琴客去〔註十〕，不為燕鵲入彩籠。」

（悲咽）解得真情者，唯橋畔少年耳。（狠然）相爺，芳魂願隨琴客去〔註十〕，不為燕鵲入彩籠。」

以上四句口古，寫得精彩絕倫，文詞秀麗，將賈似道的陰險，慧娘之倔強，兩人心態，表露無遺，我最喜愛「士無飽學不存，女無真情難活」這兩句，唐滌生當時的詞章，經已直迫古人，在劇情處理，簡潔詳盡，比以前作品又進一步。

以下接著賈似道大怒，痛罵慧娘，慧娘反唇相向，而絳仙與瑩中亦相勸無效，眾人一輪快口白，接著唱一段小曲，賈似道怒將慧娘打死。慧娘彌留時，對絳仙一段口白：「姐姐，慧娘死矣。（苦笑）願煙籠妾心以酬惜花者，望風飄吾血以謝多情人，若憐我父母年高〔註十一〕，請勿告以斷腸消息，倘念魂魄無依，乞日賜清香三炷。」說罷便死去，這段口白，真是淒惻斷腸，一字一淚。

- - - - - - - - - -
〔註十〕 泥印本原創為：「願芳魂得隨情客去」，見頁六十五。
〔註十一〕 泥印本原創為：「若憐我父母『高年』」，見頁六十八。

48

其實寫口白，雖無音韻所限，亦有無形的管制。我在此舉例：願煙籠妾心，望風飄吾血，假如將「妾」與「吾」字互易，則讀出時字音不順，唐滌生編劇，真是字字經過推敲，讀者可在文字本中高聲朗誦，便知我言非虛謬。這段口白是有伏線，留待第四場吳絳仙去拜祭慧娘，唐滌生手法之高，真是舉世無雙。

接下來賈似道欲棄屍荒野，又恐怕招人物議，於是命人將慧娘屍骸，抬回畫舫，停棺於相府紅梅閣上。賈似道打死慧娘，如有所失，賈瑩中乘機討好，說道繡谷有一麗人名喚盧昭容，與李慧娘生得一般美麗，只要十斛黃金，三分權勢，[註十二]便可納之為妾，賈似道聽言大喜，乃命賈瑩中速去辦妥。最後賈似道警告眾姬妾：「對於慧娘之死，可有警惕。」收一句花下句：「割下頭顱藏錦盒，好待群花避野蜂。」一句滾花將賈似道的殘忍成性，完全暴露。

第一場一開始便是好戲，一曲一白，字字珠璣，讀者請慢慢欣賞。

⋮

〔註十二〕 泥印本原創這一幕寫「一斛黃金，三分權力」，亦曾出現『『十』斛黃金』字樣，見頁七十。〈折梅巧遇〉一幕則寫「千」斛黃金」，見頁九十。

49

第一場：觀柳還琴

說明：此景佈虎丘山下西湖一角。〔註十三〕衣邊佈平排的疏林參天，集以垂絲柳，正面為石橋，可以上落，石橋下即西湖盡處，石橋近雜邊有楊柳樹一棵，位置不能錯，因是裴禹撥柳窺艷之處。樹下有一小石屯，乃裴禹停琴之處。雜邊露出立體官船一角，船尾可容一二人企立，並在棚頂飄下錦旗，上寫一「賈」字，官舫上已放好跳板。此時開幕為黃昏轉月上梢頭，時為秋盡冬初，梅花試放，柳絮飛綿，強烈地刻劃出江南景色。

（排子頭一句作上句開幕）

（賈麟兒掛著一隻葫蘆，從官舫上介白欖）莫作太平人，寧為官家僕。主人賈太師，酒色唯徵逐。不理元兵困襄陽，只知買妾營金屋。家有七夫人，於心還未足。還添廿九釵，共成三十六。新收李慧娘，貌美而孤獨。因窮鬻顏色，尚未諧花燭。今日載酒蕩西湖，停船走

〔註十三〕 虎丘山區不近「杭州西湖」，較接近的只有「陽澄西湖」。

50

馬射麋鹿。慧娘在船中，伏欄時痛哭。我偷得半日閒，買酒[註十四]往繡谷。（雜邊下介）（淒怨的琵琶聲起）

（李慧娘食住淒怨的琵琶聲，從雜邊官舫上，見船前楊柳隨風舞，不禁有感，喟然嘆息介白）楊柳怯秋風，折腰款擺何時了，桃花驚暴雨，未逢洗劫墮湖中。（花下句）好花未待才子折，賣落樓東味已庸。。

（效果作遠寺鐘聲）

（慧娘續花上句）忽聽得禪院鐘聲到客船，悠然驚醒南柯夢。（一路口白，一路落船台口介白）……有道是寧為鐙下尼，不為堂上妾，與其點綴半閒堂，不如削髮離塵妄，趁相爺行獵未歸，乘柳岸暮煙初起，奔上禪山，也好自尋擺脫。（的的由慢打快左右張望完急足過衣邊介）

（張絳仙[註十五]食住此介口從船卸上見狀喝白）慧娘。

‥‥‥‥‥‥‥

〔註十四〕　泥印本寫「賣」酒，應是賈麟兒『買』酒往繡谷」之誤。

〔註十五〕　泥印本寫「張」絳仙，開山演出時，《華僑日報》一九五九年九月十五日現場轉播全劇的文字記錄是「吳」絳仙，現在一般演出出版都寫「吳」絳仙。

51

（慧娘聞聲呆然企定，知事敗，慢的的掩面而泣）

（絳仙食住慢的的落船行至慧娘之旁同情輕聲叫白）慧娘。

（慧娘悲咽白）絳仙姐。

（絳仙嘆息介白）唉，慧娘妹。（乙反木魚）你知否鳥在囚籠難飛動。

（慧娘悲咽接唱）則怕我纖腰難禦晚來風。。

（絳仙接唱）底事好花願葬狼虎洞。

（慧娘悲咽接唱）毀身誰不為貧窮。。（略爽）愧無甘旨把萱堂奉。枉有琴書百卷通。。重估話色

雅留為知音用。又誰料臨妝難為悅己容。。（泣不成聲）

（絳仙微感訝意介白）吓，慧娘，在你入府之前，莫非先有知音人在。

（慧娘搖首介白）從來未有兒郎，踏入小姑居處。

（絳仙白）哦，既是未有兒郎踏入小姑居處，何得有女為悅己者容之語。

（慧娘白）絳仙姐，所謂深閨少女，誰個不慕才思嫁，昔在夢中，遍求伴侶，覺思慕之人，似

是……似是……（微羞介）

（絳仙破愁一笑白）似是何等樣人。

（慧娘禿頭花下句）似是五陵台館客，絕非七十白頭翁。。何堪酒後夜闌時，賣笑爭歡和奪寵。

（絳仙黯然嘆息介白）唉，（花下句）嘆一句每多情女懷春日，偏是夢破蒙災境遇同。。艷似朝雲與暮雲，懷才也向偏房用。（自憐飲泣介）

（慧娘慢的的悲咽白）姐姐，我本多情，奈何情不惹我，縱使甘於作妾，也望作紅袖之添香，何期薦枕權奸，作虎牙之餘屑……

（絳仙驚慌地左右張望，即掩慧娘口，悲咽而懇切地口古）慧娘，慧娘，須知身在囚籠，萬勿洩露口風，相國多疑善妒，何必快一時口舌，自取殺身之痛。

（慧娘感極黯然口古）姐姐，想我初落畫船，見不少紅肥綠瘦，盡都是寡義忘恩之草，幾見有相憐同病之花，僅姐姐一人可寄附心腹之語，……姐姐，……姐姐，我但求抱璞存真死，不作貪生伴老翁。。

（絳仙一才快的的瞠目結舌搖手悲咽口古）慧娘，慧娘，慧娘妹，我昔在相府之中，每見煮翠烹紅，心膽俱碎，妹是我心許之人，何必使我再多一回心碎，將恨史寄於魂夢。（掩面悲泣）

（慧娘慢的的又感又憐，反加安慰白）姐姐，你何必為我而傷心呢，唉，算叻，（口古）想一生中知己難求，雖未得男女恩，亦初嘗姊妹愛，姐姐，我不忍你為我傷心而落淚，我寧願屈

志而附從。。

（絳仙破涕而笑執慧娘手親熱地白）妹妹，（花下句）我絕非代作淫媒語，雪傲仍須向日溶。。妹妹，豈不聞燈小隨風滅，浪大難存節，紅梅性耐寒，亦難禦暴風雪，只要不同流合污，還可強度荒涼歲月……

不如置酒畫船前，好待相爺燈下用。（起淒怨琵琶譜子一路拉慧娘行，一路非常溫柔白）妹

（慧娘黯然嘆息白）唉……（隨絳仙上官舫二人雜邊同入介）

（景色轉黃昏月上）

（裴禹在衣邊隔岸上介南音板面唱）柳底新紅，嫣紅，惹起一窩蜂。虎丘觀柳抱琴破愁逆旅中。

風霜重，柳擺江楓，花間嫩香為誰濃。殘橋目縱。（踏上石橋抱琴觀眺介）

（慧娘在船艙裡以朱盤捧酒具上船接唱）恁風翻嫩柳，恁橫雨摧折霧裡花，難將熱淚控。恁飄飄

滴滿楚江紅。（將酒具安在船尾之橫几上無意中翹首向橋一望，即起重琵琶急奏伴托）

（裴禹亦向畫船一望與慧娘打個照面即起慢的的）

（慧娘一才如從夢中醒來，嬌羞俯首擺設盤杯）

（裴禹亦不好意思改換視線）

（慧娘忽而停手茫然台口白）……呀，……昔在夢中，遍求伴侶，覺思慕之人，似是……似

是……（默默地撥柳向橋上窺視）

（裴禹心又不捨，又食住撥柳向畫船而窺，起重琵琶急奏伴托，二人打個照面一才慢的的）

（慧娘嚶然而羞，俯首工作介）

（裴禹亦不好意思改換視線）

（細碎而帶輕鬆挑撥的琵琶聲）

（裴禹茫然台口白）……呀，……昔在夢中，遍求伴侶，覺思慕之人，似是……似是……（再撥

柳窺艷介）

（慧娘心有不捨亦食住撥柳向橋上再窺，即起重琵琶急奏伴托攝的的由慢打快，慧娘羞不可仰

以袖掩面欲下介）

（裴禹不由自主的衝口而叫白）姑娘。

（慧娘食住背身停步介）

（裴禹口古）姑娘，殘橋在上，畫船在下，恨芍藥為煙霧所籠，恨芙蓉為垂楊所隔，能否請仙子

降下雲階，待凡人默誌芳容，歸去焚香供奉。

55

（慧娘慢的的背身口古）秀才，明月在天，青蓮在地，既知明月高不可攀，何必潛落江心而思抱月，能否請秀才早歸台館，努力攻書，屏息萬念，博一點簪花狀元紅。。（欲下介）

（裴禹情急高嚷白）姑娘，姑娘，（急足下殘橋隨意將琴放於垂楊下石壘之上，即向船而拜介快口古）好姑娘，緣分在天，邂逅由人，既撥柳而情愫暗通，何必吝嗇芳容，陷我沉淪於綺夢。（再拜白）姑娘請落畫船，姑娘請落畫船……

（慧娘的的仍背身微噸口古）獃秀才，禍福由天，拾取由人，請辦畫船旗上幟，莫向佳人枉鞠躬。。（輕輕拂袖）

（裴禹情急不顧一切，亦不視旗介白）姑娘若不下船，小生便長拜不止。（對船膜拜介）（起琵琶小鑼伴托）

（慧娘回身見狀一笑即行，慢的的已行過跳板處，將入船艙又突然止步，卒之回身落船向裴禹回身一拜介）

（裴禹尚俯身膜拜不止介）

（慧娘啞然失笑介）

（裴禹一才發覺，抬頭呆看慧娘，並發覺慧娘腮邊有淚）

56

（慧娘輕盈盈地向裴禹一拜介）

（裴禹回拜後呆然不知所云介）

（慧娘頗侷促回身避面挽帶低弄匿在柳蔭處）

（裴禹起唱古調蕉窗夜雨）驚艷女，含顰愁對春風。露半面，挽玉帶低弄。嬌羞態欲藏嫩柳中。似煙罩芙蓉。腮有淚濺玉容。（加序白）常言仙子無愁，凡人有恨，問何以驀地相逢，姑娘腮邊有淚。

（慧娘一怔並不答，只急於回身拭淚）

（裴禹續序白）……唉，嗟莫是柳外桃花逢雨劫，飄零落向畫船中。

（慧娘一怔有感，台口接唱）有個書生得解我悲痛，拂柳相對無語情半通。詩內寄意是憐愛還是暗諷。〔註十六〕（介）唉，花飄泊，萬古也類同。（加序白）桃花雨劫，是千古不移之例，飄向畫船，是因風不由自主，……秀才渴欲一見，妾不忍再蔽其色，有違雅意，……如此君願已償，妾心亦了，秀才何不請回。

.......

〔註十六〕泥印本另附插曲工尺譜，此句寫：「詩內寄『語』是憐愛還是暗諷。」

57

（裴禹仍呆視慧娘不語介）

（慧娘再白）秀才請回。

（裴禹耿視如舊）

（慧娘佯怒白）唔……秀才若不回時，妾身自有歸處。（欲下介）

（裴禹見慧娘欲行急叫白）姑娘，姑娘。

（慧娘回身輕嗔白）見已完，言亦盡，長留不去，叨叨作甚。

（裴禹啞然無辭以對介）

（慧娘又回身欲行介）

（裴禹急叫白）姑娘，我抱琴而來，萬不能空手而歸，（接唱）見否有綠琴，物微緣分重。

（慧娘偷眼斜視柳底之琴接唱）恕此柳外人，見琴難遞送。（音樂停頓介白）秀才你既知琴在柳蔭，何必見而故問。

（裴禹搔首苦笑接唱）既知我是醉翁，幾番欲語還自控。花到怒放誰戶種。抑或閨女未嫁，盼得有奇逢。[註十七]（加序）

〔註十七〕 泥印本另附插曲工尺譜，此句寫：「盼『望』有奇逢。」

58

（慧娘斜視裴禹微嗔介白）秀才你何必明知故問呢。

（裴禹愕然白）吓，我何曾知道。

（慧娘白）你既然有柳外桃花逢雨劫，飄零落向畫船中之句，又點會唔知我身世呢，……（帶點悲咽）……好……你唔知，我就話畀你知。（接唱）花劫斷客夢，已驟逢暴雨罡風。暗將詩句誦，湘女更動容。莫個叩芳蹤。惱煞權臣太兇，負你惜花義勇。

（裴禹驚慌失望接唱）愁聞弦斷曲終。恨見面已斷碎春夢。若七仙女召回入太空，剩下追舟者，被風揭斷蓬。（悲不自勝介）

（慧娘又憐又愛接唱）你有意栽花瀟灑更英勇。惜那花沾泥絮塵半封。（加短序白）既賣之身，

〔註十八〕難以再為君贈。

（裴禹略帶悲咽接唱）唉，北地應試，負才氣尋覓愛寵。得見知音侶，已賣身困玉籠。（加短序白）不朽之情，哀哀伏求卿鑒

.......

〔註十八〕泥印本原句為「既賣之『心』」。原句上附手寫文字，改為：「既賣之『身』」。再依據後文曲詞：「已賣身困玉籠」（見頁五十九），「身未賣猶得爹娘憐愛，身既賣只有任人凌害」（見頁六十二），現訂正為「既賣之『身』，難以再為君贈」。

59

（慧娘亦喟然嘆息接唱）辜負伯牙琴，

（裴禹接唱）淚已難自控。

（慧娘接唱）知音再復尋，

（裴禹接唱）濁世才未眾。〔註十九〕

（慧娘黯然嘆息接唱）你看花在鏡中，相思自惹遺恨痛。一切為我能斷送。休要慕我，算是饒儂。（加序悲咽白）唉，君縱多情，妾非無意，恨不相逢於雲英待嫁之時，卻相遇於萬劫不回之日，（一路講一路抱琴還與裴禹）謝秀才情深，恕紅顏薄命，一面之緣，請從此休，帶淚還琴，請從此別，秀才請回，言盡於此矣。……

（裴禹抱琴接唱）唉，相見亦似夢，奈何別也倥傯。嘆丹山有鳳，此後咫尺隔萬重。（抱琴黯然而行）

（慧娘黯然接唱）怯酸風，易惹無情劍鋒。揮巾目送腸斷中。

（裴禹步上石橋，雖幾番回首，但不忍過逆慧娘意，卒黯然下衣邊介）

.......
〔註十九〕泥印本另附插曲工尺譜，此句寫：「『俗』世才未眾。」

60

（賈似道雜邊卸上望見裴禹臨入場時之背影）

（慧娘仍對背影依依不捨，小曲招魂幡引子唱）（反線）乞誰憐妾貌，美哉少年容。

（賈似道狂笑曰）哈哈，好一句美哉少年，好一句美哉（介）少年。（重一才拋鬚叻叻鼓怒視慧娘介）

（慧娘愕然反顧食住鑼鼓驚慌蹲地介）

（賈瑩中領四軍校（持白梃），六個身披甲裙之女婢攜弓箭食住叻叻鼓雜邊上，即賈似道出場處）

絳仙領六個素衣之女姬食住叻叻鼓從船上落船過衣邊排列，絳仙對著戰慄中的慧娘不盡擔心）

（位置排列要好，勿紛亂以破壞畫面之美）

（慧娘不盡驚慌介白）口舌輕狂，相爺恕罪。

（似道木魚）是否藍橋約定三更夢。

（慧娘木魚）只是見一青年在柳中。。

（似道木魚）美哉少年究是將誰頌。

（慧娘木魚）也不過臨風遙贊好儀容。。

（似道不歡介接）我比青年誰輕重。

（慧娘接）暮雨焉能鬥曉風。。

（似道怒介接）我可以喝斷長江波浪湧。（白）佢呢。

（慧娘接）佢可以橫霸西湖玉女叢。。

（似道重一才拋鬚先鋒鈸執慧娘花下句）往日堂前常煮翠，今年還未有烹紅。。買姜焉能賣客情，暗室焉能明貼送。（以眼色示軍校，軍校拋白梃，接住一推慧娘掩門蹼過衣邊舉梃欲打

介）

（絳仙食住先鋒鈸撲埋攬慧娘，並以身護慧娘，懇切而悲咽白）慧娘，慧娘，慧娘妹，……身未賣猶得爹娘憐愛，身既賣只有任人凌害，與其死於無情棒下，不如乞恕於送抱之間，慧娘，慧娘。（搖撼慧娘，並推慧娘跪前乞恕介）

（慧娘苦笑搖頭哭白）姐姐，（花下句）花魄願隨琴客去，一任狂風掃落紅。。縱不死於棒杖之間，也難活於虎狼之洞。（喊白）唉……我固知乞憐亦死，衝撞亦死，何況相爺慣於煮翠烹紅，以摧花為生平快事，我與其死於甑破失歡之時，倒不若殤於白璧尚完之日，倘得相爺一棒成全……於……願……足……矣……

（痛不成音）……

（似道重一才狂怒叻叻鼓掄棍打慧娘介）

（絳仙食住雙膝跪前抱似道膝狂哭介白）相爺，相爺，（一路喊一路長花下句）打在慧娘身，妾心長澈痛，七十両銀收妾用，百年苦樂得相從，在家千日爹娘寵，過門半刻未能容，兔死狐群驚噩夢，則怕他日收場也類同。。（在旁之姬妾俱下淚）忍令佢爹娘夢得女兒回，驚見鮮血淋漓流五孔。

（似道白）……唔……

（瑩中趨前一拜白）相爺，（長花下句）尤物世間希，美色天下重，初接慧娘眼歸紫洞，偏房未上燭花紅，美色留為衾枕用，尤物應歸錦繡叢，一棒若然銷綺夢，須憑杯酒悼遺容。。與其橋畔把紅烹，闔早回船將玉弄。

（似道重一才突然奸笑一輪將白梃拋回軍校，嘻嘻笑介並招手叫慧娘介白）嘻嘻，慧娘，慧娘……起來……站過來講話。（琵琶急奏）

（絳仙急扶慧娘埋似道之前介）

（似道笑介白）慧娘，慧娘，老夫自揮軍撲救襄陽，喪師回朝，心浮氣躁，若有不情，萬勿介意。

（慧娘悲還未已白）相爺言重了。

（似道溫和地白）慧娘，所謂美哉少年，究是誰人。

（慧娘重一才愕然慢的的不知所答介）

（絳仙急向慧娘搖手示意介）

（似道突然笑白）唏，小事耳，小事耳，（口古）慧娘，老夫養妾三十六，少個多個未為福，何況古人有贈妾之義，相國寧無禮讓之德，若慧娘真個有意於美哉少年，則老夫可以倒貼妝奩圓美夢。（親為慧娘抹淚）

（絳仙著急地示意慧娘介）

（慧娘悲咽口古）相爺，雖是一金之微，亦已受聘納禮，雖有千鈞之情，亦難再懷二志，橋畔少年偶見而已，未嘗稍涉於亂，更遑論毀節相從。。

（似道一才藐笑白）嚥，嚥，慧娘此語，用於為妻則尚無背理，用於作妾則語屬荒唐。

（慧娘愕然白）吓。

（似道沉重地口古）妾者，小星也，氣清則明，陰霾則滅，所謂娶妻持中匱，養妾以娛情，朝可以寄贈於人，晚可以收回豢養，娛我娛人，一唯我決，實無節之可言，（突轉溫柔）嘻嘻，慧娘，你事楚事齊，對老夫亦無關輕重。

64

（慧娘重一才叻叻鼓一洗屈服之心，重復倔強之態介口古）相爺，士無飽學不存，女無真情難活，（悲咽）解得真情者，唯橋畔少年耳，⋯⋯（狠然）相爺，願芳魂得隨情客去，不為燕鵲入彩籠。。

（似道重一才拋鬚執慧娘白）呀，如此說你承認了。

（慧娘了無懼色悲咽白）寧為情死，不為妾生。

（似道重一才吆喝白）棒來。

（軍校先鋒鈸欲獻棒介）

（絳仙哭白）相爺饒命。

（絳仙、瑩中食住先鋒鈸分邊趨前執住棒杖介）

（瑩中白）相爺三思。

（似道執慧娘狂怒快口白）你⋯⋯你歌頌少年之美，辜負宰閣之恩，你出處寒微，居無室，貧無養，一旦飛上枝頭，貴為我妾，何以意還（一才扎架）未足，飽思（一才扎架）淫慾。（一巴打慧娘再蹲地後，則拂袖背慧娘而立）（琵琶急奏）

（絳仙瑩中乘機上前向似道做手相勸介）

65

（慧娘憤還未息白）相爺，今日你⋯⋯（起古譜漁樵曲唱）得勢莫笑窮。風花雪月把淫慾縱。莫說千金可納妾，實乃虧德添噩夢。鏡花幻柳色相空。試問萬惡孰為重。奴恨投入鳥籠。何堪供戲弄。珠砌玉琢能何用。

（似道接唱）你在窰山偷咽淚，食糠以療窮。爺爺若倚重。沐恩有誰同。金花也可種。

（慧娘冷笑接唱）以身嫁金不美重。願鴉角莫離貧女宮。往日常常露笑容。快樂忘餓凍。已受離家慘痛。忽逢梟雄倀擁。弱不勝風。初嘗風搖雨動。（失聲而泣介）

（似道接唱）你玉腮珠淚經錯用。秋波如何能遞送。籠內鳥，得化鳳諧龍。籠內鳥，得化鳳諧龍。（加序嬉笑輕薄介）折花攀來伴老翁。不自

（慧娘憤極序白）哼，與其說是籠內鳥，得化鳳諧龍，何不說是（接唱）折花攀來伴老翁。不自量年事老，重想抱花去墓宇中。（加序白）入棺之年，何必摧花折柳。

（似道怒介接唱）此話實重。不料玉女口舌罵張鶴松。誰忿老，入棺兩字最沉痛。

（慧娘接唱）如欲再延年，納妾室有何用。再莫囚紅。再莫愚蒙。葬於風流夢。

（似道勃然大怒接唱）忘形罵我罪難容。半閒堂懸文示眾。誰個越例尋異夢。那個違背了行動。

（似道接情也無用。律法註定罪屠紅。[註二十]（序白）嘿，半閒堂上，掛有內則三篇，凡姬妾不再度求

〔註二十〕泥印本另附插曲工尺譜，此句寫：「律法註定『罪難容』」。

66

忠其主者，（一才使眼色軍校拋棍接棍介）當處死。（一才）

（絳仙與眾姬食住一才相顧失色介）

（慧娘序白）哦，凡姬妾不忠其主者，當處死，然則為臣者不忠於君又如何。

（似道序白）為臣不忠於君者亦難苟活。

（慧娘序白）如此請相爺先以白梃自戕其身，以謝不忠之罪。

（似道序白）哎……想俺官居右相[註二十一]，位列三台，（越講越快）輔度宗[註二十二]登基立國，拓

關外連城百里，天子倚為亞父，社稷倚為樑柱，（拋鬚向絳仙介）俺可有不忠。

（絳仙搖頭介）

（瑩中搖頭介）

（似道拋鬚向瑩中白）俺可有不忠。

（似道序白）俺既是未有不義，到底那個不忠，（沉重地）到底那個不忠。

……………

〔註二十一〕宋理宗時，賈似道已為右丞相。第二場〈折梅巧遇〉說賈似道是左丞相，實誤，見頁七十九、八十九。

〔註二十二〕度宗乃宋帝趙禥死後才有的廟號，宜更正為「新帝」。

（慧娘接唱）賈似道位至丞相未報忠。賣國換財用。按兵無移動。只顧溺愛寵。國事難看重。

（似道狂怒接唱）聽罷兩三句，好似鋼刀破心胸。閻王有令響喪鐘。太師狂怒，掄棒掃落紅。

（序）（打慧娘介）

絳仙、瑩中攔似道介）

（六素衣姬妾穿位跪似道，並以身護慧娘）（務要趁鑼鼓弦索之疾徐而排成有效果的舞蹈）

（慧娘最後中棒，於絳仙唱時慧娘嘔紫標介）

（絳仙攏慧娘哭著接唱）拈翠袖偷將血奉。（介）殺人徒將孽加重。

（瑩中接唱）慧娘殘生若丟送。你自己破碎姬妾夢。

（慧娘接唱）將心間一縷血，恁風飄送。（不支蹲地，絳仙搶前扶住痛哭）（起琵琶哀怨譜子托白）姐姐……慧娘死矣，……（苦笑）願煙籠妾心以酬惜花者，望風飄吾血以謝多情人，……若憐我父母高年，請勿告以斷腸消息，倘念魂魄無依，乞日賜清香三炷……（死介）

（眾姬妾俱俯首掩面不忍看介）

（絳仙擁屍痛哭慧娘妹介）

（似道斜視慧娘後喝白）住口，（介）絳仙休得啼哭，且把屍骸扶將起來，待俺借取月光重新

68

一看。

（絳仙無奈扶起慧娘使其面向似道）

（似道重一才審視遺容慢的的由嘆息而至號啕大哭，木魚）死前不為花顏動。過後方知絕世工。。（哭聲更切）眉如新月堪調弄。口似櫻桃一點紅。。最宜酒後燈前擁。最妙投懷送抱中。。無術返魂唯淚湧。悔我招風散彩虹。。（啾咽一回，突然又喝白）嘿，畢竟小妮子不中抬舉，把她棄屍荒野，以消吾恨。

（四姬妾分邊扶拖慧娘，向衣邊台口行）

（似道一才喝白）轉來，（介口古）往日殺一姬一妾，如拗折一枝一葉，今日老夫喪師回朝，正恐新帝不歡，群臣物議，若殺妾棄屍於荒野之間，豈不怕一朝風吹草動。

（絳仙悲咽口古）相爺，人死如燈滅，仇怨兩俱洩，相府半閒堂後有紅梅閣，無人居住，可將慧娘停棺閣上，以免樓空無打掃，日久被塵封。。

（似道點頭白）唔，將屍首藏在畫船之中，歸去再行殯葬。

（四軍校抱慧娘上船下介）

（絳仙亦不盡傷心陪下介）

69

（似道目送慧娘屍一才慢的的又再啾咽痛哭口古）唏，估話散半世錢財，能享一生艷福，幾難得個天姿國色李慧娘，轉眼又成幻夢。（唏噓不止）

（瑩中口古）相爺，有道是錢財可以起死回生，權勢可以招魂喚魄，倘相爺能假我一斛黃金〔註二十三〕，三分權力，我便能為女媧氏，煉石補天宮。。

（似道重一才唾瑩中介白）吐，（花下句）回生有令閻王管，莫非你招魂有術學臨邛（音洪〔註二十四〕）。。若使楊妃當日可還魂，何致白髮玄宗悲綺夢。

（瑩中跪下白）相爺，你是叔來我是侄，豈有不忠之心，不實之語，人難復活，一例皆然，豈不聞李可代桃，樑能換柱。

（似道重一才先鋒鈸執起瑩中問白）此話怎講。

（瑩中中板下句）有個盧氏女，字昭容。。艷如李氏無輕重。貌與慧娘一樣同。。在繡谷，日被群芳擁。父為酒販甚貧窮。。納采登門如蜂湧。未容浪蝶上巫峰。。（花）須知三分權力可登龍，一斛黃金〔註二十五〕能引鳳。

〔註二十三〕 泥印本「二」字上面，被改為「十」字。第二場〈折梅巧遇〉卻寫『千』斛黃金」，見頁九十。

〔註二十四〕 臨邛，山名。「邛」，原創文本寫「音洪」，而粵音應為「窮」。

〔註二十五〕 同註二十三，見頁七十。

70

（似道洋洋得意聳肩而笑花下句）失馬焉知無艷福，宰相居然是塞翁。。千金散盡還復來，但使能圓新妾夢。（喝白）速去，速去。

（瑩中白）領命。（急下介）

（似道一才慢的的嘻嘻大笑一輪突然回身注視衣邊眾姬妾）

（眾姬妾俱戰慄介）

（似道一才問白）對於慧娘之死，汝們可有警惕。

（眾姬妾爭相點頭介）

（似道嘆息白）唉，堂前姬妾三十六，可惜此際十人還未足，……（突然猙獰地花下句）割下頭顱藏錦盒，好待群花避野蜂。。（上船介）

——落幕——

〈折梅巧遇〉簡介

唐滌生安排兩位不同身份的角色，由白雪仙一人分飾，能夠使到觀眾不會混淆，這樣的鋪排，可見唐滌生藝高人膽大。白雪仙頭場飾李慧娘，是權宦姬妾；在第二場飾盧昭容，是蓬門碧玉，兩個角色性格不同，認真考演技。

不過以第二場盧昭容的角色，白雪仙將這個懷春少女的心情，演得恰到好處，直至今時，她的嫡傳弟子梅雪詩與謝雪心，甚至其他演員，若以《再世紅梅記》之〈折梅巧遇〉一場，無人能與白雪仙相比。因為白雪仙非常掌握這個角色，知道演得稍放，則失去了少女的矜持，演得稍留，亦留不住那位痴情裴禹。

在一九六九年上演《再世紅梅記》時，我與陳錦棠一同觀看，陳錦棠對我說：「這場戲除了九妹（即白雪仙），沒有人能夠演得好，唐滌生當年委實為九妹度身訂做。」陳錦棠是提拔白雪仙當正印花旦的第一人，他與白雪仙同台演戲多時，尤以《火網梵宮十四年》，陳錦棠飾溫璋，白雪仙飾綠翹，那場挑情戲，至今仍認為他兩人是最佳拍檔。

73

再談回這場〈折梅巧遇〉，該場佈景是一個酒寮後苑，苑外紅梅盛放，開場由靚次伯飾演之退休總兵盧桐先上（原著是盧總兵之妻盧夫人）〔註二十六〕。唐滌生用古典戲曲手法，四句念白接一段口白和滾花，便將一切事情交代一清二楚。讀者可在文字本欣賞。

接著裴禹在西湖失意於情場，滿懷感慨，路過繡谷，見苑內紅梅盛放，回憶橋畔美人，衣服繡有梅花點點，私擬不如偷摘紅梅一株，對花懷人，一時不慎，跌入園中。唐滌生用一段「心聲淚影之寒江釣雪」的揚州二流給裴禹上場，曲牌選得非常恰當。當裴禹跌入園中，作者寫出所有動作，指導演員，以免使情節鬆懈。

白雪仙荷花鋤花籃上場唱滾花：「青蓮十斗稱仙客，張旭三杯草聖傳。落花有幸化醇醪，早晚得陪才子宴。」這段滾花頭二句借用唐詩〈酒中八仙歌〉，表明是賣酒女，尾兩句寫出少女情竇初開，渴望得求佳士。我常常說一位角色初初上場的曲與白非常重要，既要簡潔，又要說明身份，曲牌又要適合，真是考工夫了。

接下來昭容拍門，裴禹開門，兩人同驚愕，昭容以為錯入別人家，而裴禹亦錯認昭容是橋

〔註二十六〕　這裡的「原著」，指明朝周朝俊著的《紅梅記》。

74

畔美人，昭容倉皇離去，而裴禹暗忖，何以橋畔美人，華服新妝，今日又小鬟輕袖？裴禹自作聰明，以為小姑由來善詐，橋畔相見，以為自己是狂蜂浪蝶，故託詞已婚，有心決絕，今日天假機緣，萬難放過，不若坐待其歸。昭容再上自言自語，此家之外更無家，乃攀上竹籬，看見裴禹安坐於園中，以為是酒客闖入芳苑，不忿氣再拍門。

以上全用口白，舞台上演得非常風趣靈活，雖然一九六二年由我修改灌錄唱片，將這大段口白改為唱西皮連滾花，但唱片則可以，若在舞台上演，唱比口白稍遜，因為唱片只可以聽，而舞台上除了聽還要觀賞，所以這段口白在舞台仍然照舊，讀者可將此段口白與唱片本一比，便知我所寫的曲詞，只能唱，不能演。

接下來裴禹開門向昭容下禮，昭容心聲道如非主人，決無這般好禮，問裴禹此處可是盧家？裴禹聽言以為昭容故意先行報姓，乃答道正是盧家。以下問及裴禹是盧家姑娘何人？幾時認識？相會於何處？一路至裴禹唱中板之前，完全用口白口古滾花，寫得非常生動，及至裴禹知昭容不是橋畔美人，他慨嘆地白：「既非蘇堤觀柳人〔註二十七〕，何以一般音容，一般模樣。」接

〔註二十七〕 泥印本原文是「既非虎丘觀柳人」，見頁八十三。原創第一場〈觀柳還琴〉，發生地點在「虎丘」。裴禹、李慧娘只有那次在虎丘相遇見過面，見頁五十四。

住一段滾花：「造物弄人還可恕，花神欺我實堪憐。怎避得絲絲垂柳滿江南，怎忘得點點珠痕留粉面。」

這段曲白，表示裴禹十分失望而去，那時昭容睹狀由憐生愛唱一段滾花，攀上籬牆，叫住裴禹，口白非常風趣，最後迫裴禹陳述往事。

唐滌生妙筆生花，不論曲與白，都是言中有物，以下的敍事中板，是他寫曲的一絕。內容是：「欲偷折隔籬花，」[註二十八]昭容插一句口白：「哼，不打自招。」裴禹白：「姑娘唔好誤會，我偷花唔係偷人。」[註二十八]（續唱中板）追憶堤邊柳，容我一訴往事淒酸。西湖盡處有殘橋，也曾見畫舫有佳人，但被垂楊遮面。偷偷撥柳看芙蕖，誰知芙蕖浮水殿，靈犀一點兩通傳。百拜問仙蹤，[註二十九]摘一朵慰夢倒魂顛。仙子尚未開言，經已桃腮淚濺。愧無可以慰郎情，只餘一缽辛酸淚，恨不相逢未嫁前。一別苦相憶，睡則抱枕難眠，著亦輕裘未暖。適見竹內梅，觸動相如渴，

（轉滾花）不是書生跳粉牆，卻是採花跌落蘭香苑。」

- - - - - - - - - - -

〔註二十八〕泥印本這段口白原為：「花是花，人是人，採花不是偷人，姑娘幸勿見罪」，見頁八十五。

〔註二十九〕〔舊版〕這裡寫「相思如渴」，「本版」訂正為「相如渴」，見頁八十五。

這段中板，由裴禹第一場見慧娘至第二場跌入芳苑。全部過程，寫得非常詳細，情詞並茂，的是佳作。以下昭容借贈花請裴禹入圍，生旦唱一段〈漢宮秋月〉，兩人心生愛慕。裴禹失意於慧娘，因昭容貌似慧娘，才生愛意。而昭容天真活潑，少女懷春，有意憐才。這段溫馨旖旎的唱段，旋律與詞句都非常優美，真是極視聽之娛。

接下來盧桐見女兒得遇才子，老懷大慰，裴禹為表慇懃，代盧桐搬酒。正在這時賈瑩中帶同聘禮前來，強行下聘，著令盧桐送女相府。那時裴禹心生一計，著昭容裝瘋鬧府，自己先行登門拜謁，以為照應，劇情再起高潮。

第二場：折梅巧遇

說明：此景為繡谷盧家小酒寮內苑連野外。全場用斑竹砌成，並一反過去舞台之習慣，即台口為內苑，底景及雜邊立體竹籬外方為外景，通出野外的籬門卻在正面，通出衣邊籬門外方為小酒寮，正面貼近籬門之內苑種滿高及一丈的紅梅花數株，籬下有花基及盆栽。雜邊台口角，籬下堆滿酒埕，雜邊算是野外，種滿一排排的垂絲柳，籬外亦種滿一排排的垂絲柳，使柳蔭下現出一條小路。（此景因別致之故，說明頗難理解，作者有圖供參考。）（底景紅日正破雲而上）

（排子頭一句作上句開幕）

（琵琶譜子小鑼）

（盧桐〔年七十〕從衣邊小酒寮上台口詩白）昔為飛虎將。今揚酒字簾。。豺狼正當道。解甲隱山泉。。（白）老漢盧桐，字漢忠，甲午科武林進士，蒙右丞相江大人[註三十]提挈之恩，執

......

〔註三十〕宋度宗時，江萬里為左丞相，兼樞密使。

78

戈衛國，三十年來馳騁沙場，倒是戰無不勝，攻無不取，富貴浮名非所求，幸膝下尚餘一

女，小字昭容，年華二八，貌驚繡谷，（介）（催快）回想六年前，老漢曾官拜襄陽城參軍之

職，一旦元魔入寇，兵困襄陽，左丞相賈似道^[註三十]按兵不救，弄到襄陽糧盡，三軍相繼

死亡，百姓易子而食，老漢夜奔長安，欲求援手，誰料江大人見似道當權，早已辭官返揚

州原籍，老漢見事無可為，遂攜小女隱居繡谷，賣酒為活，唉，正是，醉眼怕看山河月。

破碎雲中避火煙。。昭容那裡，昭容那裡。

（雀噪效果，並無人聲反應介）

（盧桐嘆息一笑花下句）雲雀已離巢穴去，採得花蜜慳回釀酒錢。。人逢得意怨黃昏，落拓焉能

嫌力賤。（拈衣邊之酒埕搬入酒寮內，無須理會裴禹在外做戲）

（裴禹雜邊南音板面穿柳而上唱心聲淚影揚州解心二流）絲絲柳線，綰不住芙蓉粉面。堪擬咽一

種嬌媚惟有月中仙。。恨晚相逢淚珠兒梭梭未斷。煙橋盡處，妒雨梅天。。（琵琶托白）虎丘

觀柳，琴弦未動而幸獲知音，恨晚相逢，痛知音人渺而投琴於海，從今後再不柳底鳴琴，

〔註三十一〕 應為右丞相，第一幕賈似道自稱「位居右相」，見頁六十七，註二十一。

兔又憶起桃花人面……唉……相思繞下眉梢，又上心頭，回憶橋畔美人，低鬟淺怨，衣服上繡有梅花朵朵……今見竹籬之內，紅梅盛放，不如偷摘一株，供奉案頭，也可對花懷人，望梅止渴。（琵琶譜子加小鑼，一路向籬邊選擇梅花，忽見底景籬門旁之梅花特大，遂蹐上竹籬上摘花，不慎跌入小苑之內。（可食住昭容出場鑼鼓蹐牆摘花，以免使介口鬆懈）

（盧昭容拈花鋤及小花籃雜邊台口上介花下句）青蓮十斗稱仙客，張旭三杯草聖傳。。落花有幸化醇醪，早晚得陪才子宴。（琵琶小鑼，急足轉入衣邊底景，推籬不開，拍門三下介）

（裴禹跌入小苑正爬起身掃衣整冠不知所措，突聞拍門聲，無奈開門介）

（昭容推開門見裴禹重一才慢的的由慢打快掩面飛奔出門）（托琵琶急奏）

（裴禹誤會以為是慧娘，瞪目結舌成個呆晒介）

（昭容奔出台口自言自語白）�忚……想繡竹園中，小姑居處，從來沒半個兒郎蹤影，何以今日園中，卻有個翩翩年少，莫非是錯入人家，……（掩口失笑）唔，大抵是宵來愛月眠遲，精神不足，錯認東鄰是妾家，寧不令人羞煞，……日上三竿，白髮倚閭，趕速回家去罷。（迷惘地向雜邊台口行入場）

（裴禹自言自語白）唉，怨天怨地，不知天地之多情，咒機咒緣，不知機緣能巧合，橋畔美

80

人，正恨天涯無覓處，誰知咫尺現芳蹤……（作喜狀）……呀……莫非繡竹園便是美人居處，……（作奇狀）想落還是有些不解，昨日美人華服新妝，何以今日美人小鬟輕袖，……

（自作聰明）唔，是了，女子每多矜持，小姑尤來善詐，大抵橋畔美人，誤認我是輕狂浪子，故託詞已婚，有心絕我……好，今日既是天假機玄[註三十二]，自當坐待其歸，萬勿把良機錯過。（擔竹椅坐於門內）（琵琶轉急奏）

（昭容又食住琵琶急奏迷惘地出台口自言自語白）……除卻蓬門無柳舍，此家之外更無家，我何曾有錯呢。……（一想靜靜躡上雜邊橫籬向內窺望）

（裴禹視線與昭容相觸一才，裴禹印印腳作悠然自得狀）（琵琶轉急奏）

（昭容食住一才又奔回台口介白）一苑清幽，幾樹紅梅，左邊有紫藤翠竹，是昭容讀書之地，右便有青梅黃酒，是爹爹長醉之鄉，決無錯認之理，莫非苑中男子是寮間酒客，……（薄怨）……唔……，爹爹不解人羞，陌生兒郎，焉可接入蘭台內苑。……（想一想即轉入底景

拍籬門介）

〔註三十二〕 此處疑為「機緣」之誤。

81

（裴禹非常客氣地開門介）

（昭容入介一才慢的的與裴禹關目介）

（裴禹躬身下拜介）

（昭容白）秀才是盧家何人。

（裴禹一怔台口白）咦，如非主人，決無這般好禮……（想一想）……敢問秀才，此處可是盧家。

（昭容一怔台口白）咦，世間豈有主人問客之理，……唔……想是借此為題，先行報姓，試一試我是否聰明人耳，（介）正是盧家。

（裴禹一怔台口白）小生是盧家姑娘密友。

（昭容一怔白）吓……秀才與盧家姑娘幾時認識。

（裴禹白）昨日。

（昭容一怔白）是否神交。

（裴禹白）並非神交，乃是面會。

（昭容一怔白）吓……面會於何處。

（裴禹搖頭搖腦白）相會於楊柳堤邊，桃花深處，郎抱琴而情愫暗通，卿撥柳而靈犀暗遞，我則

腸斷無聲，你則傷春有淚。

（昭容重一才快的的羞嗔白）唪，秀才可是曾見鬼來。（佯怒背身而立）

（裴禹作情急狀口古）橋畔姐姐，橋畔姐姐，何以昨日如許情深，轉眼又恩銷義薄，我明白，我

明白，你昨日見我百拜求一面之緣，未解我用情之癲，反認作輕狂浪子，避我，絕我，故

而遙指畫舫官船，認作宦門家眷。

（昭容一才慢的的莫名其妙回頭白）狂生，我幾時有認作宦門家眷，想生平孤高自賞，雲英未

嫁，又焉肯妄搭官家風月船。。

（裴禹情急口古）我知你未嫁，我知你未嫁，所謂花如有主，自當粉褪香零，人如嫁後，也應心

如止水，昨日相見之時，你斷不致對我眼角依依難捨，情淚梭梭未斷。

（昭容一才口古）狂生，慢說我今生未解識依依之情，更未落過梭梭之淚，何況我昨日臥病在

家，未曾踏出籬門半步，待我請出老年人，鎖你上杭州府，落你一個肆口狂言。。（欲行）

（裴禹連隨攔止白）吓，姑娘，姑娘，你真不是虎丘觀柳人。

（昭容嗔白）哼，昭容深居繡谷，從未到過虎丘觀柳。

（裴禹急至欲哭白）哦……哦……既非虎丘觀柳人，何以……何以一般音容，一般模樣。……

（極失望花下句）造物弄人還可恕，花神欺我實堪憐。。怎避得絲絲垂柳滿江南，怎忘得點點珠痕留粉面。（嗚咽白）……失意於情，誤梅為柳，造擾芳居，乞憐乞恕。（謝過後黯然一路拭淚，一路踱出籬門介）

（昭容見狀生憐台口花下句）這一個為情顛倒瘋狂客，卻是風度翩翩美少年。。客嫌垂柳不解動人愁，妾怨楊絲不繫人回轉。（琵琶譜子小鑼回頭見裴禹已出門並掩門急踏上雜邊青石上蹉高籬牆而望介）

（裴禹拈柳不盡相思慢慢行向雜邊台口欲入場介）

（昭容情不自禁地低喚白）秀才。

（裴禹食住叫聲回頭應白）姑娘。

（昭容向裴禹輕輕招手後即迴面而羞介）

（裴禹行埋拜白）姑娘何事呼喚。

（昭容白）這……（慢的的不知說些甚麼，弄巾作態介）

（裴禹再拜白）姑娘何事呼喚。

（昭容秋波一轉，靈機一觸白）哼，適才聽秀才說出一番說話，同情心起，故不究冒失之罪，恁

（裴禹愕然白）吓，小生何曾編造胡言。

憑君去，但過後思量，酸秀才分明有意栽花，託詞借柳，編造出一派胡言，故而深深不忿。

（昭容白）秀才見我在入園之後，還是入園之前。

（裴禹白）入園之後。

（昭容佯嗔白）哼，你入園之前，未見昭容，又怎知昭容貌似虎丘紅粉，偷入繡竹園中，非圖竊

玉，定想偷香，休行，休行，我喚爹爹鎖你。……（作態）

（裴禹著急白）姑娘，姑娘，（快鑼鼓起中板下句）欲偷折隔籬花，（一才）

（昭容伏於籬上以雙手支頤而聽，食住一才並無怒容搖頭擺腦白）哼……不打自招……

（裴禹更急搖手白）花是花，人是人，採花不是偷人，姑娘幸勿見罪。（禿頭續唱）欲偷折隔籬

花，追憶堤邊柳，容我一訴往事淒酸。。西湖盡處有殘橋，也曾見畫舫有佳人，但被垂楊遮

面。偷偷撥柳看芙蕖，誰知芙蕖浮水殿，靈犀一點兩通傳。。百拜問仙蹤，仙子尚未開言，

經已桃腮淚濺。愧無可以慰郎情，只餘一鉢辛酸淚，恨不相逢未嫁前。。一別苦相憶，睡則

抱枕難眠，著亦輕裘未暖。適見竹內梅，觸動相如渴，摘一朵慰夢倒魂顛。。（花）不是書

生跳粉牆，卻是採花跌落蘭香苑。

（昭容聽得心搖意醉，迷惘地白）哦，原來為採花跌落蘭香苑。……（自思自忖地另場花下句）我為傷春鎮日懨懨病，他被愁根夜夜纏。。粉梅花也解得蝶恨蜂愁，寧有惜花人不解紅啼綠怨。（含情脈脈羞答答地白）秀才既有愛花之心，淑女寧無贈花之義，請進園中，待昭容折花相贈。

（裴禹大喜白）多謝姑娘。（琵琶急奏重復入園介）

（昭容亦下籬向裴生微笑襝衽介白）秀才。

（裴禹還禮介白）姑娘。（慢的的）

（昭容食住慢的的含笑斜視裴禹不言又不語介）

（裴禹不好意思的苦笑白）姑娘，（口古）得叩隆情，不問竊花之罪，實已感次五中，何幸復蒙不棄，許以折花相贈，何以此際入到園中，只見姑娘含顰淺笑，弄帶低鬟，並未拈起花利剪。

（昭容一笑快的的口古）秀才既見有草回首而羞，有花迎人而笑，是花心默許矣，誰叫秀才入得園來，似木雞之呆，如老僧入定，是花有贈客之心，客無栽花之意，尚復何言。。（含情脈脈地斜視生）

（裴禹懵懵然白）哦……哦……原來姑娘許我親自摘花，……好……待我選擇一朵心頭所愛。

（琵琶譜子小鑼作選花狀）

（昭容見裴禹不明己意輕輕地頓足白）咦……

（裴禹愕然白）咦，姑娘何以忽有輕嗔之態，莫非……莫非齊嗇名花，怪人恣意。

（昭容以怨懟的目光視裴生羞答答地花下句）你既然欲摘心頭愛，何以冷落了奇花在眼前。。失去殘橋柳底鶯，何不轉愛籬門花外燕。

（裴禹恍然一才慢的的感泣白）哦……落拓之情，何幸尚有姑娘憐我。（執手小曲漢宮秋月中段唱）我似孤舟失舵破浪半海轉。又似風箏一旦線斷。恁憑那風侵雪掠掛在百花村。

（裴禹接唱）何愁斷了弦，退歸武陵源。住繡谷棄俗緣。得花氣再薰暖。繡榜花箋，准將驕客姓名傳。

（昭容折花一朵接唱）折花代替芳心，愛深豈論見淺。（含情獻花介）

（裴禹接花接唱）梅代柳，相愛後，也得閒愁盡斂，願守相思店。

（裴禹接唱）我是山西館客喚裴禹。

（盧桐食住此介口衣邊上搬酒入寮，方捧起酒埕之時，聞人聲，抬頭愕然注視介）

87

（昭容投懷介接唱）相思店，曾未同渡客船。終身靠郎憐。

（盧桐見狀捧酒而笑白）哈哈……

（裴禹、昭容驚覺不好意思分開介）

（昭容羞不可仰白）爹爹……兒郎是山西裴禹……曾……曾

（盧桐微笑禿頭長花下句）曾訂下駕鴛譜，抑或結下盟心願，女子面皮應薄嫩，昏花老眼尚瞭然，花好難逢名士選，待嫁應求美少年。。難得栽成綠柳有雅人攀，種好紅梅有花客佔。

（笑白）女兒儘管與裴生傾談，今日生意興隆，忙於應接。（捧酒欲出寮而去）

（裴禹叫住白）盧翁，盧翁，（花下句）雖是未成翁與婿，已辱千金愛復憐。。晚生能代長者勞，捲袖慇懃將力獻。（琵琶小鑼急開台口捧酒埕入寮代勞介）

（盧桐見狀微笑點頭稱許即捧酒埕入寮介）（琵琶急奏）

（瑩中食住琵琶急奏聲從雜邊小路上輕輕躡上雜邊籬偷窺介）

（昭容神迷意惘折花一枝倚梅樹花下句）往日悼花零落傷春逝，今日拈花微笑祝流年。。開時得箇惜花人，那有隨風落拓啼紅怨。

（瑩中大喜台口花下句）折花自賞人沉默，倚樹而歌貌更妍。。邀功那怕夢成虛，玉碎改將完璧

獻。（喝白）人來。

（福兒、祿兒、賈壽與四綵女捧文定盒上隨瑩中從底景推籬門入介）

（昭容愕然驚慌介）

（瑩中輕薄地向昭容重一才慢的的關目介）

（盧桐食住慢的的上欲搬酒埕，見狀愕然上前喝白）來者何人。

（瑩中口古）盧翁，我是左丞相賈似道〔註三十三〕之姪，太師堂總領，相爺知道你有女昭容，待字閨中，故欲納之為妾，人來，將下聘之物，留於芳苑。

（昭容大驚失色介）

（裴禹食住此介口上欲搬酒埕見狀愕然匿於店內倚門偷聽介）

（盧桐喝白）慢。（口古）老漢雖窮，不貪富貴，此女將終老蓬門，長依膝下，求退回聘物，乞相國情原。。

（昭容哀求悲咽口古）公子，想昭容久居荒山繡谷，未習人間儀節，何況體弱多病，已兆夭亡之

〔註三十三〕應為右丞相，見頁六十七〔註二十一〕，以及頁七十九〔註三十一〕。

89

機，終非福澤之相，相爺若納之為妾，徒將德損。（欲跪介）

（瑩中一才撥開昭容口古）嘿，老頭兒，禮單之上有千斛黃金，[註三十四]禮單之外有三分權勢，順之者生，逆之者亡，自有彩輿迎淑女，不如及早備妝奩。。（下介）（福，祿，壽兒，綵女放低禮盒隨下介）

（盧桐呼叫不應介）

（裴禹亦露焦急卸上介）

（昭容一見裴禹即先鋒鈸撲埋擁哭介花下句）屈節寧甘為玉碎，誓不貪生作瓦全。。已綰同心樹下盟，記得帶取花魂堂上薦。（哀哭介）

（盧桐重一才叨叨鼓怒憤填膺除海青花下句）藏刀未把豺狼殺，（一才）竟張螳臂捕秋蟬。。拚將血濺半閒堂，（一才）把國恨私讎同結算。（三才扎架白）女兒，拿刀來。

（裴禹上前白）盧翁，盧翁，螳臂當車，不能不折，以卵擊石，不能不破，欲圖脫難消災，晚生倒有一計在此。

〔註三十四〕上一幕口古是「假我『一』斛黃金」，見頁七十，註二十三。

（昭容急代扶盧桐同時白）吓，計將安出……

（裴禹口古）我適才偷聽昭容說話，曾有體弱多病之語，於是心生一計，何況奸相仰慕其容，未觀其色，何不扮作瘋邪，鬧府亂堂，災危可免。

（盧桐重一才白）裝瘋。（口古）賈似道久經風月，閱人多矣，倩女作瘋作態，怕逃不過虎穴威嚴。

（裴禹口古）盧翁放心，……晚生放榜之時，未曾登門拜謁，願投府先為內應，曉以邪瘋利害，然後昭容入府，隨機應變。

（盧桐不決白）這……

（昭容口古）爹爹，但使不為奸相辱，裝瘋鬧府，也勝株守寒園。。

（盧桐點頭介）

（裴禹執昭容花下句）你且向鏡台喬染七分病，我倉忙投謁相門前。。（分下介）

──落幕──

91

〈倩女裝瘋〉簡介

〈倩女裝瘋〉，採用京劇《宇宙鋒》的精華，用粵劇來演出，全場除了〈銀台上〉排子，完全用口白口古滾花與七字清中板，全用傳統大排場寫法，白雪仙在演出的身段，請教於孫養農夫人，然後自己將京劇的美妙身段，融化於粵劇表演，不是硬生生地將京劇《宇宙鋒》的演出法一成不變地上演，這就是編與演的聰明處。

該場文字本尚保留一些口白在前面，但在一九六九年演出已刪去，一開場便是賈似道唱出。這場是賈府大堂，所有家丁婢女企幕，而賈似道所唱的七字清，內容表達他窮奢極侈，相國府一切一切，連所用的物件，直迫帝皇之家。這段七字清唱詞是：「金為樑柱玉為欄。滕王有閣詩人讚。宰相無居不註銜。閣詠紅梅藏書簡。花月樓深號半閒。阿房宮殿聲名減。瓊樓玉宇也平凡。〔註三十五〕（轉滾花）怎似俺盤杯碗碟盡金批，用稿閒箋皆玉版。」賈似道驕奢淫逸，一

〔註三十五〕泥印原版是「鰲樓海市」也平凡」，見頁一〇一。

93

段七字清中板表露無遺。

接下家人回報說道昭容是瘋癲之女，作者用兩段有韻口白，交代清楚，賈似道責瑩中貪功之過，竟錯納瘋女，著令空轎抬回。而瑩中力證當時昭容，倚樹而歌，絕非瘋癲。賈似道心中起疑，唱一段長句滾花，內容是：「長在武陵源，日久風流慣，微聞花氣知濃淡，能接枯枝治病殘，一個說指花為葉瘋邪猛，一個話倚樹而歌性淑嫻，莫非蓬門不納夭桃束，倩女裝瘋使轎還。且把綵轎先迎倩女回，再用蜂針刺破花兒膽。」這段長句滾花，充分表現賈似道深於閱歷，不易受騙。

接下去裴禹求見，不惜大散金銀，初，賈似道仍不願見，但家人受了錢財，惟有代講好話，而絳仙向相爺歌頌，裴禹才可登堂。一段長句花講出入相門無財不行，今日倩女裝瘋，先行來照應。賈似道見了裴禹，責他何以放榜之日，不來拜府，事隔三月，才謁恩師？裴禹知賈似道弱點，故意欲吐還茹地說：「事涉風月，晚生未敢啟齒。」賈似道一聽風月二字，大感興趣，叫裴禹但講不妨。

裴禹故意編造一個故事，說道兄弟一同赴考，自己得蒙取錄，兄長落第，兄長貪花弄月，不幸識一瘋女，溺於其色，不防其病，歸鄉性轉瘋狂，墜崖而死，故而喪守鄉間未來拜謁。這

番話正說中賈似道的癢處，忙問裴禹那瘋女生得何模樣。以下由裴禹唱木魚，賈似道插口白追問。唐滌生這種手法，我在《販馬記》介紹過，不過這段木魚寫得非常好。內容是：「好一對盈盈秋水窺人眼。」似道問白：「病發呢？」裴禹木魚：「指花為葉在田間。」似道問白：「你兄長與她，幽合幾回？」裴禹木魚：「幽期半月歡情暫。」似道問白：「染病後如何跡象？」裴禹木魚：「忽然落地學蛇行。狂如夜鬼敲雲板。癲似豺狼覓口餐。」似道再問白：「病重時如何？」裴禹木魚：「似一個殭屍拜月忘茶飯。似一個羅剎天魔劫道壇。」

我所以在此再舉例，木魚與插白，不用一句木魚一句插白，依照劇情需要作不規則的調度亦可。

那時賈似道心有恐懼，乃請裴禹上座，一旁觀看盧氏女是否瘋癲。接下綵轎回門，昭容內場唱一句〈銀台上〉排子：「綠鬢亂，披搭了花衫。」四鼓頭上場，用〈銀台上〉頭段賣裝瘋身段，盧桐伴在一旁，昭容唱出第二段，喝令賈家家人作牛頭馬面，勾魂引路。見了似道，昭容說：「陽間女子盧昭容叩見閻王。（對裴禹）判官。」賈似道知道盧桐是昭容之父後，乃對昭容說道：「你能道出姓名，縱使有三分瘋癲，尚帶七分清醒，何不下嫁相爺，一生享受不盡。」[註三十六] 昭容乘

┈┈┈┈┈┈┈┈┈┈

〔註三十六〕 最後兩句，與原創劇本泥印本的意思相同，用字用詞則不一樣，見頁一〇八。

機指桑罵槐，將賈似道責罵。這四句古寫來文筆暢順，詞鋒銳利。請讀者在文字本欣賞。

接下來似道心意搖動，盧桐乘機欲攜昭容離去，但被瑩中阻攔，說道長者戀於繁華，等候賞賜，則瘋邪是真，盧翁看破繁華，急於下堂，則瘋邪是假。賈似道欲一試昭容真假，故意拉昭容入半閒堂，一試瘋花和病柳。台上裴禹與盧桐也著急。

昭容臨危不亂，故作三哭，再加瘋態執裴禹手問白：「判官，是否閻王有心娶我？」裴禹故作不耐煩地白：「不是閻王欲營金屋，乃是丞相有心娶你。」以下兩段七字清中板連口白，真是寫得精彩絕倫。首先昭容唱七字清中板：「聞喜訊，哀哀慟愁顏。香閨客滿時憂患。又一個量珠爭聘女雲鬟。風月場，總覺得荒荒誕誕。順得哥情嫂又彎。一條心，怎付得舊鴻新雁。粥少僧多布捨難。況是昭容已食人茶飯。」這場戲的唱段，用二弦、短筒古樂伴奏，廣東傳統粵劇味道，特別加厚。

當時賈似道仍不死心對昭容說：「嘿，任昭容你鼓盡如簧之舌，亦難釋我之不死之心。（催快）據兒郎回報，你在繡谷倚樹而歌，拈花自賞，倘若雲英已嫁，那有此逸致閒情，到底你所嫁何人？丈夫何在？」昭容含羞答白：「若問奴夫，近在眼前。」似道再追問那一個，昭容先指裴禹，裴禹不禁驚心。各位讀者，該場戲六柱同演，主力在盧昭容與賈似道身上，其他四人佔

戲不多，但關連甚緊，沒有曲白，也有得演，這就是唐滌生的高明處。

接下昭容指盧桐白：「呢呢這一個。」接住再唱一段七字清中板：「怨一句小冤家，咒一句薄情男。有人暗把香羅挽。羞得我鳳釵搖落耳邊環。枕邊郎，人疏懶。袖手旁觀意態閒。俏郎君，莫太心腸硬，渾不記昨夜花鈿枕上橫。冤家呀！我未許歡情淡。」（拉嘆板臉貼腮於盧桐之懷，暗望裴禹。）唐滌生這兩段七字清夾住一段口口白，寫得字字傳神，將劇情漸漸推上高潮，真是用盡工夫。

接下盧桐說：「老朽年登七十，對此病狂瘋女，尚且毛骨悚然，能否許我帶女回家，藏諸深山，困諸窮谷，以免再污相爺耳目。」劇情發展至此，似乎已覺足夠，但唐滌生在高潮中再創高潮，安排賈似道喝退絳仙，為試昭容是否真瘋，乃以棒打其父，賈似道唱這段滾花的曲詞，又真是寫得精彩。

內容是：「舉棒未能觀氣色，落棒方知忍淚難。打在爺身痛在兒，（示意瑩中）你細數佢幾回袖掩流淚眼。」〔註三十七〕似道最後一棒撞向盧桐胸口，回望昭容，昭容不但裝作若無其事，還作三笑，拍三下手掌，唱第三段七字清中板：「陳世美，被打鳳凰壇。桂英惱恨王魁冷。柳娘拷打季常還。金玉奴，棒打郎歸晚。他與莫稽同是薄情男。女子拈酸由來慣。笑得我閃了纖腰

歇口難。（轉滾花）閻王娶我你未關情，瘋狂搶過青藜棒。」（以下動作搶棒亂打，台上紛避，

最後一棒打在賈似道頭上。）

寫這段七字清中板，真不容易，借用幾個古人比喻貼切。文詞秀麗，字字有力，請讀者再

三欣賞。

到了這時，賈似道才信昭容瘋癲，將昭容逐出府門，昭容故意坐地不去，後由裴禹送她與

盧桐出門。似道愛裴禹之才，[註三八] 留他府中候薦，著丫鬟帶裴禹到紅梅閣作居停。

瑩中回心一想，對賈似道說下聘之日，在竹籬中見一男子，與裴禹十分相似，看來其中有

詐。賈似道當下省悟，賜劍於瑩中，著令當晚三更，將裴禹暗殺。

這場戲真是編得好，演得妙，白雪仙的精湛演技，真是令人印象難忘。

〔註三七〕 括弧內科介「示意瑩中」，不是原創文字。加了這關目，意思變成賈似道命瑩中留意昭容反應。
原文是「『我』舉棒未能觀氣息，『你』落棒方知忍淚難。打在爺身痛在兒，（一才）細數『你』幾
回袖掩流淚眼（打盧桐三棒，即收棒回視昭容介）」，「細數你」不是「你細數」，兩個「你」字，
放在句中不同位置。原創文本，賈似道說話對象是盧昭容，他一邊恐嚇，自己一邊觀察昭容表情
神色。見頁一一三。

〔註三八〕 根據原創劇本，賈似道早知裴禹不可靠，並非因愛才留下裴禹，見頁一一五、一一六、一一八。

第三場：倩女裝瘋

說明：此為賈似道相府之廳堂，以往粵班之廳堂，多是五彩繽紛，庸俗不堪，故此作者特設此景草圖，欲一洗既往塵俗之氣。正面橫大牌匾黑漆金字，上寫「百僚是式」四字，下為古雅之畫屏，兩旁俱伴以柱燈，中設橫枒。衣邊為穿入半間堂之圓形扇門。雜邊為一排格窗。衣邊廳門角俱有特大的座地圓紗燈，以增肅穆之勢。（廳堂掛劍）

（二堂軍校持白梃分立於畫屏之旁介）

（綵女各拈掛柱提爐分邊侍立介）

（賈福兒立於雜邊座地燈之旁，祿兒立於衣邊介）

（排子頭一句作上句起幕）（琵琶譜子）

（絳仙（紅衣）食住琵琶譜子雜邊扇門含愁默默上介，對廳前氣象略一瀏覽，即行埋向福兒問白）

福兒，今日太師堂緣何打掃一新。

99

（福兒一怔白）咦，莫非如夫人你還不知道今日是相爺評花品月之期。

（絳仙一才快白）吓……評花品月。……

（福兒白）相爺探得繡谷有一美人，名喚昭容小姐，經已使人強行下聘，聞說今日綵轎迎歸，先觀其貌，再行納寵。

（絳仙一才白）哦，（慢的的台口帶點悲咽花下句）少一位紅顏陷落胭脂穽，又一個情女投身風月潭。。花花月月半閒堂，纔是冤冤孽孽勾魂站。

（瑩中食住此介口衣邊扇門卸上見似道未登堂，即踏入廳堂向絳仙輕佻介招手細聲白）小伯娘，過來講話。（琵琶小鑼）

（絳仙見瑩中則略露討厭狀徐徐行埋介）

（瑩中鬼鼠地口古）絳仙，婦人最慘是所遇非人，男兒最苦是相逢已嫁，想相爺滿堂姬妾三十六，一人歡笑幾人哭，絳仙姐你正在綺年，好難抵受得衾寒枕冷。。

（絳仙一才冷笑口古）未必，照絳仙所知，婦人最卑是敗德喪節，男兒最卑是飽思淫慾，有道是空幃容易守，非份妄求難。。

（瑩中仍嬉皮笑面口古）絳仙，絳仙姐姐，豈不聞丞相有言，養妾以娛情，朝可以轉贈於人，晚

可以收回豢養，本無節義可言，何況月夕花朝，子夜良宵，十二個節義牌坊，都抵唔過風

流一晚。（輕佻介）

（絳仙重一才作怒白）尊重些。（慢的的帶點悲咽口古）……估不到半閒堂尚有自愛之人，丞

相府多是無恥之輩，如此相門子弟，信是先人作孽，唉，還說甚麼心田先祖種，福地後人

耕。。

（瑩中一才老羞成怒冷笑白）小伯娘，（花下句）伯娘未解分羹意，反說兒郎太口饞。。待等花殘

粉褪時，更無蜂蝶重流覽。（拂袖介）

（絳仙冷笑白）侄相公，（花下句）兒郎可摘籬邊杏，莫玷偏房枕畔蘭。。閉關寧願死長門，不容

浪蝶狂蜂探。（拂袖介）

（衣邊內場白）相爺登堂。

（瑩中大驚蕭立介）（撞點鑼鼓）

（二綵女抬提爐分導似道衣邊中板下句唱上）金為樑柱玉為欄。。滕王有閣詩人讚。宰相無居不

註銜。。閣詠紅梅藏書簡。花月樓深號半閒。。阿房宮殿聲名減。蜃樓海市也平凡。。（花）

怎似俺盤杯碗碟盡金批，用稿閒箋皆玉版。（埋位介白）望重百僚皆是式，山高千鶴把松

參……（琵琶由急奏起轉慢攝小鑼）

（快地）（麟兒雜邊台口上入介白）報稟相爺。

（似道開位執麟兒一才白）如何。

（麟兒白）相爺，綵轎未到繡谷之前，滿懷喜悅，既到繡谷之後，真是作孽。

（似道一怔白）吓，如何作孽。

（麟兒急口令白）原來盧家小姐，貌似桃花，眉如新月，可惜瘋瘋癲癲，書空咄咄，指牛為馬，指花為葉，如此瘋癲，焉能作妾。

（似道重一才先鋒鈸執瑩中口古）呸，累得我一場歡喜一場空，全是你妄亂貪功之過，（介）豈不聞花有刺不能採，果有腐不能摘，瘋女焉可登堂，病態何堪入眼。（白）把空轎抬回。

（麟兒應白）是。（行幾步）

（絳仙於心稍安介）

（瑩中白）慢，（口古）相爺，我在繡谷下聘昭容之時，正日上中天之際，見倩女倚樹而歌，折花自賞，並無瘋癲跡象，只覺秀色可餐。。

（似道重一才叩叩鼓撫鬚忖度介白）唔……（長花下句）長在武陵源，日久風流慣，微聞花氣知

102

濃淡，能接枯枝治病殘，一個說指花為葉瘋邪猛，一個話倚樹而歌性淑嫻，莫非蓬門不納

夭桃柬，倩女裝瘋使轎還。。且把綵轎先迎倩女回，再用蜂針刺破花兒膽。（拂袖介）

（麟兒應命白）知道。（急下介）

（似道埋位笑聲擊案自言自語白）嘿，笑一聲黃花不受風拂檻。

（絳仙亦在旁合什自言自語白）祝一句野鹿能逃虎穴烹。。

（似道重一才拋鬚慢的的怒視絳仙介）

（絳仙驚怯地俯首退後立介）（琵琶小鑼）

（賈壽（門官）拈柬帖一張食住慢的的雜邊上，靜靜招手叫福兒出耳語並付以兩錠黃金，福兒點頭接金收帖後即下）

（福兒袋好黃金入跪報白）啟稟相爺，大門外有書生求見。（奉帖介）

（似道重一才白）咋，品月評花之日，絕非見客之時，原帖擲回。

（福兒白）是……是……（欲起身，再跪下苦笑報白）奴才再稟相爺，來者乃是太學生員，

　　　　　〔註三十九〕薄有才名，似乎……似乎不應怠慢。

……………………

〔註三十九〕「生員」、「秀才」、「弟子員」，均是士大夫的專有名詞，現訂正為「太學生員」。

103

（似道一才白）學生姓甚名誰。

（福兒白）山西裴禹。

（似道一才拋鬚口古）哎，記得放榜之日，天下中式士子，俱來相府拜謁恩師，獨有裴禹不來，嘿，此子傲物恃才人疏懶。（餘怒未息）

（絳仙口古）相爺，逐臭之夫，每多趨炎附勢，墨林才子，纔敢自視清高，今日難得裴禹肯來投謁，可見相爺德望，尚在民間。。

（似道重一才戴了高帽慢的的心和氣順白）也罷，快快傳他進來。

（福兒急下領裴禹上介，裴禹一路行一路再暗中付銀予福）

（裴禹台口長花下句）未入相府門，先把黃金散，未登太師堂，再把殷勤販，青衫不入奴才眼，宰相家人四品銜，（游目一看）嘩，費幾多人力修河澗，耗幾許民脂砌畫欄。。教倩女裝瘋錦繡堂，暗化慈航普渡怛離災難。（入拜白）恩師在上，晚生裴禹請安。

（似道冷眼一射重一才喝白）站立，（餘怒未息，口古）裴禹，放榜之日，如何不來拜謝師恩，事隔三月，纔曉得仰瞻儀範。

（裴禹故意作態白）懶慢之處，實有苦衷，向恩師討饒，求恩師恕罪。

（似道白）因何懶慢。

（裴禹故意作態白）事涉風月，晚生未敢啟齒。

（似道一聽風月兩字，頗有興趣，含笑聳肩再問白）但說無妨。

（裴禹口古）恩師，我兄弟二人，到來赴考，不才幸蒙取錄，兄長卻名落孫山，可憐佢在長安借酒消愁，貪花弄月，曾於月白風清之夜，識一瘋女，（一才）溺於其色，不防其病，誰知歸鄉之後，性轉瘋狂，墜崖而死，（假作悲咽）晚生為痛雁行折翼，纔有兩月來喪守鄉間。。

（似道重一才大驚開位白）裴生，那瘋女是如何模樣。

（裴禹木魚）好一對盈盈秋水窺人眼。

（似道白）病發呢。

（裴禹木魚）指花為葉在田間。。

（似道白）你兄長與她，幽合幾回。

（裴禹木魚）幽期半月歡情暫。

（似道白）染病後如何跡象。

（裴禹作狀木魚）忽然落地學蛇行。。狂如夜鬼敲雲板。癲似豺狼覓口餐。。

（似道急忙地白）病重時如何。

（裴禹更作狀木魚）似一個殭屍拜月忘茶飯。似一個羅剎天魔劫道壇。

（似道重一才叩叩鼓失色花下句）巫雲艷月堪人賞，病柳瘋花未可攀。。絳仙傳命坐堂官，（一才）關門閉戶防瘋患。

（絳仙急應白）是。（急足行幾步）

（裴禹另場自鳴得意介）

（瑩中一才喝白）慢著，（面上堆著笑容上前向似道一揖介花下句）真瘋尚可傷人命，假病焉能損壽顏。。見花嬌月媚莫猖狂，真假判分憑慧眼。

（似道重一才慢的的突轉嘻嘻笑介口古）裴禹，裴禹，你來得正好，想老夫三十載政務辛勞，後堂尚少個添香紅袖，今日欲納盧氏女為妾，（一才）以娛垂暮之年，（催快）唯聞盧女瘋癲，未知真假，為免重蹈你亡兄覆轍，深願借重才人慧眼。

（裴禹一怔白）這……（無奈口古）夫子有命，為學生者豈敢偷閒。。

（似道白）如此甚好，設座。

（裴禹白）謝恩師座。（坐下介）

（雜邊內場報白）綵轎回門。

（福兒傳報白）啟稟相爺，綵轎回門。

（似道喝白）把她（的的撑一才）帶上堂來。（埋位介）

（昭容（裝瘋）內場銀台上排子（笛）一句）綠鬢亂，披搭了花衫。（四鼓頭）

（麟兒右頭雞撲上介）

（盧桐伴昭容虎道門[註四十]三人扎架笛催快奏銀台上排字頭段，賣裝瘋身段台口雙扎架）（絕輕聲的雙思鑼鼓）

（盧桐作態白）昭容，昭容，這是相府堂，不是幽閨地，千萬不能造次。（暗指廳上人）

（昭容隨著視線一望復指似道白）這是誰。

（盧桐白）當今相國。

（昭容指裴禹白）那是誰。

.....................

〔註四十〕戲曲演員戲台出入的兩道門，稱為「虎道門」或「鬼門道」、「鬼道門」，寓意扮演的都是已故歷史古人。廣東粵班將外江班稱之為「虎『道』門」，訛轉為「虎『度』門」。現訂正為「虎道門」。

107

（盧桐白）大概是玉堂僚客。

（昭容白）呸，誰信你，（弦索伴托銀台上二段）莫怠慢，十殿森羅風範，墓燈照夜壇。見煞神怒顏。誰在佈令搖幡，〔註四十一〕威勢不要妄犯。在塵濁遭劫難。愛孽亦成幻。難騙賺。有心拉我夜台行。搖落了玉環金簪。叫苦叫難。（向麟兒白）敢煩馬面勾魂，（向盧桐）牛頭帶路，（起雙思鑼鼓入跪白）陽間女子盧昭容叩見閻王，判官。（向裴禹使關目）

（似道重一才白）相爺，（悲咽地花下句）日暮更誰憐白髮，仙山無藥救紅顏。。有女瘋癲父斷腸，怕只怕著手繁華終喚散。

（盧桐白）相爺，（悲咽地花下句）日暮更誰憐白髮，仙山無藥救紅顏。。有女瘋癲父斷腸，怕只怕著手繁華終喚散。

（似道重一才叻叻鼓拋鬚驚艷，再一才指住盧桐白）這是誰。

（似道重一才慢的的白）……唔……（口古）盧昭容你適才能道出姓名，縱使有三分瘋癲，尚帶七分清醒，昭容，所謂男大當婚，女大當嫁，倘若嫁得個當朝宰相，食不盡，著不盡，享不盡，無憾於終身，自豪於顧盼。

（昭容一才白）哚，丞相有甚希奇，閻王此言差矣，（介口古）陽世有太師，可以挾天子，令

〔註四十一〕泥印本寫「播」幡，疑誤寫，「播」字上面有手筆改成「搖」字，現從「搖幡」曲詞。

108

（盧桐乘機拉起昭容白）昭容，相爺不納瘋癲，父女不如歸去。（假作悲咽怨恨口古）唉，有女

（似道動搖白）這……

（似道白）之意，撲火投環。。

（絳仙快口古）相爺，盧女之癲，不可不信，瘋邪之説，不可不防，你何必以相國之尊，快一時

（裴禹起座介白）恩師，恩師，（快口古）此女子不辨陰陽，不分皂白，其病已深，其瘋已極，與亡兄所私之女，病態相同，納之可以自促其壽，如非及早驅除，悔之恐晚。

（似道白）這……

（似道重一才氣結介）

（昭容嗤之以鼻白）嚇，（口古）陽世有怕死之人，陰間無怕死之鬼，在陽間有霎時禍福，在陰司無濫權生殺，只要有個閻王公正，還怕甚麼宰相權橫。。

（似道重一才白）哼，雖然問非所答，可是語帶針錐，（口古）盧昭容，你既知道陽世太師，可以挾天子，令諸侯，操生殺之權，轉禍福之運，誰人敢稍逆其鋒，立死於無情棍棒。

諸侯，呼風喚雨，作威作福，可惜陰司無宰相，只有判官筆，生死冊，邪正劃開，分明善惡，就算陽間宰相，到此亦要落於油鑊，上於刀山。。

（美而瘋，有福難消受，眼看得個金批飯碗，都畀你一時打爛。（嗚咽白）歸去罷，歸去罷。

（似道揚手欲喝退二人介）

（瑩中白）相爺，（快口古）長者戀於繁華，不肯離庭，以待賞賜，則瘋邪是真，盧翁看破繁華，不貪金帛，急於下堂，則瘋邪是假，宰相閱人多矣，何反見色而盲。。

（似道一才慢的的開位向昭容花下句）真瘋欲治無靈藥，破除假病有神丹。。垂簾遮掩半閒堂，試情刀勝勾魂棒。（莊重地白）昭容，你真瘋亦好，你假病亦好，俺也要納之為寵，娶之為妾，趁黃昏近晚，簾幕深深，不如把臂進半閒，〔註四十二〕（的的撐挾昭容手雙扎架）試試瘋花和病柳。

（裴禹一旁萬分焦急介）

（昭容即起哭頭鑼鼓三哭介白）傷心，（介）淚落，（介）苦呀。（介）

（似道一才覺奇釋手白）何事啼哭。

（昭容（加重瘋癲）一手執裴禹白）判官，（悄悄地）是否閻王有心娶我。

〔註四十二〕泥印本寫「不如把臂進閒堂」，疑誤寫。前文賈似道唱：「花月樓深號半閒」。「半閒」才是正式名稱。又為保留一句七個字的節奏，現訂正為「不如把臂進半閒」。

（裴禹假意嗢白）唏，不是閻王欲營金屋，乃是丞相有心娶你。

（昭容哭白）苦呀，（爽古老中板下句）聞喜訊，哀哀慟愁顏。。香閨客滿時憂患。又一個量珠爭聘女雲鬢。。風月場，總覺得荒荒誕誕。順得哥情嫂又蠻。。一條心，怎付得舊鴻新雁。粥少僧多布捨難。。況是昭容已食人茶飯。（弦索續玩）

（似道浪裡白）嘿，恁昭容你鼓盡如簧之舌，亦難釋我不死之心，（催快）據兒郎回報，你在繡谷倚樹而歌，拈花自賞，倘若雲英已嫁，那有此逸致閒情，到底你所嫁何人，丈夫何在。

（昭容佯羞浪裡白）若問奴夫，近在眼前。

（似道浪裡白）那一個。

（昭容浪裡白）這一個……（加的的以手一彎指裴禹介）

（裴禹大驚失色介）

（昭容移動其手指埋盧桐處風騷地白）呢呢，這一個，（以袖一搭盧桐肩上快古老中板下句）怨一句小冤家，咒一句薄情男。。有人暗把香羅挽。。羞得我鳳釵搖落耳邊環。。枕邊郎，人疏懶。（匿懷撒嬌介）俏郎君，莫太心腸硬。渾不記昨夜花鈿枕上橫。。

（袖手旁觀意態閒）。。

（以目斜視裴禹花）冤家，我未許歡情淡。（拉嘆板腔貼腮於盧桐之懷，而向裴禹示意介）

（盧桐作狀頓足白）唏，世間豈有認父為郎，以父為婿之理，（悲咽跪下）相爺，相爺，老朽年登七十，對此病狂瘋女，尚且毛骨悚然，能否許我帶女回家，藏諸深山，困諸窮谷，以免再污相爺耳目。（嗚咽介）

（似道猶豫不決白）這……（焦急之極介）

（絳仙白）相爺，倩女既是如此瘋癲，留之無益，不若任憑歸去。

（似道白）唔，古語有云，欲蓋彌彰，婦人懂得甚麼，下去。（拂袖介）

（絳仙默然俯首退下介）（不能打入場鑼鼓）

（裴禹食住絳仙下時過位趨前高叫白）恩師，此事莫說欲蓋彌彰，已是纖毫畢露。（起快鑼鼓頭反線中板下句）休說局中人，先說旁觀客，經已看得冷汗斑瀾。。忍看白髮老蓑翁，忍看青鬢女紅顏，效交頸鴛鴦，似蠶蛾弄繭。（仿昭容風情）最蕩是一笑凝眸，最妖是投懷索抱，春山還未鎖，先把眼波橫。。慢說風流是壽徵，縱使倩女無瘋，納之亦神亡壽減。幾見有認父為郎，既一度投唇索舌，再一次俚語呢喃。。（花）親疏難認已經狂，逆倫可證瘋邪猛。

（懇切地白）恩師，恩師，此女神迷智喪，人性全無，只識瘋癲，不知有父……

（似道重一才慢的的白）卻又來，你怎能證明此女不知有父。

（裴禹情急白）……瘋……瘋……瘋癲可證。

（似道搖頭白）咳，瘋有真假之分，難於置信，如欲證明，老夫自有妙策。

（裴禹白）領教。

（瑩中白）領教。

（似道重一才白）棒來。（接了軍校拋送之棒，先鋒鈸執盧桐花下句）我舉棒未能觀氣色，你落棒方知忍淚難。（打在爺身痛在兒，（一才）細數你幾回袖掩流淚眼。（鑼鼓一抔盧桐掩門打盧桐三棒，最後一棒兜心撞去即收棒回視昭容介）

（昭容食住作若無其事狀）

（盧桐重一才嘔血不支蹲地悲咽花下句）蒼蒼白髮風前燭，難得幾回嘆息在人間。。不求半子拜墳前，但求瘋女離……病患。

（似道作狀恐嚇白）吓，三棒未能致命，待俺再加一棒。（先鋒鈸舉棒欲打介）

（昭容食住起哭頭鑼鼓三笑介白）嘻嘻，（介）哈哈，（介）呵呵。（介）

（似道一才覺奇停棒白）因何發笑。

（昭容撐撐撐拍三下手掌古老中板下句）陳世美，被打鳳凰壇。。桂英惱恨王魁冷。柳娘拷打季

常還。。金玉奴，棒打郎歸晚。他與莫稽同是薄情男。。女子拈酸由來慣。笑得我閃了纖腰歇口難。。（花）閻王娶我你未關情，（一才）瘋狂搶過青藜棒。（先鋒鈸搶棒軟手軟腳地凌空打三下包三才介）

（譜子攝小鑼）

（似道食住最尾一才一掌推昭容蹲地白）唏，（花下句）父在呻吟兒未哭，（一才）證明瘋女未藏奸。。恁後堂少個枕邊人，不納瘋邪留後患。（忿忿地白）下堂去罷。（拂袖背身立）（起琵琶）

（裴禹暗中抹汗作態慈祥白）下堂去罷。

（昭容一才慢的的誠恐似道有詐，故意席地而坐刁橋扭擰介白）誰人呼喝下堂。

（裴禹白）是相爺口令，回家去罷。

（昭容作態撒嬌介白）……唔……不去，不去，昭容今非世上人，已是泉間之鬼，魂在森羅殿，屍橫繡竹園，又焉可呼之則來，揮之則去，縱然是有證回生，可能肉身已腐，倩誰還我，賠我，愛我，娶我。（席地哭鬧不休）

（似道忍不住怒火重一才拋鬚回頭白）呸，為這一名瘋女，辜負俺品月之期，虛度了評花之日，還重哭哭啼啼，擾擾攘攘，人來，將瘋女綑綁，擲出相門。

114

（軍校同聲吆喝而前介）（要夾齊）

（瑩中食住上前拜白）相爺，（介）相國門牆，乃萬民瞻仰之地，若然綁了瘋女，擲出府門，容易惹人矚目，伏望相爺三思。

（似道嗯介頓足白）噎。

（裴禹擔心再出亂子，急上前一拜白）恩師，瘋女了無人性，留之在堂，則事無可了，驅之在門，又恐招來物議，……晚生今日蒙款待之恩，愧無可報恩師盛德，能否許我一效微勞，勸瘋女下堂而去。……

（似道一才疑從心起，假作憂煩白）當真有此奇能。

（裴禹白）姑且勉為一試。

（似道假作客氣地白）賢契請。

（裴禹白）是。

（似道故意負手背身不理介）（琵琶小鑼）

（裴禹行埋哄昭容白）姑娘，回家去罷。（暗關目介）

（昭容尚席地作狀扭紋搖身介白）……唔……

115

（盧桐負傷行埋白）昭容，回家去罷。（暗關目）

（昭容會意急掩嘴作失笑狀白）可笑閻王派錯勾魂票，判官仍得送客行，攙扶了。

（盧桐、裴禹分邊扶起昭容介）

（裴禹一路扶昭容一路唱金線吊芙蓉慢）為怕謠傳能飄散，莫向那街頭胡言亂語狂談。

（昭容接唱）陰司歸去後，

（盧桐接唱）杜門謝客參。

（裴禹向桐接唱）若貽禍相國刀鋒不赦欲想再活難。

（昭容接唱）身化空谷蘭。

（盧桐接唱）因在遠山破穴禁鎖別世間。

（昭容暗牽裴袖，含情脈脈細聲接唱）已經脫難。（汩洽汩氻）（照原譜多一句）

（裴禹亦含情細聲接唱）愛根已蔓。（汩洽汩氻）（玩無限句情不自禁地以目代語互表情切介）

（似道食住汩洽汩氻無限句序慢慢地回頭注視點頭省悟）

（盧桐發覺似道神色，故作驚慌一拍裴禹白）咦咦，（指昭容接唱）惡魔再度凝在眼。（註四十三）

〔註四十三〕 泥印本寫「惡『瘋』再度凝在眼」，疑是「惡『魔』」之誤，現訂正為「惡魔」。

116

（裴禹會意故作大驚接唱）閉關免麻煩。（作狀一推盧桐昭容先鋒鈸出門即大聲喝白）掩門。

（福兒、祿兒鑼鼓做手掩門介）

（昭容先鋒鈸跪攬盧桐而哭花下句）雖憑著三聲哭笑回生易，則怕你一棒攻心救治難。。破籠脫穽已心寒，冰肌玉骨仍僵冷。（半暈起病）

（盧桐花下句）雨過雛防風未息，水深猶怕浪重翻。。魚在水中怕網撈（俗音）鳥在天空防金彈。（琵琶托白）昭容，你千不該，萬不該在出門之時，與裴生竊竊私語，我偷見相爺側耳而聽，撫鬚而笑，權奸險詐，不可不防，繡谷已難安居，不若棄巢遠避。（催快）何況，你雖是眼中無淚，可是面有病容，不如帶你夜奔揚州，重投故主，唉，正是，長安有個奸丞相。

（昭容白）蟻命如何得半閒。。（二人照宇宙鋒入場身段下介）

（似道突然重一才慢的的嘻哈大笑向裴禹白）裴禹，裴禹，今日若非你一旁提示，老夫早已溺於其色，不能自拔，你如非博學，焉能出口成文，老夫一生重才，自悔當年放走一個文天祥，何幸今朝得回一個小裴生，（口古）你不若在此安居候薦，處處提點老夫，何況相府紅梅閣下有書齋，景色宜人，清幽可讚。

117

（裴禹一才白）這……（另場）丞相既能為天下惜才，我何不留身獻策以轉其心，為民間造福……（介）（下拜口古）庸才既蒙不棄，願粉身碎骨把恩義酬還。。

（似道白）如此甚好，唔，天時晚了，丫鬟張燈，並帶領裴相公到書齋侍候。

（裴禹白）謝恩師。（琵琶小鑼）

（二綵女領裴禹衣邊扇門下介）

（二綵女拈提爐上之香點著埋正面之柱燈介）

（二綵女拈提爐上之香點著埋台口之座地燈介）（六人同時動作，不能稍有紛亂）

（瑩中口古）相爺，（介）伯父，想瑩中五年來追隨左右，往日見相爺明察秋毫，目光如炬，何以今日適得其反。

（似道一才詐懵，笑介口古）唔，你是否見我把裴生厚待，百思莫解，心有疑難。。

（瑩中口古）當然，一者昭容出門之時，與裴生狀頗親暱，二者，（細聲鬼鼠地）我今朝往繡谷下聘昭容之際，隱約見一書生躲在店中，與裴生同是一般儀範。

（似道一才詐懵介白）哦，原來如此，……照瑩兒看來，當把裴生如何處置。

（瑩中上前一步口古）應把書生堂下殺，（介）再捕昭容枕上烹。。

118

（似道重一才唾瑩中白）吐，小庸才，（木魚）作態難瞞昏花眼。早知裴禹是喬奸。。。只因佢翰苑

留名心忌憚。此際殺之寧不惹麻煩。。。（喝白）將壁上寶劍拿來。

（瑩中白）知道。（埋牆取劍介）

（食住開邊風起熄燈效果）

（慧娘魂（假扮）食住開邊在衣邊扇門閃過介）

（似道以袖遮面叫白）張燈，張燈。（琵琶急奏）

（四綵女分兩個一隊點燈如前介，點好燈即守在燈旁）

（瑩中拈劍埋似道前用口吹去劍上之塵埃介白）相爺，取劍何用。

（似道接劍木魚）紅梅閣下芸窗冷。待等樵樓打三更。。。先把青鋒刺破裴生膽。再用青紗蘆蓆裹

屍還。。

（鑼邊風起熄燈效果）

（慧娘魂（假扮者）食住鑼鼓又在衣邊扇門閃過卸下介）

（似道大驚伏枱喝白）張燈，張燈。

（綵女們即時點著燈介）

119

（瑩中白）相爺，相爺，斬了裴生，蘆蓆裹屍，如何發放。

（似道一才白）庸才，（花下句）桃花潭底深千尺，投石屍難水面橫。。山上雲台萬尺高，碎骨屍骸難分辨。〔註四十四〕（拋劍介）

（瑩中接劍重一才叩叩鼓花下句）三更閃入勾魂樹，（一才）紅梅掩護喚魂幡。。待等雞啼破曉時，（一才）蘆蓆裹屍投落澗。（衣邊扇門下介）

（似道花下句）先拔眼前針與刺，再取蓬門碧玉還。。（下介）

——落幕——

〔註四十四〕「辨」字，讀「便」音，不合韻。後來的唱片版，改為「碎骨屍骸難『辨鑒』」。

〈脫穽〉簡介〔註四十五〕

〈脫穽〉這場戲在京劇很有名氣，飾演李慧娘鬼魂的女演員，圓台功非常好，還配合很多高難度的動作。在國內未有劇團到港上演《紅梅記》，我記得香港名京劇演員粉菊花老師曾在九龍樂宮戲院上演。粉菊花老師亦因演該場戲而受傷。

到了一九八一年八月，蘇州京劇團來港演出，劇名是全本《李慧娘》，整個故事由裴禹遊湖遇李慧娘起，至李慧娘大鬧半閒堂救走裴禹止。飾演李慧娘是胡芝風，她的唱功做手，風靡全港，尤以〈見判〉、〈救裴〉及〈鬧府〉的幾場戲，胡芝風演得出神入化，一新香港觀眾耳目。

那麼唐滌生在一九五九年怎樣寫這場戲？唐滌生聰明即是聰明，他知道絕不能要求任劍輝和白雪仙做出如京劇的高難度動作，他只有用感人的唱詞，填寫優美旋律的新譜，加上舞蹈動作，結果任白的演出一樣地成功，而雛鳳師承任白亦獲得廣大觀眾的歡迎，可見唐滌生在編寫

〔註四十五〕「舊版」寫〈脫穽救裴〉。「本版」按原創劇本，場次名稱為〈脫穽〉。

121

整場戲的情節，安排有力而秀麗的曲詞，填寫悅耳動聽的新譜，他真是下了不少功夫。

而白雪仙在一九六九年再演《再世紅梅記》時，她對自己的演出有要求，在這場李慧娘鬼魂上場的身段，她很虛心向京劇名角葉張淑嫻女士請教，將自己以前的演出法再度提升。以白雪仙當年的名氣，尚且好學不倦，後輩演員，足為殷鑑。

談到這場戲的編寫法，唐滌生大膽地用險韻（即十灰韻的一半，廣府話「台韻」）。這個韻可用的字甚少，而這場戲長達四十多分鐘，其中還包括一段頗長的新譜〈霓裳羽衣十八拍〉，唐滌生不論在梆簧或新譜的曲詞，完全不受險韻掣肘，他的文句，揮灑自如。

為甚麼唐滌生用這個險韻？因為他忠於原著，他有一折〈脫穽〉的原著，所以根據原著的韻來寫。不過原著的韻包括了「佳韻」，而且原著甚短，但唐滌生天才橫溢，他的〈脫穽〉比原著優勝百倍。

談回這場好戲，這場景一邊是紅梅閣，乃李慧娘停棺之所；一邊是書齋，乃裴禹棲身之地。幕啟時，裴禹從下場門上唱三句慢板，內容是對景懷人，思念橋畔美人與盧昭容，欲寄情於字裡行間，然後到案前拈筆凝思。這三句慢板文詞典雅，因這場佳句如林，我也顧此失彼，讀者請在文字本欣賞這三句慢板的文句。

接著吳絳仙用銀盆載香燭紙錢到紅梅閣致祭慧娘，唱一句慢板上句，接著口白承接第一場李慧娘垂死時，絳仙曾以袖承其血，染成桃花朵朵，故此愛著紅衣，以記當時之情，永誌人間之慘〔註四十六〕。絳仙愛著紅衣，作了第五場的伏筆，唐滌生編劇成功處，就是場與場的連鎖緊湊，劇情首尾相應，真值得我們後輩學習。

絳仙燒紙錢祭慧娘，紙灰飛過書齋，裴禹見到絳仙，忙向她叩問情由，用一句慢板下句與口白交代。接著絳仙見裴禹溫文有禮，故而下紅梅閣與裴禹相見。

請讀者注意，從開場到這裡，不論裴禹或吳絳仙，所唱全是土工慢板，配襯演員口白與動作，利用土工慢板過門，寫作非常傳統，曲與白一氣呵成，詞章既達意又典雅，旋律既流暢又悅耳，看似平平無奇，但營造時費盡心思了，讀者請細意地欣賞。

以下裴禹與絳仙對話的口白和絳仙乙反木魚的泣訴與裴禹插白追問，曲白寫得非常典雅。

學習編劇的朋友切不可以口白而輕視，我在此不厭其詳鄭重向讀者介紹。

⋮

〔註四十六〕原創劇本沒有「李慧娘垂死時，絳仙曾以袖承其血，染成桃花朵朵」之語，泥印本寫「(慧娘) 垂死之時，身披紅衣」，見頁一三〇。

裴禹問白：「姐姐似曾相識，究是誰人？」絳仙答白：「相府一名稚妾，今日曾與君相見相府堂前。」裴禹問白：「哦，姐姐拜祭誰人？」絳仙答白：「紅梅閣主，舊時姊妹。」裴禹問白：「既稱閣主，當是風雅之人，復云姊妹，應是紅顏未老，何以一旦香銷？」絳仙傷心地回答：「此事説來沉痛，不忍啟齒。」裴禹猜測地問白：「是……是否死於病？」絳仙含淚搖頭。

裴禹再問白：「既非病死，是否厭生？」絳仙忍不住答白：「秀才喋喋不休，撩人哀感，閣上人豈有厭生之念，奈何橫死於情。」絳仙説到這裡忙掩口不敢再説，意欲離去。

裴禹叫回絳仙再問白：「姐姐慢行，姐姐慢行，細想相國風鬟，侯門金粉，承歡侍櫛，豈有情字可言，至於橫死之因，飲恨之源，僕亦惜花人也，可得而聞？」絳仙被裴禹感動淒然地唱乙反木魚：「情幻心生生意外。」裴禹插白：「死於何日？」絳仙唱：「遊湖卻遇墓門開。」

〔註四十七〕裴禹插白：「誰是相思之人？」絳仙唱：「相思有人人不在。」裴禹插白：「因何惹禍？」絳仙唱：「柳岸無風風自來。（略爽）權宦不容人奪愛。鬼王不許另投胎。任屠任割任烹宰。毀容毀貌毀形骸。」接著絳仙口白：「秀才，你既自稱惜花之人，當憐花魂寂寞，我來

〔註四十七〕泥印本原文是「遊湖『掃墓』墓門開」，見頁一二一。

124

不便，紅梅貼近芳齋，所以一訴淒涼者，無非欲秀才郎代燈蠟之勞耳。」裴禹答曰：「姐姐請講。」絳仙再說白：「紅梅閣主，與相國遊湖，見一書生，如驚鴻一瞥，閣主怦然心動，曾有『美哉少年』之語，不料見妒於相國，野外殺之，將人頭藏於錦盒之內，次日朝罷歸來，招所有姬妾於堂前，捧錦盒曰：『此閣主下聘少年之物也。』啟而視之，即閣主人頭，血跡淋漓，目還未閉。」絳仙說到這裡，傷心到說不出話。

各位讀者，我所以在此鄭重介紹這段口白與木魚，因為這些不是唱段，很容易被忽略。唐滌生在這場戲裡的口白，寫得有如一篇唐宋古文，既達意又典雅，這些口白，真不易寫。唐滌生在生旦大段唱段之前，不輕易再寫唱段，為防喧賓奪主。因為這段戲，觀眾在第一場已看過，只有劇中人裴禹不知。本來寫複述最難寫又難討好，不過唐滌生選用精警口白，使裴禹有得演，觀眾就不覺悶了。

裴禹驚聽相國辣手摧花，再欲追問絳仙，絳仙不願再說，黯然而去。有了以上口白之栽培，裴禹自忖地說莫非棺中人就是還琴者？他記起泣別之時，四野無人，橫死者必是別一個，惟是境遇相同，不如偷上梅閣，縱不能瞻仰遺容，也可一伸雅意。裴禹拈燈步上紅梅閣一看口白：「李慧娘靈柩，李慧娘靈柩。」

音樂即起士工慢板過門，裴禹下閣唱兩句慢板，然後心神恍惚，心生恐懼，口中忙唸喃嘸阿彌陀佛。那時台中燈盡暗，只餘一道光照住裴禹，音樂奏出恐怖的音響，擊樂敲出沉重的聲音，忽然一聲如雷乍發，一度強烈綠光直照紅梅閣上的慧娘鬼魂，慧娘唱一句：「霧散梨魂蕩離玉闕外。」全場暗燈，台上放滿乾冰，音樂配合慧娘出場，仍用綠光照射。

各位讀者，為甚麼我寫用綠光，與文字本燈光不符。因為白雪仙於一九六九年在戲棚重演時，那時科技有所進步，白雪仙要求完美，在戲棚裝設動向身歷聲。燈光改用綠光，是電影界名導演楚原的提議。楚原謂用強烈綠光照射演員，演員面上的脂粉變成瘀黑慘白，白雪仙接受楚原的意見，演出來效果非常好，而雛鳳承襲師傳，沿用至今。

以下慧娘鬼魂上場的唱詞，因白雪仙重練演出法，著我修改，與文字本及唱片本不同，我不嫌以狗尾續貂，特將修改曲詞列下。內容是：「紅梅閣上千重恨，枉死城中百種哀。當日蘇堤傷粉黛，今夜寒齋害俊才。嘆飛煙，薄命香難耐。憐宋玉，飲恨赴泉台。為救仙郎離虎口，魂歸不待鬼門開。鴛睜秀才斜憑芸窗外，嘆一句人鬼殊途淚滿腮。」[註四十八] 該段曲詞，由已故

〔註四十八〕 泥印本原創及唱片版曲詞為「霧散梨魂蕩離玉闕外，惱冷月還在……」。全曲見頁一二三、一二四。

126

名音樂家朱毅剛先生製譜，完全配合白雪仙的身段與動作。不才將曲詞列出來，不是炫耀自己的本領，而是説明假如這段唱詞，不及原有的達意，是我能力所不逮，請多多包涵。

接下去慧娘閃於裴禹身後，綠光收，裴禹與慧娘四句口古，慧娘閃身出台口倚翠竹之旁，燈光用兩支淺藍光射燈分射生旦兩人，裴禹與慧娘同唱〈霓裳羽衣十八拍〉新譜，該譜亦是朱毅剛所作。這段曲內容初則裴禹驚艷，繼而知慧娘已死，但裴禹稍驚惶轉為堅定。慧娘説出慘死之因，並故作呷醋，説裴禹愛上昭容。及至兩人談到情濃處，慧娘醒起賈似道三更命人暗殺裴禹，裴禹知情，願意以身殉愛。

當慧娘一段催快唱出危機時，在一九五九年一場招待文化界的演出中，一般因白雪仙唱詞太快而説白雪仙不露字，這真是冤枉，假如你細聽唱片本，對住曲詞而聽，則字字清楚了。因為當時仙鳳鳴劇團未有設備字幕，觀眾無法領略如此優美的曲詞。故此我在上演《白蛇新傳》時，對白雪仙説一定要有字幕，因為有十位飽學之士潤飾我執筆的劇本，沒有字幕，則浪費了那十位文人的心血。

接下來生旦對唱一段乙反中板，亦是絕妙好辭。〈霓裳羽衣十八拍〉與乙反中板的唱詞，相信讀者也聽到滾瓜爛熟，恕不再贅。到了三更，賈瑩中到來殺裴禹，被慧娘鬼魂所阻，台上三

127

人以舞蹈身段來表演，最後慧娘嚇暈瑩中。賈似道與眾家人拈燈籠到來，瑩中已醒，似道追問瑩中，瑩中說三更以劍劈秀才，被他一時閃過，至為可惜。似道怒責瑩中一段有韻口白，寫得非常生動。接下又是賈似道以木魚問，賈瑩中以插白回答，一一不能盡述，讀者可在文字本內細意欣賞。

以下我要介紹就是賈瑩中唱一段長句滾花之後的一段口白，這段口白寫得字字有戲，帶出另一條線索。內容是：「相爺，小小儒生，當無神術，屢擊不中，或有原因，我隱約中似見有紅衣女子，舞袖翻飛上下，掩護裴生，青煙過後，人影俱亡，照此看來，定是女郎把裴生帶走。」

這段口白，連講帶做，配合鑼鼓，比唱優勝千倍。由於這段口白，賈府家人麟兒說出初更時分，有一紅衣女子在荒園。賈似道追問她是誰人，在荒園做甚麼？麟兒回答那紅衣女子是絳仙如夫人，曾與秀才對話。賈似道聽罷大怒，命麟兒到偏房，若見絳仙身穿紅衣，馬上將她拉上半間堂。文字本內賈似道的詩白改為花下句，賈似道唱完便落幕。因為全劇太長，以下裴禹與慧娘復上，在第五場亦有交代，故此刪去，但文字本仍保留給讀者欣賞。

唐滌生編劇的手法，在有戲演時，不用大段唱段，到了劇情交代清楚，才放出一大段唱段，使觀眾大飽耳福。編排恰到好處，所以唐滌生高峰期內的劇本，至今無人能及。

128

第四場：脫穽

說明：此為紅梅閣連疊疊層樓景。紅梅閣在雜邊一角，高數尺，有梯級可供上落，上安放李慧娘棺柩，前有小聚寶盆，以供燒化紙錢。衣邊佈層樓連書齋一角，較紅梅閣還矮，中放一橫几，上設文房及古典書籍，旁有一紅色小柱燈，為裴禹讀書之所。此景四圍種滿紅梅及芭蕉樹，台口圍以小矮碧欄，外接瓦簷，密而不俗。

（排子頭一句作上句起幕）

（裴禹衣邊上介慢板下句）畫欄風擺竹橫斜，如此人間清月夜，愁對蕭蕭庭院、疊疊層台。。黃昏月已上瑤宮，夜來難續橋頭夢，飄泊一身，怎分派兩重癡愛。不如綵筆寫新篇，也勝無聊懷舊燕，誰負此相如面目、宋玉身材。。（坐下拈筆凝思介）

（絳仙用銀盆載蠟燭紙錢，穿紅衣，食住由雜邊上紅梅閣士工慢板過序唱）夜半來偷偷去上樓台，蠟燭帶淚也感慨，幽恨不勝寫載，嘆艷骨被那棺蓋，錯受那書生愛，身殉孽海，兔死

129

狐也自怯恩將怠，（慢板上句）念翠榭紅蕤，滴兩行酸淚，偷灑在紅梅閣內。（浪裡白）唉，

慧娘死後，我思憶斷腸，恨無可以永誌餘哀，記得佢在我懷抱中垂死之時，身披紅衣，故

此我亦愛著紅色衣裳，以記當時之情，以誌人間之慘。（上紅梅閣化紙錢介）

（鑼邊風起，將紙灰飛落書齋裴禹之書案前介）

（裴禹見紙蝶飛揚愕然浪裡白）咦，當此蒼茫夜色，節非寒食，幽齋不近青墳，何以一陣風掃

蕉窗，飛揚紙蝶呢，（出庭一望慢板下句）忽見素女著紅衣裳，隱約微聞金珮響，向嫦娥招

手，問紙蝶何來…。（微微躬身拜揖白）姐姐，姐姐。

（絳仙見裴禹慢板上句）紅梅貼近柳生衙，秀才斜倚蕉窗下，揖拜尚帶溫文，相見諒無妨礙。

（弦索玩浪裡序拾級而下介）

（裴禹白）姐姐有禮。

（絳仙白）秀才有禮。

（裴禹白）姐姐似曾相識，究是誰人。

（絳仙白）相國府一名稚妾，今日曾與君相見相府堂前。

（裴禹白）哦……姐姐拜祭誰人。

130

（絳仙白）紅梅閣主，舊時姊妹。

（裴禹一怔白）既稱閣主，當是風雅之人，復云姊妹，應是紅顏未老，何以一旦香銷。

（絳仙嘆息白）唉，此事說來沉痛，不忍啟齒。（嗚咽）

（裴禹白）是……是否死於病。

（絳仙含淚搖頭介）

（裴禹白）既非病死，是否厭生。

（絳仙白）唉，秀才喋喋不休，撩人哀感，閣上人豈有厭生之念，奈何橫死於情。（一才掩袖欲

下介）

（裴禹白）姐姐慢行……姐姐慢行，細想相國風鬟，侯門金粉，承歡侍櫛，豈有情字可言，至

於橫死之因，飲恨之源，僕亦惜花人也，可得而聞。

（絳仙淒然久之木魚）情幻心生生意外。

（裴禹白）死於何日。

（絳仙木魚）遊湖掃墓墓門開。

（裴禹白）誰是相思之人。

131

（絳仙木魚）相思有人人不在。

（裴禹白）因何惹禍。

（絳仙木魚）柳岸無風風自來。。（略爽）權宦不容人奪愛。鬼王不許另投胎。。任屠任割任烹宰。毀容毀貌毀形骸。。（譜子托白）秀才，你既自稱惜花之人，當憐花魂寂寞，我來不便，紅梅貼近芳齋，所以一訴淒涼者，無非欲秀才郎代燈蠟之勞耳……（嗚咽介）

（裴禹亦惻然白）姐姐請講。

（絳仙白）紅梅閣主，與相國遊湖，見一書生，如驚鴻一瞥，閣主怦然心動，曾有美哉少年之語，不料見妒於相國，野外殺之，將人頭藏於錦盒之內，次日朝罷歸來，招所有姬妾於堂前，捧錦盒曰，此閣主下聘少年之物也，啟而視之……即閣主人頭，血跡淋漓……目還未閉……（嗚咽不能復言）

（麟兒從紅梅閣旁經過見狀留心後即卸下介）

（裴禹又驚又憤白）唉，辣手摧花，一何致此。（花下句）曾睹柳外梅紅逢雨劫，未知是否棺中女喬才。。欲圖執手問紅梅，姐姐能否暫時駐步外。（介）

（絳仙驚怯地閃開花下句）柳梅亦是同根蓮，弱不勝風受制裁。。由來兔死惹狐悲，一之為甚其

132

（琵琶急奏黯然而下介）

可再。（琵琶急奏台口白）唉，紅斷香銷，魄蕩魂銷，莫非棺中人就是還琴者……（自忖）不

是，不是，想我抱琴泣別之時，正四野無人之際，柳岸無風，斷不致招來妒雨，想橫死

者當另有其人，境遇相同，寧不怦然心動，不若偷上梅閣，縱不能仰瞻遺容，也可聊伸雅

意。（琵琶轉急奏半帶驚惶地拾級而上紅梅閣，拈殘燭，照棺前讀介白）李慧娘靈柩，李慧

娘靈柩。（慢板下句一路唱一路下）褪色桐棺露芳名，燈滅半浮纖麗影，（自嚇自）疑是芳魂

回柳舍，卻緣竹影亂花台。。（回頭）拜一拜棺中睡美人，避一避泉台新鬼恨，莫言咫尺是

芳鄰，須知陰陽如隔海。（歸書齋拈書輾轉反側不能讀，拈墨欲磨忽停手介白）唉，精神恍

惚，如有所失，唔，莫非樓外孤魂，怨我未曾誦經超度。（合什唸喃嘸阿彌陀佛不止，直至

倦極倚案而睡介）

（風起，紅梅花片片落，燈色轉藍，種種陰森效果，書齋上之紅色柱燈亦突然轉為藍色，燈暈

切莫射向梅閣，帶開觀眾視線）

（新譜未生怨由細聲玩起，燈暈隨恐怖的音樂聲慢慢移射梅閣，忽然一下如雷乍發）

（慧娘（魂）先散髮伏棺上，直至重鑼時，忽仰面起身食住音樂下紅梅閣起唱小曲）霧散梨魂蕩

133

離玉闕外，惱冷月還在，雲未去把月魄掩蓋，只得匍伏破瓦內，怕弄醒花貓叫野外，驚夜

鶯飛撲又遁開，報更者又來，只得冒雨逃花內，閃去閃來，纖腰折，曾失足綠苔。（介）（過

九叮板）除卻淡淡燭花吐焰外，儒生已先在，一般舊俊才，曲散琴還在，輕嘆一聲淚掛腮。

（琵琶譜子泣介白）唉，想在生之時，在柳堤對絳仙曾有辛酸一語，便是説，縱使甘於作

妾，也望作紅袖之添香，又誰料此願未酬身已死……望今夕書齋之中，青燈一盞，零簡數

篇，何不將生前未酬之願，了於今時。（琵琶譜子閃入書齋，將書案打掃一輪，然後倚立案

旁，為裴禹磨墨介）

（落花風起介）

（裴禹於矇矓中醒介）

（慧娘連隨閃於裴禹身後近衣邊介）

（裴禹白）思睡懨懨，卻把文章荒廢。（拈筆一想放下筆，拈墨欲磨大驚口古）咦，記得我在未

睡之前，意欲磨墨寫春游三篇，卒以神疲未果，何以……何以……何以睡醒之時，墨香撲

鼻，墨池中早已淋漓滿載。

（慧娘在裴禹身後用沉鬱的語氣口古）讀書少個如花伴，添香紅袖為憐才。。（説完閃身過位出雜

邊台口倚於翠竹之旁介）

（裴禹重一才回頭向衣邊一望，不見人，慢的的喃喃自語，漸至毛骨悚然驚慌口古）分明耳畔有

人聲，何以舉頭無客在。（驚驚慌慌地出衣邊看）

（慧娘低鬟而笑介口古）今夕芳鄰離咫尺，憐君纔有破愁來。。

（裴禹見慧娘大驚介白）呀……你……你莫非〔註四九〕（起小曲霓裳羽衣十八拍唱）驟借雲煙駕霧

來。傍花台，形還在，輕盈立翠竹外。〔註五十〕似瓊花異草幽閣夜半開。似洛神半倚翠袖如有

待。〔註五十一〕（驚怯怯）

（慧娘接唱）（一路唱一路行前，裴禹一路褪後，至避無可避）君不記虎丘觀柳還琴淚滿腮。傾

心暗慕才。略示愛，偶合難復再。命薄那堪逢天災。（序白）柳外梅花逢雨劫，飄零竟向畫

船開，君可記橋頭之語。

（裴禹序白）呀，原來棺內人，乃是還琴者。（露笑容，膽兒放大一點上前接唱）暗香驚永在。

〔註四九〕泥印本另附插曲工尺譜，註「唐滌生詞，朱毅剛譜」。此句寫「莫非『你』」。

〔註五十〕泥印本另附插曲工尺譜，此句寫「輕盈立『柳』林」。

〔註五十一〕泥印本另附插曲工尺譜，此句寫「似洛神半『掩』翠袖如有待」。

相府花半開。〔註五十二〕（慧娘含笑迎前一步）急急退身花外。暗中思索若呆。你已被棺

蓋，〔註五十三〕為何復再來。嗟莫是化鬼物，思俊才。帶劉阮上蓬萊。（序白）適纏見紙錢

化蝶，導我上紅梅閣中，見桐棺三尺，寫有李慧娘三字，顯見佳人已死，你莫非……莫

非……（曲）寄棺將被墳墓蓋。魂離鳳閣夜深降樓台。思索續愛來。〔註五十四〕

（慧娘悲咽接唱）墓裡人，重歸非有害。莫耽驚有意外。停棺相府，〔註五十五〕也不過為君劫形骸。

（裴禹略帶悲咽插白）我知，我知。

（慧娘續唱）受那鞭撻為愛才。慧娘歡笑盡已改。那有熱淚不掛腮。橫死也應該。

（裴禹感極而泣，沒有驚慌之態介）

（慧娘續唱）香銷花謝誰復愛。痛哭歸夜台。（介）他日柳底青墳伴血海。〔註五十六〕誰將冷棺開

。

．．．．．．

〔註五十二〕泥印本另附插曲工尺譜，上寫「相府花『再』開」。

〔註五十三〕泥印本另附插曲工尺譜，上寫「你已被『蓋棺』」。

〔註五十四〕泥印本另附插曲工尺譜，「思索續愛來」曲詞是「借色笑媚秀才」。

〔註五十五〕泥印本另附插曲工尺譜，上寫「停棺『半載』」。

〔註五十六〕泥印本另附插曲工尺譜，上寫「他日柳底青墳伴『雪』海」。

136

縱盼得冷棺開，〔註五十七〕墓中花早已化骨塵埃。（正線）戀君殉劫害。青鬢內鮮血還在。自悔

感君哭吊復再來。（掩面泣不成聲介）（加序）

（裴禹亦相對而哭序白）慧娘，慧娘，一見情長，早知魂離棒下作斷腸花，何不當初抱琴陌上效

紅拂女。

（慧娘嚶然悲咽搖頭序白）妾雖賤質，亦恥淫奔。

（裴禹接唱）你為我慘遭鞭撻輕生被青棺蓋。

（慧娘苦笑接唱）我自作沉醉墜孽海。啫。

（裴禹接唱）我願以身報卿到夜台。（序哭白）唉，慧娘為誰死，裴郎豈不知，慧娘，慧娘，你

不若帶我落夜台同渡，還勝兩地相思。……

（慧娘接唱）你未完陽壽難望泉路開。陰司紀錄未有寫載。

（裴禹接唱）你孤零最堪哀。空抱相思愛。

（慧娘見其戀態竊笑接唱）地隔陰陽相思可有礙。（序白）裴郎，裴郎，妾為泉下人，君是陽間

.......

〔註五十七〕 泥印本另附插曲工尺譜，此句寫「縱盼得『墓宇』開」。

137

世。（斜視）你唔怕我叻咩。

（裴禹戀白）唔怕，唔怕。（接唱）當日見面已出望外。邂逅柳花外。^{［註五十八］}歸來單思，姑煮鳳巾作藥材。欲示愛，好比白鷺臨絕塞。難飛上鳳台。情意真難耐。^{［註五十九］}（序白）慧娘慧娘，憶自橋頭相見，驀地傾心，今睹儀容，心仍若醉，……哎……哎……此真所謂香銷愛未銷，弦斷情還在。

（慧娘甜笑後嗔白）哼，誰信你，（介）慧娘雖是泉間之鬼，亦是陽世游魂，縱使不能稽閱泉間姻緣冊，倒也頗知人世情愛事。（曲）艷（最好能放繡字）谷有玉女情竇已為汝初開。^{［註六十］}休向慧娘説弦斷情還在。滄桑劫後應怕混醋海。你向昭容驚風采。是憐還是愛，匿店內，愛色或愛才。你接花意欲呆。心中可有妄在。^{［註六十一］}（閃開過位）

（裴禹情急接唱）總因橋畔侶，難企待。是錯愛苦思也可哀。又不敢攀上月台。但對那橋畔愛，

．．．．．．

〔註五十八〕　泥印本另附插曲工尺譜，此句寫「邂逅『雨花內』」。

〔註五十九〕　泥印本另附插曲工尺譜，此句之後寫「加長序」三個字。

〔註六十〕　括弧字是泥印本原文。泥印本另附插曲工尺譜，此句寫「『綠邨』有『艷』女情竇已為汝初開」。

〔註六十一〕　泥印本另附插曲工尺譜，此句寫「愛色或愛才，你『兩番去復來，君心有企待』」。

138

未變改。盼望了花有並蒂根開。失梅用桃代。對慧娘是愛才。對昭容是借材。〔註六十二〕（序

白）唉，有道是鏡花不可攀，退而求其次，我之愛昭容者，無非昭容似你啫。……

慧娘一路聽一路點頭感泣白）裴郎，裴郎，真虧你。……（接唱）聽你一句話凌亂五內。添羞

態杏臉難抬。魄半滅還有餘情在。結合願，當面怎公開。總之命寄泉台未算呆。心已醉，

歃花外。（倦倚花旁含情脈脈斜視裴禹介）

（裴禹突然狂放上前接唱）暗擁香肩輕貼腮。嘩，蘭氣夜襲人漸呆。不理玉軀被那青棺載。

〔註六十三〕（序，顛顛倒倒白）慧娘慧娘，昔日杜麗娘死後三年，尚可幽歡，難道李慧娘梅閣魂

歸，不能共枕。（介）

（慧娘嬌嗔頓足推開悲咽接唱）今宵苦戀實貽害。（走避）〔註六十四〕（介）

（裴禹苦纏接唱）使乜半帶驚駭。偎鬢復貼腮。〔註六十五〕（介）

〔註六十二〕泥印本另附插曲工尺譜，此句之後寫「加短序」三個字。

〔註六十三〕泥印本另附插曲工尺譜，這裡寫：「嘩，蘭氣夜襲人漸呆，『蒙見愛，』不『論』玉軀被那青棺載」之後寫工尺譜，並加上括號寫：「（重玩三次或四次）」。

〔註六十四〕泥印本另附插曲工尺譜，「走避」寫成「退一步介」。

〔註六十五〕泥印本另附插曲工尺譜，此句寫：「使乜半帶驚駭，『花向二更開』」。

（慧娘以手撑郎搖頭悲咽接唱）今夕誰願望，同上鳳凰台。

（裴禹釋手佯怒接唱）天女負奇才。顛鸞嫌鳳怠。（指咒）你如無熱愛，何必冒雨前來。〔註六十六〕

（背身而立介）

才）

（慧娘上前撫慰介悲咽接唱）倩女魂為何來，〔註六十七〕未盼肌膚愛。有人欲殺害裴郎奪愛。（包一

（裴禹食住一才一怔接唱）誰個暗伏雄兵在瑤台。

（慧娘催快唱）月缺燈昏墓門開。閃入半閒堂偷窺者再。驀見畫閣張燈結綵。令我多添感慨。青鋒拭去塵泥蓋。三更內，前去誅郎奪愛。儂實愛才。怕潘安會被割宰。幫助你脫身事外。

（裴禹大驚接唱）宰閣淫慾相，已揚欲蓋。行將施殺害。驚驚愕愕花花月月惹來孽災。（加小序兩頭撲索介）

（慧娘接唱）量也無礙。

............

〔註六十六〕 泥印本另附插曲工尺譜，此兩句寫：「你如無『孽』愛，何必冒雨『而』來」。

〔註六十七〕 泥印本另附插曲工尺譜，此句寫：「倩女魂『伴琴台』」。

140

（裴禹驚慌接唱）恍惚有劍在。

（慧娘接唱）陰陽界，今晚鳳台近血海。

（裴禹更驚接唱）欲脫穿求生衝柳外。（介）

（慧娘接唱）非我伴君你決被棺蓋。（衣邊同走位舞蹈介）[註六十八]

（裴禹接唱）弓箭忌暗開。

（慧娘接唱）暗伏露台。

（裴禹接唱）此次真怕有，[註六十九]

（慧娘接唱）意外。（雜邊同走位舞蹈介）[註七十]

（裴禹接唱）任殘害，決不自愛。離劍閣，續情到夜台。（——D調——吊慢序）（白）慧娘，慧娘，

我在陽世作驚弓之鳥，不如與你在鬼域作比翼雙飛，受一刀之苦，享未了之情。（哭泣跪

下）慧娘慧娘，只要你候我在奈何橋上做對鬼夫妻，一死又何足懼。

〔註六十八〕泥印本另附插曲工尺譜，此句科介是：「衣邊走位望介」。

〔註六十九〕泥印本另附插曲工尺譜，此句寫：「此『去』真怕有」。

〔註七十〕泥印本另附插曲工尺譜，此句科介是：「雜邊走位望介」。

（慧娘擁裴禹而哭接唱）再度心碎復聽君示愛。花也零落了，[註七十一]香也未存在。那堪再受折

採。（扶起裴禹介）風雨飄飄斷續來。往日橋畔侶。（指閣上）塵封墓蓋。削肉變骸。色相當

不再。他宵未可再復來。[註七十二]望你愛昭容，癡心永不改。

（裴禹愕然搖頭乙反中板下句）莫搗酸風別郎行，莫翻醋語刺郎心。

（慧娘接唱）是妾真心話，何用半驚駭。。

（裴禹接唱）欲報慧娘一點癡，今時不死待何時。

（裴禹接唱）無石補青天，無沙填恨海。

（裴禹接唱）忙忙抱影怕離懷，深深踏住還魂帶。

（慧娘接唱）影隨風雨滅，魂魄不重來。。

（風起落花，鐵馬聲響介）（三更介）

（裴禹大驚正線花）一聲聲樵樓鼓響報三更，一陣陣驟雨風雷把殘月蓋。

..........

〔註七十一〕泥印本另附插曲工尺譜，此兩句寫：「老去花訊未禁君示愛，零落了」。

〔註七十二〕泥印本另附插曲工尺譜，此句寫：「他生或可再慕才」。

142

（瑩中執劍叨叨鼓雜邊上衝刺裴禹，為慧娘掩護避開介）（度舞蹈）

（瑩中排子刮地風唱）執青鋒橫刺兜心劈要害。[註七十三]似受妨礙。失去那裴秀才。風起舍外。

〔註七十四〕（鑼鼓刺殺三人舞蹈介）

（慧娘接唱）決以身擋災。避刀劍，好生閃開。借袖風盡掩閣外閣內。得免殺害。（鑼鼓刺殺以袖風擋裴禹介）〔註七十五〕

（瑩中接唱）再衝開。料到書生性命殆。點知戮三劍俱閃身躲開。避過青鋒轉入舍外舍內。我空有劍在。（鑼鼓三人舞蹈介）

（裴禹接唱）最可悲可哀。白馬驚臨絕塞。命垂殆。呼叫在網內。泣血以待。（鑼鼓介）

（慧娘接唱）太不應該，用心也險哉。披髮以待。好待暴客雙目先受害。（鑼鼓三人舞蹈撒沙介）

（瑩中目中沙褪後介）

........

〔註七十三〕泥印本另附插曲工尺譜，此句寫：「『一刀刀』橫刺兜心劈要害」。

〔註七十四〕泥印本另附插曲工尺譜，此句寫：「風起『柳』外」。

〔註七十五〕泥印本另附插曲工尺譜，此兩句寫：「借袖風盡掩『柳』外『柳』內。得免殺害。（鑼鼓介）（耍袖風起效果）」。

143

（裴禹拉慧娘接唱）風漸滅，自應脫災。望拋血海。〔註七十六〕望卿賜愛。休割愛。莫再歸受那青

棺蓋。踏碎墓門不分開。（鑼鼓介）（以上舞蹈崑曲紅梅記內最精美一節，煩刻意度）

（瑩中如著鬼迷掄劍再劈介）

（慧娘以身掩護裴禹，並帶裴禹欲過雜邊介）

（麟兒與兩侍衛拈燈籠伴似道食住此介口雜邊上介）

（慧娘無奈即帶裴禹閃過衣邊使裴禹匿身芭蕉下以身仗護介）

（瑩中如著鬼迷的以劍反劈似道介）

（瑩中定神一看白）哦……原來是相爺。

（似道白）如何。

（瑩中自）這……適才三更，我以劍劈秀才，俱被他一時閃過，至為可惜。

（似道閃過一才重重地拂袖白）呸。

（似道一才白）唏，可惜，可惜，你纔是養之無用，棄之可惜，刺殺如何不中的，你枉有割牛

刀，佢手無縛雞力，未見龍泉有鮮血，只見你面上無人色。

〔註七十六〕泥印本另附插曲工尺譜，寫：「拋血海」，沒有「望」字。

144

（瑩中慚愧頹然頓足白）噎。

（似道木魚）是否秀才有翼飛天外。

（似道木魚）上天無路。

（似道木魚）是否墓門暗為秀才開。

（瑩中搖頭白）落地無門。

（似道木魚）是否化作青煙投入海。

（瑩中白）秀才不是鬼。

（似道木魚）是否跟隨黃鶴上瑤台。

（瑩中白）秀才不是仙。

（似道勃然怒介指住瑩中催快木魚）似這等酒囊和飯袋。鈎著魚兒脫口腮。。今夕紅梅閣下人不在。則怕後患滔滔繼續來。。（一巴打瑩中掩門跪下介）

（瑩中苦著面白）相爺，（長花下句）孱弱一書生，跳躍真能耐，刀劈內時他向外，[註七十七]鋒離

〔註七十七〕原文寫「刀劈」。根據前文，應是「劍」，誤寫為「刀」，見頁一一九、一四三、一四四。

人去又歸來，明明閃在芭蕉內，劍落方知是綠苔，迷濛似見紅裳在，帶走翩翩小秀才。一

陣陣黃沙撲面風，把那刀下兒郎全遮蓋。〔註七十八〕（白）相爺，小小儒生，當無神術，屢擊不

中〔註七十九〕，或有原因，我隱約中似見有紅衣女子，舞袖翻飛上下，掩護裴生，青煙過後，

人影俱亡，照此看來，定是女郎把裴生帶走。

（似道重一才先鋒鈸執起唾白）吐。。（花下句）分明是蠟燭搖搖花影動，你當是娉娉婀娜玉人

來。。三更除非鬼渡人，荒園那有紅裳在。（琵琶小鑼）

（麟兒笑嘻嘻白）相爺，恕奴才口多，荒園初更時候，果然有紅衣女子。

（慧娘反應介）

（似道重一才白）是那一個。

（麟兒白）奴才不敢說。

（似道喝白）講。

（麟兒白）是絳仙如夫人。

〔註七十八〕應是「劍下兒郎」，誤寫為「刀下兒郎」。理由與頁一四五註七十七同。

〔註七十九〕泥印本把「中」字寫成「禾」字。

（似道重一才白）她在荒園作甚。

（麟兒白）與秀才對話。

（似道緊執麟兒介白）講些甚麼。

（麟兒白）喁喁細語，奴才不便偷聽。

（似道重一才叻叻鼓快古老中板下句）驚聽籬邊杏，隔牆開。折柳拷梅寧可再。慧娘開路禍徐來。。半閒堂，施殺害。又一個離魂棒下毀形骸。。偏不怕紅梅閣上棺還在。（弦索玩落白）瑩中，你與麟兒速去偏房，若見絳仙身披紅衣，你便將她拉拉拉，拉上半閒堂，待俺一棒打死。

（瑩中麟兒白）領命。（弦索急奏下介）

（似道詩白，弦索又轉慢）堂前尚有勾魂棒。相府寧無截髮台。。（雜邊下介）（弦索又急玩，愈玩愈快）

（慧娘食住弦索開台口，作焦急關目輕輕頓足，快古老中板下句）隨風去，飄飄又回來。。多一個夜鬼泉台還可載。少一個紅顏知己掃燭台。。鶼鰈情，姊妹愛。一般輕重責難抬。。急得我忘了雞聲啼破千重愛。（弦索過序欲衝下雜邊介）

（裴禹見慧娘動身大驚，急上前死手拖住浪裡白）唉吔，慧娘，我無你不能生，無你不能活，你走向東即帶我向東，走向西即帶我向西，永難捨割，（悲咽）適在花蔭蜜語情濃，何以……何以忽然恩銷義絕……

（慧娘浪裡白）裴郎，我此去為救難中姊妹。（欲行）

（裴禹緊拖古老快中板下句）一身膽，怎敵兩重災。。（花）為一個絳仙撇下裴生愛。飄然又上摘星台。。毀初衷，情盡改。一怎連理枝分受剪裁。。（花）待等魂歸月下時，則怕你撥草難尋郎所在。（拉嘆板腔）

（慧娘又悲又急口古）裴郎，妾不能為顧男女之情，撇下姊妹之愛，故此要到半閒堂中登壇鬼辯，（介）何況相府大小園門，俱已重重落鎖，妾是虛質，可無妨礙，君為實體，難以飛天，除非帶你衝過半閒堂，纔可以逍遙世外。

（裴禹重一才大驚口古）慧娘慧娘，半閒堂劍戟森嚴，刀槍林立，縱使我化為蝴蝶，亦難以脫禍消災。。

（慧娘口古）裴郎小驚慌，我帶你到半閒堂前，你先躲入荼薇架內，待青煙起後，聽擊掌三聲，閃出庭階，重見慧娘，脫穿投生，決無阻礙。

148

（裴禹驚慌口古）願⋯⋯願⋯⋯願在半閒堂上死，魂⋯⋯魂⋯⋯魂魄隨卿落夜台。。

（慧娘花下句）梨魂尚有三分力，（一才執裴禹鑼鼓雙扎架介）

（裴禹花下半句）解脫人間百種哀。。（急急鋒二人圓台扎架下介）（煩一度裴禹臨下場時之跌、

滑、跌、撲種種身段）

——落幕——

149

〈鬼辯〉簡介

好戲一場接一場，到了這場〈鬼辯〉[註八十]，劇情又起高潮，唐滌生處理這段戲，不像京劇的李慧娘大鬧半閒堂，也不像周朝俊原著，及劍嘯閣新改的〈鬼辯〉那樣簡單，唐滌生處理李慧娘為救其姐妹吳絳仙，現形與賈似道論理，並以嘲笑的態度戲弄賈似道。這場仍是用險韻，是六麻韻，不過唐滌生在《牡丹亭驚夢》之〈幽媾〉與《紫釵記》的〈燈街拾翠〉[註八十一]已用過這個韻，可以說駕輕就熟。該場以半閒堂作佈景，有一排綵燈掛於橫樑上。賈似道怒氣沖沖地上場，等候吳絳仙到來將她責問。

吳絳仙未上場，慧娘先引裴禹同上，兩人各唱一段快七字清中板，內容是慧娘先著裴禹躲入花叢內，自己去救吳絳仙。兩段七字清中板連口白，寫得非常風趣。

..........

〔註八十〕「舊版」寫〈登壇鬼辯〉。「本版」按原創劇本，場次名稱為〈鬼辯〉。

〔註八十一〕原創劇本該場名稱為〈墜釵燈影〉，見《唐滌生戲曲欣賞（二）》，匯智出版有限公司，二〇一八年修訂版，頁四十八。

慧娘安頓裴禹之後，閃入芭蕉叢內，靜觀其變。那時瑩中與麟兒將絳仙帶上，似道一見絳仙，追問情由，似道與絳仙一問一答的口白口古，字字力勝千鈞。最後賈似道不許絳仙再解釋，命瑩中打絳仙。那時慧娘出來掩護，經過一輪動作，慧娘以紗覆面，故作哀求，跪地呼冤。以下的口白，真是精彩百出。

賈似道聞聲，見慧娘身披紅衣忙問白：「哎，何以又多來了一個紅衣女子，下跪者冤枉何來？」慧娘答白：「妾不是自鳴其枉，乃是替人呼冤。」似道問白：「替那個呼冤？」慧娘答白：「替絳仙呼冤。」似道問白：「吓，然則脫穿救裴，不是絳仙所為，乃是你這賤人所做？」慧娘答白：「正是。」似道翳氣地白：「呀吓，何以飽暖思淫，盡都是相門姬妾，這妮子披紗覆面，膽可撐天，瑩兒，快把絳仙推過一旁。」瑩中將絳仙推往底景。

似道再責問慧娘口古：「紅衣賤婦，想老夫滿堂姬妾三十六，自然雨露難充足，你到底是相府第幾房，金屋第幾釵，姓張還是姓陳，姓羊還是姓馬。」慧娘洋洋得意地回答口古：「相爺，你何必問呢。妾者小星也，氣清則明，陰霾則滅，娶妻持中匱，養妾以娛情，朝可以轉贈於人，晚可以收回豢養，唉吔，今晚我所偷者，只係一個書生而已，於例無礙，於理無差。」當時梁醒波飾賈似道，他在慧娘口古時，一面沉吟自語：「噎吔，呢幾句說話，我好似

152

講過……」梁醒波加了這小段口白，更將氣氛加強。接下似道氣結地口白：「唏，須知我所愛者乃是妙齡女子，我所棄者乃是人老珠黃，所贈於人者盡是枯敗之草，絕非未謝之花，聽你噠噠嬌聲，似乎仍在妙齡，焉可偷製綠頭巾，笠落我眉梢下。」慧娘口古：「唉吔相爺，（起身）須知我所嫁者乃是蒼蒼白髮，我所偷者乃是翩翩少年，少年方興未艾，倚靠方長，白髮行將入木，依憑日短，我又點會兩杯茶唔飲，飲一杯茶啫。」

以上四句口古，文情俱絕，尤以慧娘那一句「妾者小星也」，回應第一場賈似道所說一樣，最後兩句更是佳句之佳句，觀眾看到這裡，不禁發出會心的微笑。唐滌生曲白的吸引力，不但帶動觀眾，連帶演員也被帶動投入角色。

接下來賈似道怒不可遏，唱一段滾花向慧娘威嚇，慧娘禿頭起新譜〈墓門鬼泣〉，[註八十二]該新譜亦是朱毅剛的傑作。全段曲詞連口白，相信讀者們都耳熟能詳，我最欣賞其中慧娘一段插白，描寫慧娘與裴禹親暱之情，文詞綺麗，樂而不淫。插白內容是：「一彎眉月，半滅青燈，倚郎君兮索抱，擁佳人兮貼腮，人非草木，誰能遣此，於是乎同羨鴛鴦交頸之無聲，共醉蝴蝶

〔註八十二〕 泥印本寫曲牌為「墓門鬼『哭』」，見頁一六四、一七七。另附插曲工尺譜則寫「墓門鬼『泣』」。

153

雙飛之有致。」這段插白真是妙不可言，本來男女偷情，作者稍有不慎，文字容易流於鄙俗。

唐滌生借景喻情，用句典雅，觀眾聽完這段口白，也認為這對偷情男女合理。難怪梁醒波

生前常常說道：「第二世投胎做藝人，一定做書生，不做大花臉，因為書生可以奉旨索油。」唐

滌生用句之技巧，比諸王實甫與湯顯祖還高，起碼沒有「把你的扣兒鬆，把你的帶兒解」[註八三]

這樣粗俗。

在唱〈墓門鬼泣〉時，配合許多做工，慧娘以綵球揮熄綵燈，將眾姬妾趕走。慧娘略顯顏

色，嚇得賈似道喝家丁壯膽，又被慧娘嚇退。慧娘轉催快尾段才說出自己是鬼，但還未說出是

慧娘，唐滌生手法有條不紊，層次分明。催快尾段曲詞是：「月夜鬼魂悲叫罵，覆絳披紗，血

仇難罷。往事可重查，泉台冤不化。驚潘郎失足宰相家，非關絳仙救落霞。」

賈似道驚聞對方是鬼，連忙說鬼不可惹，命麟兒把絳仙帶返偏房。這個情節，也是有伏

線，讀者欣賞文字本，必要字字細看，不可遺漏，才可發覺唐滌生的高明手法，他逝世二十九

〔註八十三〕 葉紹德認為唐劇《牡丹亭驚夢‧游園驚夢》比湯顯祖原著好，艷而不淫，見《唐滌生戲曲欣賞

（一）》修訂版，匯智出版有限公司，二○一八年，頁一五九。

〔註八十四〕年，到現在無人能出其右。

接下賈似道口白：「冤魂聽者，想老夫貴為宰相，每逢寒食，從不缺祭台三炷香，你到底是何方游魂，到來擾攘？」慧娘答白：「妾非游魂，乃是家鬼。」似道聽見對方是家鬼，心膽略壯，以腳踏住慧娘的絳紗。

那時慧娘現出本來面目，以下慧娘所唱的滾花是連唱帶做，曲詞非常有力。內容是：「鬼若無冤難成厲，妾非有恨不回衙。望你重睜色眼認梨魂，（以帶搭似道頸上）妾是慧娘魂未化。（以帶索似道頸）」賈似道知道是李慧娘鬼魂，忙跪地討饒。慧娘要似道與各人面壁思過，如非有命，不准抬頭，劇情到了這裡，已到最高潮，以下便開始滑下。但唐滌生安排一段南音，由生旦對唱，內容說慧娘與裴禹人鬼同途，同赴揚州盧家而去。

接著麟兒到來對賈似道說，奴才替如夫人買藥定驚，聞得盧昭容「避難揚州，瘋癲是假」。賈似道驚魂稍定，色心又起，親下揚州，奪美回府。許多朋友對我說，賈似道為甚麼為一位盧昭容自投羅網？這就叫色迷心竅，在現實生活中大有人在，所謂旁觀者醒，當局者迷，唐滌生的鋪排，是絕對合理的。

〔註八十四〕〔舊版〕於一九八八年出版，唐滌生卒於一九五九年。

155

第五場：鬼辯

說明：佈相國府半閒堂連外苑庭階。衣邊台口為小園門，園門角俱有稠密的芭蕉，雜邊園內望出近角有荼薇架，為裴禹避匿之處。台口為階庭，正面高懸黑漆金字匾，上寫半閒堂三字，入庭階方是深度正廳，上懸綵燈，底為虎屏，分掛錦幔。然後正面紅枒，四角花几，兩邊牆上掛鏡鑲條幅，極古雅蕭穆。作者有草圖以供佈景參考，所劃定之位置，不能稍錯。（衣邊台口加小蓮池）

（六軍校拈白梃分立紅枒虎屏之旁）

（十二姬妾兩色衣服紅白相間，分六個一隊，八字形排列堂上）

（排子頭一句作上句起幕）（大鼓連打六下）

（似道叻叻鼓雜邊園門上直登半閒堂上介）

（姬妾們同時襝衽介白）相爺晚安。

156

（似道重一才慢的的向兩旁姬妾關目後分邊唾姬妾介白）吐，吐，（古老快中板下句）唯柴米，貼飯茶。。買妾不嫌千金價。養得一隊桑蟲一隊鴉。。紅杏出牆招雨打。催堂鼓響夜排衙。。

驚堂木，敲三下。一聲吆喝一聲拿。。俺要彎弓怒射風流靶。（弦索續玩攝鑼鼓埋位浪裡白）

先一個李慧娘，後一個吳絳仙，背負老夫，私會青年，慧娘棒下離魂，事纔罷了，今夕三更，絳仙又覆轍重蹈，命難苟活，（喝介）軍校們，（介）持梃以待。

（風起庭前落花介）

（鑼鼓，慧娘以袖掩裴禹（衣冠不整）雜邊小園門上介）

慧娘台口快古老中板下句）風過處，平地起雲霞。。秀才落難失風雅。弄破了衣冠咬壞牙。。

太師坐中堂，未有些兒怕。休說夜鬼難登宰相衙。。暗渡裴郎躲入荼薇架。（弦索續玩落）

（裴禹驚慌失色，關懷地細聲浪裡白）慧娘，慧娘，雖是荼薇有架，可惜夜鬼無符，倘遇了萬斧千刀，豈不是身為肉醬。

（慧娘掩口笑浪裡白）啐，人亡只有一次，斷無重死之理，何況鬼為虛質，那怕刀槍。

（裴禹浪裡細聲浪裡白）哦……哦……慧娘，慧娘，雖則荼薇有架，可惜遮風無葉，倘遇了一聲犬吠，豈……豈……豈不是誤了大事。

157

（慧娘斜視裴禹輕嗔浪裡白）咄，見怪不怪，其怪自滅，見犬不驚，其聲自絕，裴郎去罷。

（裴禹點頭點腦白）去，去，（快古老中板下句）躲入荼薇架，恰如井底蛙。。（花）睡在花叢一樂也。

量不致撇下郎君餵虎牙。。咬牙關，難打卦。過後勤斟壯膽茶。。（花）鬼戀何愁恩義寡。

樓人，便是小麟兒錯認了紅衣女，（花下句）閻王等候勾魂魄，悶坐堂前咒夜叉。。頃刻帶得

（似道重一才白）呀吓，老夫在堂，等候了半個時辰，仍是並無消息，若不是怕東窗事洩早作墜

賤魂來，（一才）擲落刀山再用油鑊炸。

入芭蕉下。（閃入雜邊芭蕉叢中介）

慧娘偷向堂前一望花下句）太師默對驚魂棒，待等牽羊上獄衙。。趁仙蹤未上玉階前，忙忙閃

（躲入荼薇架內卸下介）

（瑩中麟兒分邊執絳仙（仍著紅衣）拉拉扯扯雜邊小園門上介）

（慧娘閃出芭蕉外欲搶救又不敢介）（琵琶急奏）

（瑩中麟兒掙扎哀號介白）冤枉呀冤枉……初更踏入紅梅閣，偷敬慧娘三炷香，（慧娘反

應）……幾時有敗德喪節，……冤枉呀冤枉。

（絳仙台口掙扎哀號介白）冤枉呀冤枉……幾時……住口。（遞眼色使開麟兒改轉笑容台口向絳仙花下句）誰教你殘羹只許一人享，

（瑩中一才喝白）住口。

未曾分我半杯茶。。若許漁郎暗問津，風刀雨箭總有個郎招架。（輕佻介）

（絳仙重一才慢的的悲憤之極冷笑花下句）當日慧娘不受橋頭辱，難道絳仙寧為陌上花。。幾分姿色寧伴虎和狼，也不屑暗把餘香偷餵牛和馬。（白）吐。（唾瑩中介）

慧娘暗中讚許絳仙介）

（瑩中老羞成怒白）呸，（急口令）不屑，不屑，其冤已深，其讐永結，帶上堂前，落你一個喪德敗節，來。（鑼鼓與麟兒分邊拖絳仙上半閒堂介）

（絳仙跪下白）叩見相爺。

（似道重一才慢的的注視絳仙身上之紅衣狂怒白）賤人，賤人，今夕初更，你曾往何處。

（絳仙白）紅梅閣。

（似道一才白）紅梅閣，細想紅梅閣上乃是慧娘停棺之所，紅梅閣下乃是書生養閒之地，你初更夜到紅梅閣，到底是祭慧娘，還是探書生。

（絳仙一路聽一路於心稍寬白）祭慧娘。

（似道一才改容奸笑白）哈哈，原來是祭慧娘，（介）兔死狐悲，物傷其類，致祭亦屬等閒，老夫險些兒錯怪了你，絳仙，絳仙，起來講話。

（絳仙白）謝相爺明察。

（似道突然問白）絳仙，習俗所傳，吊問致哀，應穿何服。

（絳仙衝口而答白）白衣。

（似道急問白）聯婚誌慶呢。

（絳仙衝口而答白）紅裳。

（似道白）絳仙，絳仙，你今夕初更，偷到梅閣之時，是身穿紅裳還是白衣。

（絳仙無奈白）是紅裳。

（似道迫喝白）我只問你身穿何衣，不准亂以他言，講。

（似道喝白）住口，（快白）想老夫暗殺裴生，鬼也不知，神也不曉，如何刀落人渺，（一才）你

（似道喝白）這……只因……

（絳仙一才明知不妙驚慌白）這……只因……

（絳仙一才驚慌白）這……只因……

（似道重一才白）跪下，（介）（快白）致祭慧娘也應白衣致哀，苟合書生，縱有穿紅誌慶，你如今雲鬢蓬鬆，脂零粉褪，看來你今夕初更，偷入紅梅閣中，乃是探書生，不是祭慧娘。

既與他有喁喁細語之情，豈無破關相救之義，你到底將裴生救向那方，藏於何處。

160

（絳仙悲咽白）賤妾不知。

（似道爭獰白）當真不知。。（以上對答愈緊愈好）

（絳仙哭泣搖頭介）

（似道重一才叻叻鼓唾絳仙白）吐，（花下句）你食有山珍和海錯，何須混水摸魚蝦。。權將白梃付兒郎，（先鋒鈥拈過軍校的棒擲予瑩中介）執取淫娃庭外打。（三才白）打打打。

（瑩中先鋒鈥執絳仙出庭外（近雜邊）爭獰地花）你一夕風流不在人間取，節烈牌坊請向地府拿。。已無慾火煮殘羹，幸有嚴刑拷敗瓦。（鑼鼓抹絳仙邊角蹲地持棒三打介）

（慧娘食住鑼鼓翻弄絳紗三掩絳仙，以沙掃瑩中眼介）（琵琶急奏介）

（瑩中跌棒雙手掩眼台口白）咦，何以執刀殺人，形同虛劈，舉棒傷人，飛沙走石，莫非……

莫非……唉吔……唉吔……（目痛極撲埋衣邊台口以池水洗眼一路吟沉白）待我洗完雙目，

回頭殺你。……

（慧娘食住此介口台口花下句）佢回頭總有崩天力，我氣弱難揚捲地沙。。亂中倘若有機緣，可把梨魂現眼青階下。（自忖介）

（似道不聞音響覺奇介白）呀吓，庭外殺人，何以耳不聞呼號之聲，目不睹淋漓血色。（向外

（瑩兒，瑩兒，絳仙可曾打死。

（似道重一才白）未曾打死。

（瑩中一怔應白）吓⋯⋯還不動手。（覺奇自忖，開位慢慢出庭而看介）雲霧撥開重劈打。（先鋒鈸三打

（瑩中在似道開位時先鋒鈸拈回棒快點下句）神鷹張翼虎獠牙。。

（似道重一才白）替那個呼冤。

絳仙介）

（慧娘再以絳紗三掩，然後輕輕一推瑩中介）

（瑩中如著鬼迷拈棒轉幾個身一劈介）

（似道適在此時行至庭前張望被瑩中劈個正著）

（慧娘乘機閃過衣邊跪下以絳紗掩面介）

（似道重唾瑩中後先鋒鈸欲奪棒還打瑩中介）

（慧娘故意哀叫白）冤枉呀冤枉。

（似道重一才拋鬚回身白）哎⋯⋯何以又多來了一個紅衣女子，（介）下跪者冤枉何來。

（慧娘白）妾不是自鳴其枉，乃是替人呼冤。

（似道白）替那個呼冤。

162

（慧娘白）替絳仙呼冤。

（似道重一才白）吓……然則脫穿救裳，不是絳仙所為，乃是你這賤人所做。

（慧娘白）正是。

（似道重一才急問白）你是誰人。

（慧娘白）亦是相國府一名姬妾。

（似道重一才拋鬚白）呀吓，何以飽暖思淫，盡都是相門姬妾，這妮子披紗覆面，膽可撐天，瑩兒，瑩兒，快把絳仙推過一旁，看爺辣手……

（瑩中拖絳仙埋芭蕉樹下介）

（絳仙匍伏於芭蕉樹下不敢仰視介）

（似道口古）紅衣賤婦，想老夫滿堂姬妾三十六，自然雨露難充足，你到底是相府第幾房，金屋第幾釵，姓張還是姓陳，姓羊還是姓馬。

（慧娘滋油白）相爺何必問呢，（口古）妾者，小星也，氣清則明，陰霾則滅，娶妻持中匱，養妾以娛情，何況朝可以轉贈於人，晚可以收回豢（音患）養，（介）唉吔，今晚我所偷者只係一個書生而已，於例無礙，於理無差。。

（瑩中在旁聽得搖頭擺腦介）

（似道一才氣結口古）唏，須知我所愛者乃是妙齡女子，我所棄者乃是人老珠黃，所贈於人者盡是枯敗之草，絕非未謝之花，聽你嚦嚦嬌聲，似乎仍在妙齡，焉可偷製綠頭巾，笠落我眉梢下。

（慧娘極滋油地口古）唉吔相爺，（嘻嘻笑地起身）須知我所嫁者乃是蒼蒼白髮，我所偷者乃是翩翩少年，少年方興未艾，倚靠方長，白髮行將入木，依憑日短，啐，我又點會兩杯茶唔飲，飲一杯茶。。

（瑩中在旁一路聽，一路又搖頭擺腦介）

（似道一巴打瑩中入堂介，重一才叻叻鼓聲肩負手切齒花下句）估話老鷹饒有傷人爪，不料狐狸仍可暗還牙。。乞憐莫待斷頭時，（一才與慧娘雙扎架介）求饒應說真情話。〔註八十五〕偷偷去會他。定情在花台下。柳堤花劫得萌芽。〔註八十六〕佢萬般俊灑。我心醉風華。

（慧娘起小曲墓門鬼哭唱）今夜裡曾踏柳衙。

.........

〔註八十五〕泥印本另附插曲工尺譜，寫調寄〈墓門鬼泣〉。慧娘唱，「『昨』夜裡曾踏踏柳衙」。

〔註八十六〕泥印本另附插曲工尺譜，此兩句寫：「定情在『粧樓』下，『半年』花劫得萌芽」。

164

（似道氣結接唱）何以你破籠自去招雨打。染綠我頭巾偷復嫁。〔註八十七〕

（慧娘接唱）天賜下緣分也。畫閣有蕉窗綠瓦。半落絳紗。陶醉陶醉繡簾下。不理狸奴踏碎燭花。相當風雅。（加序如癡如醉地白）一彎眉月，半滅青燈，倚郎君兮索抱，擁佳人兮貼腮，人非草木，誰能遣此，於是乎同羨鴛鴦交頸之無聲，共醉蝴蝶雙飛之有致。

（似道氣至半死接唱）休説死得冤哉枉也。〔註八十八〕我京師稱獨霸。何以你慕愛他。甘拋繁華。

（慧娘接唱）哼，憎厭奸官似狼露尾獠牙。論理應愛他瀟灑。你恃官威伸手折嫩芽。自稱愛花，自高聲價。〔註八十九〕荼毒生靈正該打。〔註九十〕

（似道豹跳如雷接唱）你磨利劍牙聲聲侮辱咱。自難受閨人罵。脱槽之馬經巡查。浪子與蕩娃。一概緝拿。（加序拔劍白）俺龍泉在手，先殺蕩娃，後誅浪子，看你怕還不怕。

（慧娘白）不怕，不怕，（接唱）世人忌法皆作啞，顧念殺身生懼怕，至令璧與玉成敗瓦。渡客

〔註八十七〕 泥印本另附插曲工尺譜，句子之後寫：「加序」。

〔註八十八〕 泥印本另附插曲工尺譜，此句寫：「『莫』説死得冤哉枉也」。

〔註八十九〕 泥印本另附插曲工尺譜，此句寫：「自高『身』價」。

〔註九十〕 泥印本另附插曲工尺譜，句子之後寫：「加序」。

165

有陰風御駕。將佢接入姜家。談笑訴情話。

（似道接唱）你囚籠弄脫金枷。〔註九十一〕莫怪青鋒險詐。（加序插鑼鼓劈慧娘三劍，俱被鬼魂閃開，慧娘以舞蹈跳躍形式翻絳紗向半閒堂金匾下的綵燈逐盞掃過，掃一盞，熄一盞介）

（慧娘接唱）青燈高掛。被秋風吹滅也。送墓裡花飄飄入衙。（加短序，衣雜邊乾冰起，閃入半閒堂介）

（似道接唱）霧裡咫尺顯真假。

（慧娘接唱）霧裡咫尺顯真假。

（似道尚在庭外接唱）頓覺陰風撲來霧罩寒衙。（加小序打一冷震避上半閒堂與慧娘一碰介）

（兩旁姬妾食住霧起大驚分邊閃下介）

（似道接唱）喝家丁操刀捉復拿。〔註九十二〕

（瑩中、麟兒分喝軍校欲上前（要夾齊），待慧娘翻絳紗之時分邊三個三個上前（加序舞蹈翻絳紗於軍校之前，軍隊退後介）

（慧娘接唱）頓翻絳紗，亂軍不怕。（加序舞蹈翻絳紗，向半閒堂金匾下……

........

〔註九十一〕 泥印本另附插曲工尺譜，此句寫：「你囚籠『自』脫金枷」。

〔註九十二〕 泥印本另附插曲工尺譜，此句寫：「喝『官兵』操刀捉復拿」。

166

（似道接唱）徒覺心寒勢益寡。（加小序白）賤人，賤人，你莫非學得邪術，前來索命。

（慧娘催快接唱）月夜鬼魂悲叫罵。覆絳紗，[註九十三]血仇難罷。往事可重查。泉台冤不化。驚

潘郎失足宰相家。非關絳仙救落霞。（弦索重複玩快攝鑼鼓）

（似道大驚白）哦，原來是鬼，鬼不能惹，麟兒，麟兒，絳仙無罪，速帶絳仙回返偏房。

（麟兒急出庭外帶絳仙繞邊小圍門下介）

（似道回頭見慧娘仍在飄忽地弄絳紗，忽前忽後拜白）冤魂，想老夫貴為宰相，每逢寒食，從不

缺祭台三炷香，你到底是何方游魂，到來擾攘。

（慧娘白）妾非游魂，乃是家鬼。

（似道一才白）家鬼。（心膽略為一壯上前踏實慧娘之絳紗花下句）積善之家無妖孽，百年未有

鬼回衙。。小妖焉能上畫堂，厲鬼纔能登大雅。

（慧娘花下句）鬼若無冤難成厲，妾非有恨不回衙。。望你重睜色眼認梨魂，（一才執似道雙扎

架）妾是慧娘魂未化。（拉嘆板腔作索命狀介）

〔註九十三〕 泥印本另附插曲工尺譜，此句寫：「覆絳『披』紗」。

167

（似道重一才叻叻鼓大驚跪下口古）慧娘慧娘，日前錯手烹紅，過後悔之晚矣，我……我消災寧打百場齋，更將十萬溪錢化。

（慧娘喝白）不要，我要你面壁一時，（一才），低首思過，（一才）如非有命，不准抬頭。

（似道連隨背身伏枴以袖遮頭，瑩中軍校等俱面壁而立介）（乾冰最濃之時）

（慧娘冷笑口古）人間才把奸官怕，陰司何懼（介）虎獠牙。。（單三才拍掌叻叻鼓出庭外介）

（裴禹聞掌聲食住叻叻鼓從荼薇架出執慧娘手兩頭撲索不知去處急白）慧娘，慧娘，雖能脫穿，

但投身何處呢。

（慧娘白）裴郎，裴郎，我送你回府去吧。

（裴禹快南音唱）郎無府。

（慧娘接唱）妾無家。。

（裴禹接唱）身如野鶴逐流霞。。

（慧娘接唱）揚州可住離韁馬。

（裴禹接唱）客地難容折翼鴉。。

（慧娘接唱）昭容避難揚城下。

168

（裴禹接唱）不願登門送禮茶。

（慧娘接唱）寄居未必談婚嫁。

（裴禹接唱）除非你帶我赴盧家。

（慧娘接唱）郎是生人奴鬼也。

（裴禹接唱）買張路票鬼離衙。

（慧娘接唱）遮魂紙傘求一把。為免過橋搭渡有偏差。玉魄梨魂防柳打。（吊慢）日影奴最怕。

（裴禹接唱）做一對朝離晚聚宿鳥同槎。

（慧娘緊接唱）四更打罷五更殘，十分情只能減作三分話。（拉裴禹叻叻鼓衣邊小園門下介）

（快云云）（麟兒緊接花上句）（麟兒雜邊小園門上介入半閒堂見狀覺奇，輕輕拍似道膊介）

（似道大驚介）

（麟兒白）相爺，相爺。

（似道抬頭一才唾麟兒後慢的的見鬼已去，稍為鎮定介白）何事。

（麟兒嘻嘻笑白）相爺，奴才特來領功。

（似道白）何功之有。

（麟兒口古）相爺，奴才送如夫人回返偏房之後，出門買藥定驚，聞得道路傳揚，盧昭容小姐避難揚州，瘋癲是假。

（似道重一才慢的的又嘻嘻笑介口古）哈哈，適才未見慧娘之魂，已不記慧娘之美，好，待老夫親下揚州，把昭容奪取，少一個慧娘何足惜，丁香可替白楊花。。

（瑩中口古）慢著，長安乃屯兵之地，[註九十四]不能寸步輕離，何必為採一朵名花身臨異地，須知你喪師回朝，已不復舊時聲價。

（似道一才口古）吓，（鬼迷地）開講話鬼咁靚，鬼咁靚，未見鬼時又焉知女鬼之靚，（介）既是昭容如鬼貌，又那怕揚帆千里路，輕離宰相家。。

（瑩中無奈白）是，是。

（似道花下句）殘橋拗折堤邊柳，隔江重探武陵花。。

——落幕——

‥‥‥‥‥‥

〔註九十四〕泥印本寫長安，應為臨安才是。北宋末年，長安已失，宋室南遷臨安。賈似道乃南宋宰相，半閒堂建於臨安。

170

〈蕉窗魂合〉簡介

這套戲從第一場〈觀柳還琴〉至第五場〈鬼辯〉，可以說場場好戲，曲白緊醒，情節緊湊，極視聽之娛。曲詞的文句，就是一篇文章，珠玉紛陳，美不勝收。

到了尾場〈蕉窗魂合〉，在平淡的劇情中，唐滌生化腐朽為神奇，將慧娘之魂投入昭容身體二合為一，點正題目，戲班術語所謂「破戲匭」。這場戲的佈景，一邊是一角小樓，一邊是小樓後苑，底景有蕉林，門口抽象演出。唐滌生編劇，對劇本內的佈景要求極高，既要有美感，又不妨礙演員演戲。他在每場戲都親自繪出佈景圖交予劇團的佈景師按圖擺設，非常認真。

尾場開場時，先由一個人扮昭容臥病小樓之上，盧桐台口煎藥。幕啟盧桐唱一段木魚，連講一段口白。講出父女到了揚州避難，重投故主，得知新帝臨朝，重用忠臣江相國與文天祥，並曾暗頒聖旨，欲捉拿奸相賈似道，素知賈似道好色，故而散播芳蹤，引賈似道自投羅網，誰料昭容病倒，只怕計劃成空。這場戲開場用木魚，可以說粵劇劇本從來沒有用木魚作開場的曲牌，唐滌生大膽地突破嘗試，而效果非常的成功，真教人不能不折服。

171

接下盧桐對小樓呼喚昭容，昭容垂手窗外死去，盧桐非常傷心唱一句滾花。內容是：「可憐青春未把夭桃賦，卻要老人代唸倒頭經。」詞意淒涼，聽來令人酸鼻。盧桐唱完上小樓，放下帳幔，這帳幔是白色，留待慧娘鬼魂到來，外面用射光現出慧娘鬼魂投入昭容身體的影子。這樣編排，真是費盡心思。

接下來裴禹挾雨傘上唱一段輕鬆的小調〈蕉林月〉，[註九十五] 裴禹初時呼喚慧娘，聞聲不見人，後來慧娘怪裴禹未開雨傘，鬼魂不能出來。裴禹與慧娘兩人同傘，做出很多美妙身段，唱做俱佳。最後慧娘說出感裴禹相愛之誠，所以哀懇閻王，適昭容陽壽已盡，可以借屍還魂。裴禹不信，慧娘說能否口約在先，倘倩女回生，能以笑三聲，哭三聲，細訴離情，暗誦梵經，便是慧娘。裴禹說倘倩女回生，不能依口約，便以死明心，兩人相約好了，慧娘閃入門直上小樓，將兩個黑影重疊，表示慧娘魂魄投於昭容體內。

唐滌生安排這場的情節，費盡心思，讀者可在文字本欣賞這精彩而又風趣的曲白。接下裴禹唱一段〈罵玉郎〉板面來叩門，盧桐聽聲亦唱一段〈罵玉郎〉板面應門，曲詞協調又流暢。

〔註九十五〕 泥印本寫的小曲名稱是〈蕉林鬼別〉。

172

以下一段木魚連口白。先由盧桐問白：「誰人叩門？」裴禹應白：「裴生拜訪。」盧桐連

忙開門執裴禹手淒然地白：「裴郎裴郎，執手淒涼，蝶來花謝，燈滅人亡。」裴禹一怔口

白：「哦，莫不是昭容謝世？」盧桐傷心點頭拭淚，而裴禹若有所感搖頭擺腦地白：「唔，我早

就知道昭容謝世。」

盧桐聞言詫異問裴禹白：「吓，郎在天涯，魂離繡閣，你幾時知道昭容棄養？」裴禹一時

無語以對，盧桐埋怨裴禹口白：「唉吔薄倖郎呀薄倖郎，（轉快）我想女兒在生，曾與你折樹為

盟，對花矢誓，既知情女離魂，也應同聲一哭，何以絕無憂戚之態……」裴禹聞言忙作傷心狀

口白：「唉，盧翁，生死在天，返魂無術，正欲病榻噓寒，何期無常先到，到底閻君幾時，（轉

唱木魚）幾時奪去昭容命。（詐哭）」盧桐接唱：「初更風動喚魂旌。」裴禹衝口而出白：「對

呀。」接住傻傻戀戀地自吟自語口白：「想我共她（指門外慧娘）蕉林話別之時，正是她（指門

內昭容）繡閣魂離之際，對叨對叨，她（指慧娘）來得不早不遲，她（指昭容）死得合時合候。」

這段口白寫得傳神，演得生動，舞台上裴禹之言語動作，增加風趣氣氛，唐滌生連動作也

寫出來，真是心思精細。

接下盧桐聞言忙追問裴禹，裴禹忙轉話題唱木魚：「何處招魂哭倩影。」盧桐接唱：「屍臥

173

紅樓體已冰。」裴禹木魚：「是否停留待領回生證。」盧桐接唱：「蓋棺仍得待天明。」以上的口白與木魚，平淡的劇情，被風趣的曲白填補，觀眾不覺悶，反而覺得有趣，誠高手也。

接下慧娘回生叫裴郎，對盧桐說蕉窗魂合，元神未穩，有勞老伯攙扶。盧桐聞言莫名其妙，裴禹連忙追問當時口約。慧娘用兩輪叫頭作哭三聲，笑三聲用，唱一段長句二王說出口約，裴禹接唱一段長句二王敍述人鬼同途的情景。各位讀者，《再世紅梅記》由第一場至到這裡才開始用二王唱段，可知唐滌生對於重要唱段，非不得已，不願重複，而在劇情平淡時才放出唱段，使觀眾一振精神，唐滌生選用曲牌，真是費盡心思來安放在適當位置的。

接下盧桐責問裴禹的長句滾花，裴禹說明眼前倩女是慧娘魂附昭容身上的拿手中板，文詞優美，請讀者在文字本細意閱讀。

盧桐知道真相，不禁老淚縱橫。慧娘連忙向盧桐跪下唱一段很感人的滾花。內容是：「何忍我回生有靠得個相如伴，卻累你白髮無依少個女縈縈。新魂魄猶是舊音容，不怕晨昏無定省。」唱罷連隨叫爹爹，盧桐不禁悲喜交集。白雪仙曾對我說，唐滌生之《再世紅梅記》全劇所寫的曲詞，以這段滾花寫得最好，尤其是頭兩句，未知讀者以為然否？〔註九十六〕

接下賈似道到來，與盧桐一輪針鋒相對的曲白，最後由江相國領民兵來包圍，宣讀聖旨，聲討賈似道罪狀。權奸終於伏法，才子佳人得成美眷，全場便告結束。這套戲流傳至今，不但成為戲寶，亦成為文學巨典。

〔註九十六〕白雪仙說：「他（唐哥）最喜歡尾場這幾句話。」見《姹紫嫣紅開遍——良辰美景仙鳳鳴》，三聯書店（香港）有限公司，一九九五年。

第六場：蕉窗魂合

說明：此景用深度舞台佈揚州江府石苑連街外景。雜邊佈杏花小巷，垂揚低護朱門，即為江府苑門，掛有小紅色路燈一盞。雜邊台口橫佈蕉林，衣邊台口古亭，正橫面俱有矮粉牆園門，穿過衣邊園門佈立體小樓一角，有珠簾可以扯上扯落。（假扮的昭容即倚臥小樓之上。）小樓下牆外有芭蕉，（故稱蕉窗魂合）古亭旁有石凳，為盧桐煮藥之處。此景作者擬定圖式，煩慶祥照圖刻意設計。

（藥爐煙繞）

（昭容（假扮的）倚臥於小樓之上，憑燈色反照爐煙，使成若隱若現）

（盧桐台口古亭旁撥爐煮藥介）

（排子頭一句作上句起幕）（琵琶伴奏）

（盧桐嘆息揮淚完木魚）少壯難延家國命。老淚竟為稚女傾。。恨無靈藥堪療病。只有深深父女

176

情。。（略快）投府方知朝上政。新帝臨朝債待清。。卻嫌宰閣操權柄。囑留香餌捕長鯨。。

（白）唉，是我攜帶昭容，到揚州重投故主，誰知新帝臨朝，江相國與文天祥復蒙起用，

也曾暗中頒下聖旨，欲捉拿賈似道，以治其喪師辱國之罪，（略快）奈何似道兵權，屯駐長

安，[註九十七]等閒不易招惹，相國知似道好色，欲以昭容為餌，散播芳蹤，引似道前來，伏

以民兵，計擒此賊，（一才）又誰知昭容病倒，唉，只怕，空鈎無餌魚難釣，浪大漁翁哭武

陵，（向小樓叫白）昭容，昭容。

（假昭容不應，垂手於欄外作氣絕狀介）

（盧桐一才白）吓，燈隨風滅，莫非昭容死了，（先鋒鈸狂叫昭容上小樓重一才白）咳，（慢啞雙

思鑼鼓將昭容之手放回欄內並落簾，食住鑼鼓下樓入衣邊攜小籃載香燭紙錢上（如鑼鼓不夠

即加琵琶急奏），台口花下句）可憐佢青春未把夭桃賦，卻要老人代唸倒頭經。。（上小樓化

紙錢，琵琶洞簫奏墓門鬼哭引子風起，焚罷紙錢，可下小樓衣邊卸下，不理裴禹在外做戲）

（裴禹挾著紙傘小曲蕉林鬼別板面上介台口唱）有蕉林月，伴我未覺孤清，西門外，冷落更沉

[註九十七] 泥印本寫長安，應為臨安，見頁一七〇，註九十四。

靜，暗中細聲喚女名，（序白）慧娘慧娘慧娘，（一才驚愕介）咦，快雨新晴，蕉林月冷，何以

又不見了慧娘所在，（低聲叫）慧娘慧娘，（自忖）柳外燈前，遙見層樓疊疊，小犬吠春星，

更人敲竹節，若見我低聲叫慧娘，定說我是戇秀才書空咄咄，（風起衣邊紙灰飛出場外，驚

恐）……哎咦……誰家血淚染成紅杜鵑，紙灰翻作白蝴蝶，慧娘不在時，有驚向誰說，（由

細聲至大聲）慧娘……慧娘……慧娘……

（慧娘內場用電咪播出台口應白）裴郎。

（裴禹白）慧娘。

（慧娘白）裴郎。（叫應多少句煩度）

（裴禹左右搜索不見發覺聲自傘出，拈傘埋怨介白）聞聲不見人，想又是一番作弄。（曲）你再

度作弄真要命，蕩漾無定。（輕輕撻打傘介）

（慧娘內場接唱）我尚未罵君太忘情。

（裴禹接唱）為何故令郎耽驚。（序白）嘿，慧娘，昨夜三更，路過曲塘，你忽然不見，累得我

走向東則防風，走向西則怕雨，後來重敍，你說是到酆都城向閻君請求一事，以致失陪，

這還罷了，今夕初更，路過蕉林，你又忽然不見，累得我欲上天而無路，欲下地而無門，

（輕輕撻紙傘介）唉吔慧娘，一之為甚，其可再乎。

（慧娘在內作失聲咭咭笑白）裴郎咎由自取，與妾何尤。

（裴禹對傘撻罵白）哈，你偏不在身旁，還說咎由自取。

（慧娘內白）裴郎，（接唱）你未張傘時我難奔騁。（此句要改原來工尺）

（裴禹恍然接唱）所以路途驛失午夜靈。（加頭段板面張傘引出慧娘舞蹈完雙扎架）

（慧娘指住昭容家接唱）已到鳳穴，再續赤繩。君須拜謁鳳樓喚淑女醒。

（裴禹搖頭接唱）薄情郎未慣，誰願意，負了拜月情。（琵琶小鑼）[註九十八]

（慧娘白）裴郎真不愧是多情人，令奴心折，無怪天念其癡，梅開再世……

（裴禹白）裴郎有所不知，你記否昨夜三更，路過曲塘，我忽然不辭而行，捨郎而去。

（慧娘白）嚇……天念其癡，梅開再世。

（裴禹呆然白）……天念其癡，梅開再世。

（裴禹白）記得，記得，你歸來之時，説曾到酆都城……

〔註九十八〕泥印本另附插曲工尺譜頁，上寫「〈蕉林鬼別〉插曲工尺譜曲詞」，用詞全不一樣。工尺譜曲詞，見頁一九五。

（慧娘點頭接下白）……向閻君請求一事。

（裴禹白）請求何事。

（慧娘白）唉，裴郎，裴郎，君是奇才，妾為情鬼，耳鬢廝磨，寧不動心，所以驟到酆都，以至情哭慟閻君，蒙他一念同情，恰值昭容陽壽已盡，使我回生，借屍還魂。

（裴禹半信半疑白）唔……不信，不信，世間豈有借屍還魂之理，分明是有意託詞，無心理我。

（慧娘斜視裴禹擁肩如哄小孩介白）癡郎，癡郎，若不信還魂之說，能否口約在先，以觀後證。

（裴禹一怔白）吓，何為口約。

（慧娘白）癡郎，若不信還魂之後，昭容即是慧娘，我共郎預約在先，待等相見之時，我笑三聲，哭三聲，細數離情，暗誦梵經……

（裴禹點頭白）哦，相見之時，能笑三聲，哭三聲，細數離情，暗誦梵經者即是慧娘，若不能者，當非所愛，我便拂袖而行，以死明心。

（慧娘含笑點頭白）一言為定。

（裴禹亦天真地白）一言為定。

（慧娘花下句）但使蕉窗魂魄合，午夜梅開再世情……御風閃入小紅樓，借屍重續鴛鴦命。（叩叩

180

鼓閃入門直上小樓簾後，一陣狂風閃電，運用光學將兩黑影疊為一個印卸下介）

（裴禹掃衣整冠起罵玉郎板面唱）為察還魂夜投情女亭，非關非關我負恩重下聘。（拍門介）

（盧桐拈小藍燈衣邊接唱罵玉郎板面上）微聞客到是誰夜叩鈴。挑燈挑燈拜問他名和姓。泣閨女

方夭折當失敬。（一才收白）誰人叩門。

（琵琶譜子）

（裴禹應白）老丈開門，裴生拜訪。

（盧桐一才愕然急開門悲喜交集，雙手執裴禹一路延入悲咽白）裴郎，裴郎，執手淒涼，蝶來花

謝，燈滅人亡⋯⋯

（裴禹一怔白）哦，莫不是昭容謝世。

（盧桐慢的的頻頻點頭拭淚介）

（裴禹若有所感搖頭搖腦白）唔，我早就知道昭容謝世。

（盧桐重一才白）吓，郎在天涯，魂離繡閣，你幾時知道昭容棄養。

（裴禹白）哦⋯⋯這⋯⋯

（盧桐悲咽地埋怨白）唉吔薄倖郎呀，薄倖郎，（轉快）我想女兒在生，曾與你折樹為盟，對花

181

矢誓，既知倩女離魂，也應同聲一哭，何以絕無戚戚之態……

（裴禹白）哎……哎……哎……唉，盧翁，生死在天，返魂無術，正欲病榻噓寒，何期無常先到……哎……哎……到底閻君幾時……幾時（木魚）幾時奪去昭容命。

（盧桐悲咽木魚）初更風動喚魂旌。。

（裴禹一才白）唔，對叻，對叻，（盧桐愕然反應）（瘋瘋戀戀的台口自忖）想我共她（指門外）蕉林話別之時，正是她（指門內）[註九十九]繡閣魂離之後，（搖頭擺腦）對叻……對叻……她（指門內）[註一〇〇]死得合時合候……

（指門外）來得不早不遲，她（指門內）[註一〇〇]死得合時合候……

（盧桐見狀怒白）吓，死得合時合候……（執裴禹介）秀才，此話怎解。

（裴禹白）哎……哎……（急轉話題）佢……佢……佢……（木魚）為誰染下懨懨病。

（盧桐木魚）似為相思夢未成。。

（裴禹木魚）何處招魂哭倩影。

……

〔註九十九〕 泥印本誤寫成全部是「門外」，現修訂為：第一個「她」，是「門外」的慧娘，第二個「她」，是「門內」屋子裡的昭容。

〔註一〇〇〕 同註九十九。

182

（盧桐木魚）屍臥紅樓體已冰。。（指小樓）

（裴禹木魚）是否停留待領回生證。

（盧桐木魚）蓋棺仍得待天明。。（泣不成聲）

（風起效果，琵琶急奏）

（昭容微呼白）裴郎，裴郎。（手掛小樓外）

（盧桐、裴禹重一才同時仰望小樓愕然介）

（昭容尖叫白）裴郎，裴郎。

（盧桐驚喜交集白）啊，倩女回生，倩女回生。（緊張之極）

（裴禹心有所感搖頭擺腦白）唔，我早就知道倩女回生吥。（並不緊張）

（盧桐愕然莫名其妙白）吓……

（昭容慢慢捲起珠簾向裴禹招手白）裴郎，裴郎，（小曲罵玉郎一路唱一路落樓）已滅青燈吐火星。（工六五生）托屍轉世重試聲。更怯露冷寒漸勁。妾身似紙輕。（工六五生）柳腰三折待客來迎。（玩尺字過序）

（盧桐食住急上前攙扶介）

183

（昭容羞澀地閃身避開序白）蕉窗魂合，元神未穩，敢勞老伯攙扶。

（盧桐愕然莫名其妙序白）啊，回生倩女，焉有將慈父改稱老伯之理，⋯⋯唉⋯⋯昭容⋯⋯昭

容，此處是太守居，並非丞相府，又何必裝瘋如舊呢。

（昭容一笑向裴禹投懷介）

（裴禹迎抱接唱）繡閣再遇卿。匿花間深處驗取魂合證。〔註一〇一〕

（昭容微笑接唱）是否索問還魂證。〔註一〇二〕

（裴禹接唱）為愛自難有耐性。（二才收）

（盧桐在旁莫名其妙介）

（昭容食住一才起京哭頭）裴郎，（介）舜卿，（介）冤家。

（盧桐愕然介）

（昭容再起哭頭鑼鼓笑白）哈哈，（介）嘻嘻，（介）呵呵。（三笑）

⋯⋯⋯⋯⋯⋯⋯⋯⋯

〔註一〇一〕 泥印本另附插曲工尺譜，此兩句寫：「繡閣再遇卿『卿』，『花間』深處驗取魂合證」。

〔註一〇二〕 泥印本另附插曲工尺譜，此句只寫：「『索問』還魂證」。

184

（裴禹搖頭擺腦介）

（盧桐大驚失色介）

（昭容長二王下句）哭三聲來笑三聲，破約何愁無話柄，初三踏上真州路，夜宿西門一別亭，十六纔離昌化境，暮投古寺妾魂驚，幸得再世紅梅開春令，唸一句阿彌陀佛，算是暗誦梵經。。哭三聲，笑三聲，哭倩女起死無期，笑慧娘回生有證。

（裴禹雀躍執昭容手長二王下句）百里遙遙辭帝京，一路綿綿情愈永，記否招郎投夜館，鬼叢姊妹不同情，我推衾欲抱如花影，你拒郎慚說妾如冰，丁娘十索無反應，你笑指鏡湖江上月，問何必撥影撩形。。三十日露宿風餐，一百次嗔郎任性。（與昭容相視而笑介）

（盧桐重一才白）吓，三十日露宿風餐，（介）想昭容臥病蕉窗，掩蘭房未窺風月，何以會餐風露宿……咳咳，害得昭容女瘋瘋癲癲，全是你這瘟秀才之故。（憤然先鋒鈒執裴禹長花下句）風蔽玉樓深，雨鎖蕉窗靜，閨女未投昌化境，幾時度宿一別亭，裝瘋為拒權臣命，此處無風浪已平，緣何復發瘋癲症，解鈴還須問繫鈴。。正恨佢冤冤孽孽未能除，你還重癲癲痀痀相同病。

（昭容行開一旁掩嘴低鬟而笑介）

185

（裴禹啼笑皆非白）盧翁，盧翁，（禿頭中板下句）有一朵再世紅梅，有一段蕉窗魂合，借籬邊

愛，續柳邊情。。夜幕高張，倩女低鬟，已不是你掌上珠，卻是泉下影。（一才）她是李慧

娘，邂逅於虎丘觀柳，魂聚在鳳閣談經。。當日相府裝瘋，你得以網外逍遙，我卻是被囚虎

穽。若不得麗鬼十分憐，我早已魂離三尺劍，渡行千里路，纏得到揚城。。（催快）蕉林冷

月窺梅徑。紙蝶飄揚倩女靈。。還魂早有回生證。借屍能續再生情。。（花）若不是桃僵李代

一般相貌同，則怕我寵柳驕花兩頭難照應。

（盧桐悲咽慢白）昭容。

（盧桐重一才如夢初醒慢的的老淚縱橫低頭飲泣介）

（昭容食住慢的的行埋向盧桐跪下抱膝悲咽花下句）何忍我回生有靠得個相如伴，卻累你白髮無依

少個女緹縈。。（盧桐嗚咽更哀）新魂魄猶是舊音容，不怕晨昏無定省。（倚膝而叫白）爹爹。

（裴禹、昭容相顧失色介）賈丞相到。

（內場嘈雜聲喝白）賈丞相到。

（盧桐一才白）兒婿不必驚慌，國賊果然到了，（大花下句）江上漁翁張定網，（一才）等待蛇蛟

入武陵。。腰間還有鎖人枷，（四鼓頭除海青從腰間拔枷鎖與裴禹昭容扎架，悲憤填膺續花）

好比無常鎖奪權臣命。（按鎖而立介）

（裴禹扶昭容避上衣邊古亭之上介）

（大滾花鑼鼓）（賈麟兒先上介）

（十二個虎臂熊腰之帶刀錦衣侍衛挑小燈籠分兩排先上，肅立於杏花小巷介）（燈光轉明如同白晝）

（瑩中、絳仙分邊伴似道（相巾、雪衣、雪帽、掛劍）上介）

（似道台口大花下句）小鳥回巢辭繡谷，餓虎離山探揚城。。採花回種半閒堂，折柳踏殘花月徑。（一揚手）

（麟兒帶侍衛叻叻鼓推門入照指定位置企好）

（似道一才喝白）攙扶了。（京鑼鼓）

（瑩中、絳仙分邊扶似道入介）

（盧桐手執枷鎖傲不為禮介）

（似道橫目一掃後一才關目白）盧翁，盧翁，見了本公，不參不跪，還重張目執枷，意欲何圖。

（盧桐冷笑白）嘿嘿，俺張口欲吞脂粉賊，執枷欲鎖（介）老匹夫。

（似道重一才慢的的由怒視轉奸笑介口古）哈哈，盧翁，往日你教女裝瘋，還可以掩人耳目，今

187

日親自裝瘋，反是欲蓋彌彰，何況我又不是撥草尋蛇，乃是親來下聘。

（盧桐冷笑口古）嘿，常言瘋可以裝，憤不能詐，往日倩女裝瘋，欲避權臣，今日老人悲憤，欲擒國賊，所謂忠奸善惡，總有個賞罰分明。。

（似道嘻嘻大笑白）哈哈，老頭兒裝得好，裝得妙呀，（一才轉嚴肅口古）老頭兒，所謂嫩草難禦疾風，老樹難當斧鉞，你何必故弄玄虛，拒我納歡之請。

（盧桐口古）奸丞相，須知強權總有盡頭之日，正義豈無伸張之時，我不是借裝瘋玄虛故弄，乃是代天子執法施刑。。（一拍似道掩門）

（似道掩門轉身反執盧桐快口白）呔，國有國規。

（盧桐快口白）皇有皇法。

（似道快口白）既知國有國規，皇有皇法，國規不能以下犯上，皇法豈容枉忠作奸，何況老夫乃當朝宰相，位極人臣，你憑藉何職何權，竟敢鎖拿國老。

（盧桐快口白）嘿，某三十名登虎榜，追隨右相，[註一○三]白髮駐守襄陽，拜為都尉之職，恨豺狼

〔註一○三〕應為左相。同註三十，頁七十八。

188

當道，悲國事日非，乃棄職為民。

（似道緊接快口白）卻又來，既是草野之民，豈能藐視三台，這般無禮。（以上口白，煩二位唸熟，一慢則鬆）。

（盧桐快白）呸，草野之民，不赦衣冠禽獸，亂臣賊子，人人得而（介）誅之。

（似道一拍盧桐轉身拔劍古老快中板下句）南山虎，何懼小蒼蠅。。喪師尚有新權柄。掌上雄兵八十營。。怕甚麼暖香籠，胭脂阱。說甚麼忠忠烈烈，枝枝節節口不停。。且把龍泉鋤蟻命。（弦索玩落，愈玩愈快，以劍三批盧桐後以劍直迫前，盧桐橫馬褪後。）

（裴禹昭容食住掩門分邊單膝跪前掩護盧桐介）

（昭容悲咽浪裡白）相爺，相爺，想是慈父愛女心敨，〔註一○四〕故作當車螳臂，乞丞相海量。

（裴禹浪裡快白）望丞相汪涵，使風燭垂滅之時，得盡天年於枕上，莫橫死於目前。

（昭容悲咽白）體念妾心。

（裴禹悲咽白）乞存屍首。

..........

〔註一○四〕 即「心焦」。

189

（盧桐接唱古老快中板下句）重拋網，捕長鯨。。魚兒浪大翻江嶺。。山上無風雨漸停。。撫熊腰，揚密令。（在腰拈新帝手諭出）揭破權奸賣國名。。好一比華容道口逢關聖。說甚麼恩恩怨怨，俺要你割鬚棄劍走藩城。。誰敢抗違新帝命。（弦索過序愈玩愈急，以密令三批似道，再持令迫前，似道拋鬚褪後介）

絳仙瑩中掩門上前掩護似道介）

（此兩句講得沉重些）

（絳仙浪裡悲咽白）望知難而退。

（絳仙浪裡快白）盧翁，盧翁，以卵擊石，自取其亡，螳臂當車，自取其斃，乞長者三思。

（瑩中浪裡快白）望老人自愛，常言螻蟻尚且貪生，休作鴻毛之死，何況劍鋒在近，皇法在遠。

（瑩中浪裡譏笑白）莫惹火焚身。

（似道先鋒鈇搶密令重一才慢的的觀看完冷笑花下句）劍鋒在近皇法遠，（一才）一張廢紙能有幾團兵。。（鑼鼓撕密令介）先擄昭容返帝都，回頭再取盧桐命。（單三才收劍）

（侍衛們食住單三才同時應聲吆喝示威介）

（麟兒上前拉昭容介）

190

（內場沉重的喝呵介）

（似道重一才叻叻鼓白）呀，這這這是甚麼聲響。

（盧桐撫鬚而笑白）嘿嘿，所謂劍鋒在近，皇法在遠，乃是欺人之語，皇法在近，劍鋒在遠，纔是千真萬確。

（似道白）如何。

（瑩中白）得令，（叻叻鼓出門下雜邊復上入介）（內場仍有喝呵）

（似道一才情知不妙喝白）瑩中，還不去巷門一看。

（瑩中白）伯父……（蒼涼地）大事去矣。

（似道重一才拋鬚白）哎，此話怎講。

（瑩中大花下句）莫道樓前無官衛，原來巷口有民兵。。花前葉後早藏刀。（一才

（似道食住問白）多少，

（瑩中續花）柳底蕉林皆劍影。

（似道重一才拋相巾叻叻鼓驚震介）

（裴禹趨前擁昭容相視而笑介）

191

（瑩中趨前向絳仙作焦急之狀介）

（盧桐回身向正面園門遙拜介白）有請右丞相。〔註一〇五〕

（兩侍兵分邊扶江萬里（九十歲）捧聖旨，老態龍鍾由正面園門上介白）聖旨下。

（似道不跪一才白）呀吓，江大人，適纔曾有密令，如何又來聖旨，莫非其中有詐。

（盧桐白）老國賊，適纔所撕乃是假令，以證你有意欺君，今時降下乃是真旨，以討叛臣罪狀。

（萬里一才喝白）賈似道戴罪聽旨。

（似道開邊除蟒（海青底）跪下介）

（萬里讀旨白）聖旨曰，賈似道官居左相，〔註一〇六〕不理朝綱，不救襄陽，擁姬妾旦夕荒淫，通敵國存心叛朕，著即撤去左相之職，〔註一〇七〕貶為庶民，連同奸黨，一併移交刑部，然後發配高州。

（似道白）謝隆恩。（起身介）

............

〔註一〇五〕應為左丞相。同註三十，頁七十八，以及註一〇三，頁一八八。

〔註一〇六〕第一場賈似道自稱右相，見註二十一，頁六十七。

〔註一〇七〕同註一〇六。

192

（盧桐食住似道起身，即先鋒鈹執似道大花下句）高州已定充軍罪，長安未把舊仇清。。〔註一〇八〕宰閣身無紫綬穿，匹夫頸上留印證。（一腳打似道蹲地，食住似道絞紗而起之時，以枷鎖鏈套於其頸，短鼓擂包才拉向雜邊過位並喝白）拿奸黨。

（兩士兵上前執瑩中絳仙介）（侍衛反擒麟兒介白）拿奸黨。

（昭容先鋒鈹撲前跪攬絳仙哀叫白）絳仙無罪，絳仙無罪。

（萬里揚手示意士兵釋放絳仙介）

（昭容悲咽咽口古）姐姐，姐姐，虎丘橋畔，卿能憐我，蕉林月下，我亦憐卿，紅梅閣多謝你清香三炷，杏花巷也應感恩報德，從此後你可以重見生天，脫離虎穽。

（絳仙愕然跪下口古）昭容小姐，我共你在相府只不過一面之緣，從無訂交，何以無端感恩報德，還說甚麼卿須憐我我憐卿。。

（裴禹口古）絳仙姐姐，盧昭容經已辭陽謝世，李慧娘得以借屍還魂，昭容即是慧娘，再世紅梅留話柄。

〔註一〇八〕原文寫「長安」，應為「臨安」，見頁一七〇，註九十四。

193

（似道口古）月前被鬼迷，至有今夕遭人鎖，怪不得話夢到醒時知債重，不到還完債未清。（花下句）編成再世紅梅記，半寫忠奸半寫情。

（盧桐一才白）哈，好一句不到還完債未清。

（同唱煞板）倩紅梅，傳佳話，曲苑留名。

——尾聲煞科——

194

〈蕉林鬼別〉插曲工尺譜曲詞

（裴禹唱）蕉林月，莫說別了疏星，因何事，破壞鳥同命，怨卿咒卿太絕情，太負情，冥合兩字天註定，合穴同穸，夜夜伴嬌赴墓塋，情到斷腸失聲，不堪從命，抱冷月再細認。（加序）

（慧娘接）青墳內，腐了玉潔冰清，色和貌，已是兩難認，脫骨碎骨變換形，氣尚凝，冥合強合皆致命，與落葉同病，未易又將雨露承，又難化洛神湘卿，關雎難詠，錯愛是欠冷靜。

（裴禹接）念我血與淚癡，莫太絕情，莫太負情，自毀三生證。

（慧娘接）未忍玉郎淚交併。

（裴禹接）淚流欲收更未停。

（慧娘接）雨障霧月半滅半明，歸鴉喝破夢殘待客醒。

（裴禹接）望饒郎任性，鸞鳳配，夢裡盼玉成。

（慧娘接）魂魄實難受接郎下聘。

（裴禹接）寧到夜台繫赤繩。

（慧娘接）郎既盡愛情實永。（加序）

（慧娘催快接）同情殿前賜下還魂令，地府幸除名，說玉女夭折已鑄定，得教導今夕半夜還魂，捷徑小樓，淑女肉身套慧娘靈，（轉慢）復活郎抱定，雨露療妾病，夢中也能認妾聲。

195

後記

唐滌生憑三折原著，編成一部《再世紅梅記》的粵劇巨構，真是難能可貴。可惜竟成絕響，否則到今時，他的編劇手法不知進步到甚麼程度。

我看過一九八五年國內出版明朝周朝俊原著《紅梅記》全劇，真慶幸唐滌生沒有看過全套原著，否則可能會寫不成這套《再世紅梅記》。原著一共三十四齣，寫來雜亂無章，文句平庸，〈鬼辯〉一折，相信修改本是由袁于令執筆，[註一〇九]可見原著《紅梅記》破綻百出。

才子已逝，留下寶貴的心血，福蔭梨園，我最後以我於一九八五年在電台講述第三十輯之《唐滌生的藝術》的開場白作為結束。

再世紅梅，竟成絕響。錦繡文章，千秋欣賞。天妒英才，舉世同哀。敬君樂業，繼往開來。廿六年來（按：以一九八五年計算），上演遺作。當年劇本，今日文學。敬君抱負，先知先覺。福人何厚，福己何薄！

..............

〔註一〇九〕「舊版」寫「袁令才」。明朝《劍繡閣新改紅梅記》第十七折〈鬼辯〉，撰者為「袁于令」，現訂正為「袁于令」。

葉紹德

197

販馬記

第一場簡介 [註一]

《販馬記》的故事，即是《桂枝告狀》。該故事流傳於廣東民間已久，連木魚書也有記載，該劇以《販馬記》為名，是根據京劇的劇名而定。如果我沒記錯，《販馬記》乃是於一九五六年頭，利榮華劇團賀歲第二個劇本。[註二]

當時陣容是任劍輝、白雪仙、歐陽儉、白龍珠、鄭碧影與蘇少棠。唐氏作品在這時期，日趨進步，雖然曲詞略帶通俗，未夠典雅，但在整個戲的佈局，與及部分精彩曲白，仍是令人喜愛的。

唐滌生一生的劇本中，以文場戲佔了百分之九十五，尤其是寫到兒女之情，真是入木三分。他的劇本，大部分發揚中國古代女性的美德。那時劇團仍是六柱制，唐滌生的《販馬記》，

〔註一〕「本版」根據一九五六年利榮華劇團泥印版本校訂，分場不設標題。「舊版」另加設標題，名為〈義婢救主・桂枝逃亡〉。

〔註二〕泥印劇本封面寫，《販馬記》是唐滌生於一九五六年二月二十日，為利榮華劇團「新編第四部奇情巨構」。

將劇中人物，寫得活生生的有生命，不但兼顧六條台柱，連一個奸官一個禁子，也寫得性格突出，所以說唐滌生的《販馬記》，比以前的作品又進一步了。

《桂枝告狀》的故事，耳熟能詳，不用我在這裡介紹。因為故事發生在李桂枝身上，當然開場要介紹李桂枝與弟郎李保童，不容於繼母楊三春，同時楊三春生性淫蕩，趁桂枝之父李奇去了販馬，暗中與姦夫田旺偷情，竟被保童窺破，姦夫田旺頓起殺機，嚇得保童倉皇出走。而婢女春花亦知田旺與三春這對狗男女，不肯放過桂枝，故此著桂枝離家逃命。

枝為誼女。男主角趙寵，亦因受繼母刻薄，與親妹同被趕走，投靠表伯父劉志善，劉志善撮合趙寵與桂枝的婚姻，並資助趙寵上京赴考。

桂枝逃出家門，暈倒在劉志善家門外，劉志善夫婦憐憫桂枝，兩老自覺膝下無人，乃收桂

以上如此零碎情節，唐滌生用八篇紙，兩個佈景，大約演出不超過三十分鐘，便交代得清清楚楚。我先將劇中人與飾演者介紹一遍，使讀者在閱讀文字本時容易明白。任劍輝飾趙寵。白雪仙飾李桂枝。鄭碧影先飾婢女春花，後飾趙寵之妹趙連珠。歐陽儉飾李奇。白龍珠飾田旺。蘇少棠飾李保童。英麗梨飾楊三春。劉志善與夫人由次要演員飾演。[註三]

〔註三〕　根據泥印本演員表，林家聲先掛鬚飾劉志善，後飾胡敬。

202

一開場六條台柱除了歐陽儉所飾李奇未上場外，其他台柱及重要演員經已露面，劇情發展迅速，事件交代清楚。其中不乏精彩曲白，待我一一為讀者介紹。

一開場李保童一段滾花已將家中發生之事介紹得非常詳細。滾花內容是：「一自爹爹西陵販馬，我姐弟李保童受苦家堂。可恨後母楊氏三春，暗裡私通田旺。」只是兩句滾花，已包括了父親李奇西陵販馬，自己與姐姐桂枝受苦家中，而後母則與田旺通姦。雖然這兩句滾花不甚修飾文句，但勝在句句有戲，非常難得。

接著保童窺破三春與田旺私情，保童看不過眼，怒打田旺，田旺老羞成怒，反將保童推倒。在保童搶竹杆打田旺時，唐滌生很巧妙安排婢女春花卸上，春花見此情形，連忙通知桂枝出來保護保童。唐滌生在戲中對任何一個細碎情節，安排演員出入場，絕不牽強。可以説他令到劇中人物，非如此卸上卸下不可，別輕看這些小節，這些小節在戲中可以發揮很大的作用，讀者可於文字本反覆閱讀，便可知道端倪了。

桂枝上場，因劇情緊迫，唐滌生只用叻叻鼓給她上場，桂枝哀求三春放過保童，先用叫頭，然後唱一段乙反中板。這段乙反中板，真是寫得可圈可點。內容是：「一對小孤雛，相依同活命，未逢夏楚，已淒涼。三月哭清明，九月怕登高，命薄難求，母養。爹已白髮蒼蒼，

本是無心續娶，無非念在，失養兒郎。販馬去西陵，博取蠅頭，欲謀閭家，安享。娘你飽食豐衣，自當憐孤恤老，勿作紅杏，出牆。試問十八青童，受得幾重風浪。」這段曲寫來樸素無華，從平淡見高潮，將桂枝不卑不亢的心態表露無遺。

接著田旺與三春亦覺理虧，做好做醜地一同入場，婢女春花第一次開口就是口白，春花喊著說：「唉吔有冇打親你呀少爺，啪隻霸王惡雞乸真係冇陰功吶，天收佢，地收佢，等老爺返嚟收佢。」這段口白，將這個義婢春花的身份介紹得好恰當。接住三春卸上，叫春花一同入場。桂枝關懷幼弟，入場準備飯菜與保童充飢。田旺卸上磨刀，保童受驚逃走。桂枝捧飯到來，不見保童，心中驚惶。三春卸上，桂枝問三春保童去向，三春乘機痛責桂枝，說桂枝收埋保童，將她誣害，著令桂枝馬上交出保童，然後忿然而下。以上一堆零碎情節，唐滌生只用幾句口古，兩段滾花，便交代得一清二楚。

其實作為一個編劇，最怕寫這些零碎情節，寫得多恐怕悶場，寫得少又恐怕交代不清，難得唐滌生寫得恰到好處。

接著春花到來著桂枝逃亡，只用四句口古，便講得明明白白。口古內容是：「小姐，你唔使喊叻，等我將三春來歷，在你跟前一講。佢未曾做番頭婆嫁入李家嘅時候，自己親生仔都可

以趄扯吶，何況係佢所生嘅小兒郎。小姐，你好快啲走吶，我正話匿埋響屏風，聽住三春吩咐個姦夫田旺。佢要先殺保童，然後至番嚟殺你，好走吶小姐，你嘅命已垂亡。」桂枝聽罷連忙倉皇出走。

從以上一段戲，在一九五六年時，演員對於戲場曲白及上下場非常重視，而唐滌生大膽地安排鄭碧影所飾的春花，全場只有一句口白、四句口古。當時鄭碧影也很有名氣，她亦能接受唐滌生這樣的安排，證明唐滌生編劇，不會遷就有名氣的演員，安排無病呻吟的唱段，阻礙了劇情的進展，這樣的安排是適當的。年輕的演員們，別以為要多唱段才能表現自己的演技。假如你們的演技達到爐火純青的境界，就算一句口白，也能發揮作用。

下半段戲，利用旋轉舞台換景，桂枝慌不擇路，不知走了多遠，暈倒劉志善門前，被劉志善與夫人發覺，追問桂枝情由，唐滌生安排了一段七字清中板，便能說明一切。內容是：「未開言已斷人腸。家住在褒城縣，馬頭村上。可憐生母早辭陽。繼母三春人妖蕩。出牆杏惹粉脂郎。好比哀鴻離家往。荒村四處有刀藏。願為奴，求倚仗。願為婢，暫把身藏。窮途再把悲聲放。」桂枝唱出淒涼身世感動了劉志善夫妻，乃將桂枝收為誼女。

正在這時任姐飾演趙寵上場，他背包袱，挾雨傘，素身日字巾海青，好一個窮書生的裝

205

扮。唐滌生安排一段南音給趙寵上場，唱出身世淒涼，兄妹受後母虐待，幼妹已離家而去，自己到來投靠表伯，然後再尋回幼妹團聚，曲詞在文字本中，讀者可仔細欣賞。

唐滌生很巧妙地安排趙寵與桂枝見面，桂枝得到劉志善收為誼女，換過衣服欲出門收桑葉，適見趙寵在門前張望，乃將趙寵喝問。趙寵記不起劉家竟然有位千金，乃客氣地對桂枝說出探訪劉志善，但桂枝那時看見趙寵形跡可疑，有意留難。以下兩段滾花及一段中板，從趙寵口中的牢騷，使桂枝感覺趙寵才貌雙全，心生愛慕。首先趙寵受辱激氣唱一段滾花：「門前一席話，吐盡了世態炎涼。早知日落故人情，不如潦死窮鄉上。」

趙寵唱罷欲行，桂枝叫住趙寵，桂枝唱滾花心聲：「一言吐盡書香味（靜靜借意上前一看），才與貌，一樣瀟灑非常。（向趙寵下禮）重檢衽，留客庭前，待我通傳堂上。」桂枝聽得趙寵的牢騷，驚其才更觀其貌，然後下禮留客。短短兩句滾花，包括了很多意思，正是意在不言中。那時趙寵覺得桂枝前倨後恭，怒不領情，用一段中板吐出一身傲骨，讀者可從文字本欣賞唐滌生的中板寫法美妙。

後來驚動了劉志善夫妻，款待趙寵，繼而劉氏兩夫妻決意資助趙寵秋闈赴考，並先撮合趙寵與桂枝成親。趙寵問到表妹名字，劉氏倆啞口的無以為應，唐滌生用了一句很風趣的口白，

206

內容是：「趙家表少，你結婚之前叫表妹，結婚之後叫愛妹，做官之後叫夫人，使乜問名啫。」

唐滌生很高明地不說出桂枝枝姓名，好留待寫狀一場追問。這場戲做到這裡，劉夫人拉趙寵，桂枝扶志善入場便告結束。

這場開場戲，看來容易，編寫艱難。上半段雖然有戲，但情節零碎，非要句句精簡有力，便會沉悶。下半段雖是生旦碰頭，但是沒戲可做，只可以寫得風趣一些而已。在一九八〇年，雛鳳鳴劇團上演《販馬記》，修改責任落在我身上。在下半段生旦碰頭，我也不敢多加唱段，盡量保存原有面目，因為這場是開端戲，並不是重頭戲，只要輕輕帶過便可，所以我只有作有限度的增刪，旨在保存劇情暢順。

207

第一場 [註四]

（小巷李家門口轉荒村劉家門口景）說明：雜邊角佈李家門口，正面亦有小門口，屋簷代表廚房，衣邊角為巷口門。轉景後為荒村，雜邊角劉家門口。

（排子頭一句作上句開幕）

（李保童衣邊巷口上介花下句）一自爹爹西陵販馬，我姐弟受苦家堂。。可恨後母楊氏三春，暗裡私通田旺。（白）田旺每日黃昏日落，就靜靜嚟後巷搵我後母嘅叻，好，今日放學特意響後門番嚟，裝下佢哋至得。（靜靜匿埋一便介）

（譜子）（田旺從衣邊門上鬼鬼鼠鼠拍三下手掌介）

（楊三春食住手掌聲上介）

208

（春花鬼鬼鼠鼠跟在三春後倚門角偷看介）

（田旺口古）三春，我兩日冇見你啫，茶不飲，飯不思，成個都癲癲憨憨。

（三春口古）唔好話你兩日未嚟問我攞過錢個心唔安樂，喂，保童桂枝雙眼好厲害㗎，我勸你未齊黑都唔好咁張揚。。

（田旺拉住三春口古）三春，講錢失感情，講心然後至暗來探望。啫。

（三春口古）唉，大抵我前生睇下你一筆債，今生無奈要填償。。

（保童拈竹升先鋒鈸口古）今日我重唔裝到你哋，我要一竹杆打死你個田七郎，等你哋冇得私相來往。（先鋒鈸）

（春花一見則急足卸入介）

（三春攔住介口古）保童，田七爺係你舅父，你精精地就番入去，蝦，一時唔收治，你隻衰仔就咁猖狂。。

（保童口古）嘿，你係姓楊嘅，點會有個舅父係姓田㗎，佢鼠目獐頭，擺出都係姦夫模樣。（介）

（田旺口古）忍無可忍，我呢個老江湖怕乜你呢個小兒郎。。（與保打搶竹升打保跌地介）

（春花引李桂枝叻叻鼓雜邊上介）

209

（桂枝先鋒鈸撲埋跪攬保童喊介白）細佬，細佬，有冇打親你呀細佬。

（保童喊介白）家姐，一個人冇咗阿媽，離開埋阿爹，就係咁慘嘅吖，三春同田旺有⋯⋯景轟。

（三春白）喂，畜牲，呢句説話出自你口聽在人耳，我重有面做人嘅咩，你唔錫我，我唔錫你，田旺，同我打死佢。

（田旺白）打。（拈竹升先鋒鈸欲掃介）

（桂枝一攔兩攔三攔掩門跌地叫白）唉，罷了母親，（短鼓擂包才）娘呀，（乙反中板下句）一對小孤雛，相依同活命，未逢夏楚已淒涼。。三月哭清明，九月怕登高，命薄難求母養。爹已白髮蒼蒼，本是無心續娶，無非念在失養兒郎。。販馬去西陵，博取蠅頭，欲謀闔家安享。娘你飽食豐衣，自當憐恤老，勿作紅杏出牆。。（花）試問十八青童，受得幾重風浪。

（田旺一路聽一路向三春咬耳朵介）

（三春點頭會意介）

（田旺白）三娘，保童唔識啫，都重有阿桂枝識，（花下句）呢處啲街坊鄰里，重有邊個唔知你淑德純良。。總之後母難為，自有蒼天見諒。（做好做醜拉三春下介）

（春花開台口喊白）唉吔有冇打親你呀少爺，嗰隻霸王惡雞乸真係冇陰功吶，天收佢，地收佢，

210

等老爺番嚟收佢。

（三春卸上食住喝白）春花跟我番入去。（與春花同下介）

（桂枝口古）細佬，阿爹唔響處，家姐軟手軟腳唔維護得你，總之詐癡詐聾就好做人，望你以後事事要加忍讓。

（保童口古）家姐，我戥阿爹唔抵呀，幾十歲人重要去西陵販馬，橫掂都做龜公叻，重使乜搵錢番嚟養後娘。。

（桂枝口古）細佬，你要知道我哋好比肉隨砧板，呢件事唔好提叻，入去食飯啦，我知道你歡喜食鮮魚，你一去咗番學啫，我就獨釣湘江之上。

（保童口古）我唔入去，我睇見個姦夫淫婦，我嘅火氣就無處收藏。。

（桂枝白）唔食飯餓親點得呀，聽我話啦，我同你都係冇咗阿媽，你唔好樣樣都要我擔心難為我，（介）嗱，你唔入去，我裝一碗出嚟畀你食啦，唔好喊叻細佬。（入雜邊介）

（華燈初上轉夜景）

（保童坐下介）

（田旺從雜邊上，對保童冷笑幾聲，入正面廚房拈菜刀故意作磨刀介）

211

（保童裝見台口快花下句）死在傖夫刀下，不若自殺投江。。姐姐乃是弱質女流，不死亦更無倚仗。（一見田旺持刀出即飛奔下介）

（田旺白）睇你飛得去邊處。（拈刀追下介）

（落更介）

（桂枝拈飯一碗上叫保童由慢至急分邊撲索介）

（桂枝白）阿媽，我細佬去咗邊處呀。

（三春上介）（春花跟在後靜靜閃入廚房介）

（三春白）你細佬佬已經失咗蹤，你明知嘅重問我。（口古）你正話見田旺打佢，你心痛，你就借取飯為由，靜靜叫佢響外邊匿埋，等你阿爹番嚟嘅時候向我攞人，嘿，桂枝，你想替個細佬報仇都唔使咁樣。嘅。（打桂枝兩巴介）

（桂枝跌碗先鋒鈸撲跪牽衣口古）阿媽，你能夠講出呢幾句說話，我就明白咗幾成叻，我呢一世人只得一個嫡親細佬，冇咗佢我重點做得人呢，媽，希望你還我弟郎。。

（三春嘟嘑白）你收埋咗佢重要叫我搵係嗎，（快花下句）你呢副可憐面目，內有狼毒包藏。。若不能交出保童，你亦不必再回家往。（拂袖下介）

212

（桂枝狂叫阿媽掩面哭泣介）

（春花從廚房卸上喊介口古）小姐你唔使喊叻，等我將三春來歷，在你跟前一講。佢未曾做番頭婆嫁入李家嘅時候，自己親生仔都可以趕扯叻，何況唔係由佢所生嘅小兒郎。小姐你好快啲走叻，我正話匿埋響屏風，聽住三春吩咐個姦夫田旺。佢要先殺保童，然後至番嚟殺你，（一才）好走叻小姐，你嘅命已垂亡。。

（桂枝慢的的快點下句）驚聞此語倍倉皇。。此處不容人，更從何處往。。（春花催迫介）（行幾步回頭與春花相抱哭雙思完然後下介）

（旋轉舞台轉景）（春花向桂枝揚手後亦下介）

（桂枝叻叻鼓圓台作種種驚慌關目做手則跌於劉家門口介）

（劉志善，劉夫人拈小燈籠食住推門上介）

（志善口古）哎哋，點解有一個女子跌倒在我家門前，（介）待我去問明真況。

（夫人口古）小姑娘，到底有乜嘢艱難，唔怕向我呢對老人家講嘅，得幫忙處我都會幫忙。。

（桂枝白）夫人呀，（略爽中板下句）未開言已斷人腸。。家住在，褒城縣，馬頭村上。可憐生母

213

（牽衣介）

（夫人口古）老爺，你剩得有多少家財，我膝下又無兒無女，不如將佢收作螟蛉撫養。

（志善口古）睇佢亦生得聰明伶俐，談吐亦非常文雅，一定係世代書香。。

（桂枝白）爹娘在上，請受孩兒一拜。

（夫人白）好女兒，（雙句）隨為娘入後堂更衣。（同卸下）

（趙寵）（背包袱素衣）衣邊上南音唱）歷盡千層浪。落魄渡湘江。。蘆花血淚濺衣裳。。有娘生我無娘養。後娘不許我守芸窗。。背井離家求倚仗。（二王）踏窮千里路，始見劉氏門牆。。志短只為人窮，未敢便把門環叩響。（白）唉，我重有一個妹，都係畀我後母趕埋出嚟嘅，而家寄養響老丫鬟冬梅屋企，若果我得到表伯收留，然後至再謀團聚喺啦。（欲拍門又不敢鬼鼠張望介）

（桂枝（換比較靚一點的衣服拈小燈）上白）等我同爹娘收咗啲桑葉番入屋至得，（介）唉，點解有一個人響處東張西望，鬼鬼鼠鼠呢，（介）梗係跟蹤我嘅人叻，嘿，而家我又唔怕叻。

早辭陽。。繼母三春人妖蕩。出牆杏惹粉脂郎。。好比哀鴻離家往。荒村四處有刀藏。。願為奴，求倚仗。願為婢，暫把身藏。。（花）窮途再把悲聲放。。（一才白）夫人，（介）夫人呀。

214

（收桑葉介）

（趙寵口古）姑娘，你係呢間屋嘅乜嘢人嚟呀，我想去拍門又唔敢，我怕人話我無端莽撞。

（桂枝台口白）嘿，我一估就中叻，[註五]（沙塵介口古）喂，唔識嘅就千祈唔好放恣，你使乜問我係邊個呀，我就係劉家嬌生慣養嘅大姑娘。。

（趙寵一才慢的的台口口古）已經人窮剩得三分志，畀佢一嚇有咗添，（介）大小姐，我都唔係完全唔識嘅，不過係遠啲嘅親戚啫，能否許我登門將你爹媽拜訪。

（桂枝口古）嘿，睇你個樣都唔似得係遠親近戚啦，如果係嘅又點會衫都冇件著，咪話我識穿你吓，其實你有多少立意不良。。（拈桑籠欲下介）

（趙寵重一才翳極介花下句）門前一席話，吐盡了世態炎涼。。早知日落故人情，不如潦死窮鄉上。（欲下介）

（桂枝白）咪行住，（台口花下句）一言吐盡書香味，（靜靜借意上前一看）才與貌，一樣瀟灑非常。。（介）重襝衽，（介）留客庭前，（介）待我通傳堂上。（介）

（趙寵一才怒介白）唔使叻，（中板下句）千里作尋親，未說青衫恨，何堪對此傲雪如霜。。縱使

〔註五〕 泥印本把「中」字寫成「㕔」字。

215

有僕僕風塵，難掩阮籍才多，我亦孤高自賞。歷劫身，短了三分志氣，亦難盡掩軒昂。。此處不容人，尚有海角天涯，容此哀鴻放蕩。綵筆掛襟懷，雖是空拳赤手，亦可雁塔名揚。。

（花）代我叩問表伯金安，（介）說趙寵曾來拜訪。（介）

（夫人，志善食住卸上介）

（桂枝暗驚其才介白）你唔好行，千日都係我聰明自作，做錯咗叻，……你你，

（夫人口古）唉吔，原來係趙家表少，點解你嚟咗都唔入去將老身探望。（白）十幾年未見你叻。

（趙寵口古）表伯母，我有心嚟……投靠，點知響門口聽大表妹講兩句說話啫，就膽戰心寒。。

（桂枝連隨拉夫人台口口古）阿媽，（咬耳朵一輪）你千祈唔好講出我嘅身世，否則就畀人笑我得些好處就得罪人叻，你橫掂都當我係親生一樣。嘅啦。

（夫人向志善咬耳朵介）

（志善笑介口古）表姪兒，你唔好怪你表妹呀，因為近來鄉村上好多壞人，暗中查人家宅嘅，你表妹不能不處處提防。。

（趙寵花下句）表妹持家有責，請恕我人逢失意，誤解紅妝。。（揮拜介）

（夫人口古）趙家表少，在你七歲大嘅時候，我就知道你頭角崢嶸，將來一定位居人上。你嚟得

唔叻，我就將你表妹嚟許配於你，他日妻憑夫貴，帶挈我兩老都有好收場。。過幾日你哋就

響呢處結咗婚先，然後至另行擇居村上。趙家表少，我幫助你今科秋闈赴試，你一定可以

雁塔名揚。。

（趙寵口古）待我拜謝深恩，（介）唉，不過壯志未酬，恐怕有失表妹一場愛望。

（桂枝羞介口古）表哥何必灰心若此，所謂將相本無種，前途遠大未可量。。

（夫人白）後堂用飯。

（趙寵白）係咯，表伯母，我睇表妹梗係細我成十年八年叻，我以前都未聽見有表妹嘅，表妹叫

乜嘢名呀。

（夫人這個連隨拉志善台口白）你知唔知女兒叫乜名。

（志善白）我點知呀。

（夫人白）咁冇話生女都唔知女名嘅嘛，（介）哼，趙家表少，你結婚之前叫表妹，結婚之後叫

愛妹，做官之後叫夫人，使乜問名啫。（一笑拉寵下）

（桂枝扶志善下介）

——落幕——

217

第二場簡介 [註六]

第二場的確是好戲，惟是沒有生旦露面，這樣的安排，足見唐滌生的功力與自信。雖然任劍輝與白雪仙不出場，只靠歐陽儉與鄭碧影聯同白龍珠與英麗梨，便可支撐大局。這場戲全用大排場梆簧，每一個情節扣得非常穩，雖然沒有生旦，但當時觀眾亦看到津津有味。

這場戲與上場相隔一年，三春與田旺正在風流快活，田旺忽然想起李奇就快回來，倘若不見了一雙兒女，如何交代。三春亦防婢女春花洩漏私情，因此欲將春花威嚇，諒她不敢說出真情。

田旺於是叫春花到來，春花上場一段長滾花，唱出一年來受盡三春虐待，吐盡婢女心聲，內容是：「夫人一聲叫，雙腳震騰騰，好比閻王有票來招引，雖非攝魄亦勾魂，經已打到皮粗和肉韌，斷唔爭在打多勻。拈家法，準備上堂前，預先把牙根咬緊。」

〔註六〕「本版」根據一九五六年利榮華劇團泥印本校訂，分場不設標題。「舊版」另加設標題，名為〈李奇蒙冤〉。

219

這段滾花寫來雖是粗俗，但用婢女身份，未嘗不可，何況曲詞先求達意再論文采，從這段滾花足以表示春花受盡折磨，一年來捱打捱罵。雖然粗淺，但劇意表達無遺。接著三春對春花威迫利誘，然後由田旺假作好心叫春花不可洩漏真相。唐滌生在這裡安排了兩段白欖，全用廣東俗話，寫來字字傳神。田旺白欖：「春花好精乖，夫人你咪咁。春花都未嫁人，唔想咁快把棺材冚。春花識世界嘅，夫人咪火滾。畀個錢，春花你買脂粉。畀個錢，春花你煲湯飲。畀個錢，等春花將嘴揞。」

春花一面聽田旺，一面見三春拈刀威嚇，自問一個小婢女，如何鬥得過這對姦夫淫婦，惟有哀求免死，春花一段白欖如下：「我唔敢，我唔敢，我見到張刀就乜都敢，夫人你且開恩。咪剎我成韲粉。」這兩段白欖寫來通俗流暢，不讓當年馮志芬的功力。

到了李奇回家，見到田旺，不見一雙兒女，忙追問三春，三春連忙哭起來，說道桂枝與保童不幸身亡，李奇大驚，追問死因，田旺代三春辯護，說他兩姊弟遊山玩水，桂枝一時失足，跌落潭中，保童搶救，兩姊弟不幸遭溺斃，屍骸已沖出大海。李奇聽罷，心中生疑。唐滌生安排一段很風趣的俗話，由三春講出。當李奇說：「老夫嫩婦無幸運，一旦離家禍患臨，青竹蛇群黃蜂陣，兩般皆不毒，最毒婦人心。」三春乘機撒嬌白：「唉吔，咁你點冤枉我都得啦，唔怪

220

得話做豬乸都好過做後底乸略。」三春說完詐作傷心大哭。

當年我在利舞台看《販馬記》，一到這裡，英麗梨一句口白，引起了全台觀眾共鳴。英麗梨固然將楊三春演得好，而唐滌生的口白安排的位置亦適當，真是編演俱佳。

李奇覺得一雙兒女死得離奇，於是追問春花。李奇質問春花，兩人對答四句口白，已露破綻，因春花說桂枝兩姊弟是病死的，李奇更加起疑，乃痛打春花，責春花隱瞞事實。而那邊田旺暗中以刀恐嚇，春花不知怎樣才好。以下一段寫盡春花當時心態。

內容是：「老爺你販馬西陵，去後家無寧日，（一才）好在有個賢淑夫人。若問後娘心，好比蛇蠍一窩，（一才）獨係夫人有份。小姐在閨房，偷垂珠淚，（一才）見保童一病沉沉。縱使有喪鐘，也不響在積善門楣，（一才）可惜天公胡混。不見病沉淪，不見藥爐煙起，（一才）誰料瞬刻離魂。」

以上一段中板，為甚麼我連「一才」也寫出來介紹？因為唐滌生在這段中板後有一個情節交代，李奇每當一才無意回頭見田旺指手劃腳，最後再聽春花一句「生不如死，死不容生」，既死又何須再問」，心中已知內有蹺蹊。李奇以下一句口古很重要，因為有這一句口古，才被田旺冤誣，內容是：「死妹釘，你一句說話分開兩截講，（打春花）今日唔打死你，我總有一日打

221

死你嘅，你躝番入去房，攝高個枕頭，唔好咁早瞓。」田旺連忙勸李奇不要動怒，三春大獻慇

懃，一同下場。

到了夜晚，春花拈紅綾帶上場，一路喊一路講一段口白，內容是老爺著她唔好咁早瞓，暗示一陣到來查問，春花知道田旺與三春心狠手辣，若果講出真相，恐怕連老爺生命也不保，惟有自縊身亡，臨死前叩三個頭，多謝老爺、小姐與少爺，講罷便於樹椏吊頸而死。

春花這段口白，寫得既有力又感人。唐滌生編劇在任何場次，安排曲白都非常恰當，因為講口白比唱曲詞容易表達劇意，怪不得說千斤口白四兩唱，希望讀者把該場文字本再三看看，便知我言非虛謬。

春花死後，驚動各人，李奇求田旺放下屍靈，三春打鑼驚動地保，田旺與三春暗中設計，地保到來，三春叫地保注意屍骸，以上除了兩句口古完全是動作，寫得乾淨利落。及後縣官胡敬到來追查凶案，田旺以李奇一句叫春花今晚唔好咁早瞓，冤誣李奇因姦不遂，春花被迫而死，而三春假作傷心說道已允許李奇收春花為妾，何必偷偷摸摸，招惹罪狀。

以下胡敬四句口古，真是萬分精彩。內容是：「照我睇李奇白髮蒼蒼，唔似得會摧殘脂粉

222

（這一句大聲）。（田旺暗中賄銀一筒，胡敬聲線隨即轉弱，不過咁嘈，有好多猛火炸煎堆，皮老心唔老，知人口面不知心。（受銀再細聲）如果唔係立意圖姦，又點會叫個妹仔唔好咁早瞓。（再受銀）重叫別人把屍靈放下，鐵定係行兇之人。（再受銀幾乎至無聲）鎖！」以上這段口白，刻劃那奸官貪贓枉法，真係栩栩如生。

各位讀者，可知否當時飾演這個奸官是誰個演員？他就是現在執文武生祭酒的林家聲。當時他藉藉無名，觀眾看完這場戲，通過場刊才知是林家聲，因為這個角色是小花臉。﹝註七﹞後來雛鳳演出，由武生王靚次伯飾演。

這場戲雖然沒有生旦，但歐陽儉的李奇確是演得好。第一場與第二場唱段少，口白多，似乎覺得少唱情，但緊湊的情節，足以補償唱的不足了。

﹝註七﹞　林家聲先飾劉志善，後飾胡敬，見頁二〇二，註三。

第二場 [註八]

（兩邊花園正面小廳景）說明：正面為小廳，衣雜邊俱有廳門通出花園，花園有矮紅欄杆圍住，雜邊角有大樹，樹枒可容一人吊頸。廳正面枱，有地主腳，雜邊花園略大一點，要做戲，廳正面有椅。

（幕序一年後）

（排子頭一句作上句開幕）

（三春衣邊上入廳介花下句）欲求真快活，怕乜嘢做狠心人。。老人娶嫩妻，等如種一枝出牆紅杏。

（叻叻鼓，田旺上介白）三春，三春。

......

〔註八〕分場不設標題，見頁二一九，註六。

（三春口古）哼，聽見你叫三春就眼眉跳吓，我所有嘅身家，都將近畀你輸咗半份。

（田旺口古）嘻嘻，鬧者愛也，鬧多兩句都冇所謂，不過今日就唔係打情罵俏嘅時候，你知否個老糊塗塗西陵販馬，經已滿載歸林。。

（三春口古）如果佢番嚟問起嗰一雙兒女又點呢，田旺，你得閒嘅時候有冇預先同我諗一諗。

（田旺口古）三春，最難揩密就係春花嗰把口，（介）你見啦，佢成日喊苦喊惣都係掛住對小主人。。

（三春白）咁你有乜嘢主意呀。

（田旺白）我冇乜嘢主意㗎。

（三春一才發火白）你冇主意，我有主意，（在椅墊底拈菜刀出三才獰笑介花下句）早料到有歸來之日，（一才）黃蜂有毒，點會尾後無針。。一個小春花，（一才）鬥唔鬥得住剛刀兇狠。

（揚刀介）

（田旺執住手花下句）小妹釘，半條爛命，點似得夫人你呵氣成金。。切勿搞出人命官司，白玉焉能與缸瓦扴。（白）殺死春花唔緊要呀，至怕扴爛埋我隻錢罌啫。

225

（三春笑白）殺人使見血嘅咩，（將刀攝回椅底介）同我叫春花出嚟。

（田旺向雜邊叫春花介）

（春花上介台口長花下句）夫人一聲叫，雙腳震騰騰，好比閻王有票來招引，雖非攝魄亦勾魂，經已打到皮粗和肉韌，斷唔爭在打多勻。。拈家法，（介）準備上堂前，（介）預先把牙根咬緊。

（三春白）也咁耐呀春花，而家我請你入嚟坐吓。

（春花入跪地介白）夫人。

（三春口古）咪，我又唔係打你，不過得閒無事，主僕上頭，傾吓偈之嗎，春花，如果老爺番嚟，問起小姐少爺嘅時候，你點答佢呢，你都有相當責任。嘅嘞。

（春花口古）你知啦，我春花一世都係直腸直肚嘅，照直講都冇礙吖，迫扯又係扯，趕扯又係扯，唔迫趕都係扯，話佢哋扯咗唔係了囉夫人。。

（三春口古）哦，又趕又迫，慌死冇人知係嗎，喂，話佢兩個死咗得唔得嚟，你唔好含糊帶混。

（春花口古）唉吔夫人，佢兩個都未證實係死，又點可以安梗佢死呢，生共死唔調得錯㗎嗎，

（春花雜邊卸入）

（田旺白）三春，番緊嚟嘅叻，快啲去地主腳燒香。

（李奇（背行李）衣邊上入介白）哎咦，乜田旺你響處呀，三春呢。

（田旺白）呢，你唔見咩，佢響地主腳燒緊香吓嗎。

（春花雜邊卸入）

（春花跌地哀求介）

（三春白）死吓嘩，（雙句）呢次睇吓你死抑或我死。（拈刀出三才作劈殺狀）

（田旺做好做醜介白欖）春花好精乖。夫人你咪咁。春花都未嫁人。唔想咁快把棺材冚。春花識世界嘅。夫人咪火滾。畀個錢。春花你買脂粉。畀個錢。春花你煲湯飲。畀個錢。等春花將嘴揞。（介）

（春花白欖）我唔敢。（雙）我見到張刀就乜都敢。夫人且開恩。咪剁我成藕粉。

（三春白）如果老爺番嚟問你，就話佢兩個死咗叻，嘩，田旺，我把菜刀交咗畀你，如果春花有乜嘢言差講錯，（一才）嘿，嘿，嘿，你就當奉神雞咁劏咗佢，（田旺將刀筒於衫袖介）春花，你蹓番入去。

（田旺白）呢，你唔見咩，佢響地主腳燒緊香吓嗎。

（噂，譬如你而家生勾勾，又准唔准我當你係死夫人⋯⋯呢。

227

（李奇放低行李白）乜咁神心呀。

（三春走埋白）唉吔老爺，你番咗嚟呀，你去西陵販馬，成年至番嚟，搵咗好多啦嗎。

（李奇白）多多都唔關你事。

（春花食住此介口卸上踎在門橙後偷看介）

（三春故意掩面大喊一聲介）

（李奇口古）唑，大吉利是咩，哎咦，點解我番咗嚟咁耐，點解唔見咗阿保童桂枝呢，我每次番嚟，離遠就見佢兩姐弟響門口將我等。嘅叻。

（三春喊介口古）唉，老爺，你唔見我響地主腳燒香咩，有邊隻鬼魂係踎地主腳嚟，桂枝同保童都死咗叻，（一才）唉，你話幾傷心。。叮。

（李奇先鋒鈸口古）吓，保童桂枝死咗，三春，你講真還是講笑，我一世人膝下只有兒女一雙，你唔好含糊帶混。

（田旺口古）李翁，死人都可以講笑嘅咩，幾個月前佢兩姐弟去遊山玩水，桂枝跌咗落潭，保童落去救佢，兩個都死埋，屍骸沖咗出海，唉，佢兩個冇福咯，有咁好嘅後母，都要自喪其身。。

（李奇重一才跌椅半暈介長花下句）乜死得咁胡混，（雙句）咪當我三歲孩兒容易氹，雖知我係鬚眉皆白嘅老年人，早知老夫嫩婦無幸運，一旦離家禍患臨，青竹蛇群黃蜂陣，兩般皆不毒，最毒婦人心。。

（三春撒嬌白）唉吔，咁你點冤枉我都得啦，唔怪得話做豬乸都好過做後底乸咯冇陰功。（放聲大喊介）

（李奇續唱花）一提起問春花，氣到我眼昏花，要把春花來拷問。（先鋒鈸搶家法跌椅叫春花介）

（快云云）（春花上前跪介）

（李奇喊介口古）春花，你四歲大我就買你番嚟，陪小姐陪到今時今日，假如小姐點樣畀人刻薄你都唔話畀我聽，你呢世人就太無情感。叻。

（春花聽一句喊一句口古）總之小姐少爺就係慘嘅叻，如果係唔慘，點會至親至愛嘅老竇都見唔到，好比小鳥離群。。

（李奇口古）春花，咁你小姐少爺係唔係死咗吖，點死法吖，摸住個良心至好講呀，我點待你，你知，而家係你一個人，至得到我嘅信任。

（田旺暗裡拈刀恐嚇介）

229

（春花望田旺口古）話佢哋死咗，唔係當係死咗囉，（介）有乜點死法喋，（介）唔係就係病死囉，（介）如果唔係因為急症，又點會有不測風雲。。

（李奇白）哼，一個又話跌落潭，一個又話急症死，前言不對後語，三春騙我唔傷心，連春花都瞞我，至夠心痛，我要打死你呢個忘恩負義嘅臭丫頭，（亂打介）我要打死你呢個受人收買嘅死妹釘。（亂打介）

（田旺口古）唔好咁激氣叻李翁，等我劏隻雞，（一才）燉番啲嘢畀你食罷啦，幾十歲人，傷親條氣就唔係幾穩陣。叻。

（春花白）唉吔，我講咯，肉痛都可以唔講，心痛又點可以唔講呢。

（三春口古）就算唔算劏雞都要殺鴨，（一才）燒番啲嘅衣紙嚟盡吓後母心。。

（李奇白）你兩個躝開，春花你講，你講啦。（亂打打錯三春介）

（春花一路睇田旺眼色，一路禿頭中板下句）老爺你販馬西陵，去後家無寧日，（一才）好在有個賢淑夫人。。若問後娘心，好比蛇蠍一窩，（一才）獨係夫人冇份。小姐在閨房，偷垂珠淚，（一才）見保童一病沉沉。。縱使有喪鐘，也不響在積善門楣，（一才）可惜天公胡混。不見病沉淪，不見藥爐煙起，（一才）誰料瞬刻離魂。。

（李奇食住每一才問一句，無意回頭見田旺指手劃腳介）

（春花續唱花上句）總之生不如死，（一才）死不容生，（一才）既死又何須再問。

（李奇白）死妹釘，你一句說話分開兩截講，（再打幾下）今日唔打死你，我總有一日打死你嘅，

（口古）你躝番入去房，攝高個枕頭，唔好咁早瞓。呀。

（春花一路喊下介）

（田旺口古）唉，傷心就怪得傷心嘅，（介）阿嫂，倒盆水，扭條手巾嚟畀李翁抹吓塊面，要好啲服侍呀，而家佢都無兒無女咯，死剩你呢個枕邊人。。（譜子）

（三春扭手巾替李奇抹面假細心介）

（暴風雨燈光略暗）

（春花拈紅綾帶一條食住譜子上台口喊介白）老爺叫我唔好咁早瞓，暗示一陣佢會嚟問我，咁就瞞得一時唔瞞得一世，如果我講出嚟，楊氏一定殺我，避得一時唔避得一世，假如老爺唔識穿咗佢哋，重可以多活幾時，假如我話畀老爺聽而識穿咗佢哋，逼虎跳牆之下會傷埋老爺條命，算咁，我在未死之前，要叩三個響頭，一個叩畀老爺，（介）第二個叩畀小姐，

（介）第三個叩畀少爺，（介）多謝養育之恩就算咁。（快雁兒落，在樹枒吊頸死介）

231

（行雷閃電）

（田旺望見窗外大叫介）

（三春乘機出雜邊門打鑼介）

（李奇先鋒鈸撲出口古）成個死梗，田旺，快啲嚟放下屍靈，我想抱佢落嚟都唔敢。

（田旺口古）你畀五百両我都唔放佢落嚟呀，我生平最怕係死人。。

（兩地保衣邊上，一留場一復卸下）

（李奇央求田旺放下屍靈介）

（田旺望三春眼色介）

（三春叫地保注意後則點頭介）

（田旺解下春花在石山後）（春花可卸入場，用一樣高矮之梅香著春花衫代替屍骸便可）

（頭鑼三聲，四衙役，四侍衛，門子，胡敬衣邊上入廳介）（地保隨上）

（胡敬口古）據地保所言，呢處嘅妹仔春花，點解會懸樹斃命，係迫死抑或自殺，你哋要答吾所問。

（田旺白）噎，我一世人最抱不平嘅，（口古）大人，婢女春花，乃係李奇因姦不遂而迫死嘅，

232

（一才）第一點，係佢叫我代佢放下屍靈，有地保睇住㗎，咁就無私顯見私，第二，我聽住佢叫春花唔好咁早瞓，其實嗰陣就起了淫心。。

（李奇連隨跪下口古）唉吔，田旺，我與你無冤無仇，點解你含血將人噴。（白）大人明察。（叩頭莫仰視介）

（三春故意喊介口古）唉吔老爺，我都話過准你收阿春花做妾侍嘅咯，你又使乜偷偷摸摸，迫死佢惹罪纏身。。

（胡敬大聲口古）照我睇李奇白髮蒼蒼，唔似得會摧殘脂粉。（田旺暗中賄銀一筒，胡敬聲線跟住校低一點）不過咁嘑，有好多猛火炸煎堆，皮老心唔老，知人口面不知心。。（受銀再細聲）如果唔係立意圖姦，又點會叫個妹仔唔好咁早瞓。（再受銀介）重叫別人把屍靈放下，鐵定係行兇之人。。（再受銀幾至無聲白）鎖。

（四衙役將李奇落枷鎖介）

（李奇花下句）大人聲線如雷響，點解忽然一陣冇晒音。。

（胡敬白）將死者驗明正身，（衙役在石山旁拉屍驗介）將老犯人收監再審。

（衙役拉李奇下，胡敬等同下）

233

（田旺白）正是，欲求真快活。

（三春白）須向險中尋。。（二人攜手同下）

——落幕——

234

第三場簡介 [註九]

話分兩頭，到了這一場是一生兩旦戲。鄭碧影在這場戲後飾趙寵之妹趙連珠，一開場姑嫂談心。連珠讚桂枝美貌，假如天下間有一個男子，生得如桂枝一般容貌，足令芳心傾倒。桂枝回答連珠說道有一幼弟，容貌生得與自己十分相似。連珠聽罷，忙請桂枝撮合。高明的唐滌生，不用直接的手法，用暗示的手法，這句口古寫得十分有致。

內容是：「係呀，阿嫂，你知唔知隔籬屋五嬸個女，十四歲就嫁咗叻，唉，我差幾日就嚟十八歲嘅叻阿嫂。」這句口古真是妙不可言。桂枝知連珠意思，說道可惜弟郎今時下落不明。

連珠安慰桂枝，吉人自有天相。桂枝說倘有日姊弟重逢，當為小姑撮合。

桂枝一望連珠失聲痛哭，連珠連忙追問情由，桂枝乃說出身世，本身姓李，因逃亡被劉家收養，故改姓劉，以前貼身侍婢春花，與小姑一樣音容，故而一時感觸下淚。唐滌生所寫的曲

〔註九〕〔本版〕根據一九五六年利榮華劇團泥印本校訂，分場不設標題。〔舊版〕另加設標題，名為〈趙寵高中〉。

白，並無一句多餘。桂枝因未有回鄉消息而擔心，與及說小姑連珠似春花，完全是伏筆，以後便起作用。

以下一段木魚，連珠身世連活現。內容是：「我本褒城一大戶。世代經營在姑蘇。趙氏榮山為我父。斷弦續娶起波濤。後母姓黃乃係狼毒婦。迫令阿哥擔柴妹噯姑。遠走他鄉求伯父。姑嫂一般命運受煎熬。」趙寵兄妹重逢容易，惟是桂枝姊弟相逢就艱難，因為李保童離家出走，不知所蹤。

接著門子門前報喜，報趙寵得中十八名進士，桂枝一時無錢應付討賞。連珠追問下方知桂枝派人打探故鄉消息，用去繡花錢。唐滌生每一個小節都寫得非常精細，希望讀者勿以口白而忽略。

趙寵高中回來，夫妻稍聚別後之情，便說奉皇聖恩，委任褒城縣正堂，即日攜眷上任。桂枝不願前去，聰明的連珠，連忙說出嫂嫂因未有故鄉消息，不忍離去。接著五叔回報桂枝，說道故鄉庭苑荒蕪，門庭蛛網塵封。桂枝無奈乃追隨夫婿到褒城縣去。這場戲其中生旦兩段二王，曲詞優美，請讀者細意欣賞。

236

第三場 〔註十〕

（廳堂景）説明：正面祖先位香案，衣邊台口繡花架。

（排子頭一句作上句開幕）

（桂枝衣邊上花下句）清茶淡飲，苦中仍帶樂陶陶。。思親淚，背人彈，昨夜燈花燭上報。（白）一自嫁與趙郎，長亭別後，姑嫂克儉克勤，倒也兩餐安穩，（介）所不明者，就係我上無翁姑，更無遠親近戚，只有姑娘相伴，朝起焚香，灑掃庭除，閒來繡幾針，苦中猶帶樂，（介）念到家散人離，真不禁背人灑淚。（古曲譜子埋位繡花介）一自繡一自偷偷拭淚）

（趙連珠食住譜子一路梳頭上白）阿嫂，等我同你繡幾針啦。（桂枝讓座）

（桂枝替連珠梳頭介）

……………

〔註十〕 分場不設標題，見頁二三五，註九。

237

（連珠口古）阿嫂，我真係好鍾意你個樣嘅啫，關埋門兩姑嫂乜嘢唔講得吖，你話假如天下間有一個男子似得你幾成嘅，已足令連珠顛倒。叻。

（桂枝口古）姑娘，我有一個細佬，同我生得一樣嘅，（帶點悲咽）記得我哋兩姐弟細個響屋企門口玩嘅時候，路人經過重當我哋係雙胞胎，孖葫蘆。。

（連珠一才暗喜介作狀口古）係呀，⋯⋯阿嫂，你知唔知隔籬屋五嬸個女，十四歲就嫁咗叻，唉，我差幾日就嚟十八歲嘅叻阿嫂。

（桂枝笑介口古）姑娘，你估我唔想同你做個媒人咩，可惜我細佬到今都不明生死，因為我姐弟飽受後母煎熬。。

（連珠花下句）自有吉人天相，何苦又掩袖哀號。。倘一旦合浦珠還，勿忘卻今宵談吐。（白）嘑，講信用呀吓，嫂。

（桂枝花下句）倘姐弟相逢有日，為姑娘暗裡撮合夭桃。。獨惜望盡天涯，都未見衡陽雁到。（喊介）

（連珠白）唉吔阿嫂，點解我同你傾親偈你都係喊嘅啫。

（桂枝白）係嘞姑娘，我對住你就有好多感觸，你把聲，同埋你嘅身材，十足我舊時個妹仔春花

238

一樣，（介）春花待得我好好嘅，（介）而家我都唔知佢點，（介）（悲咽）姑娘，我唔怕失禮至同你講，我原本係姓李嘅，畀後母趕咗出嚟，然後至跟繼父姓劉嘅啫，（忍淚苦笑介）失禮晒叻姑娘。

（連珠白）啤，有乜失禮啫，我兩兄妹與你都係同是一般命運嘅咋阿嫂，（乙反木魚）我本褒城一大戶。世代經營在姑蘇。。趙氏榮山為我父。斷弦續娶起波濤。。後母姓黃乃係狼毒婦。迫令阿哥擔柴妹噯姑。。遠走他鄉求伯父。不料諧鴛譜。姑嫂一般命運受煎熬。。

（桂枝白）哦，怪不得我入門難見翁姑面啦，（花下句）願蒼天把孤兒憐佑，（內場嘈雜聲）何以門庭之外鬧嘈嘈。。

（連珠鬼鼠介接唱）我姑嫂要迴避一時，想必是催租人到。

（快衝）（門子上入介白）報，趙寵得中第十八名進士，[註十二]（介）領獎。（攤大手板介）

（桂枝大喜清醒時覺身上無錢介）

（連珠細聲白）阿嫂，乜你咁快就冇錢囉，初二正領咗啲繡花錢之嗎。

.........
〔註十一〕 泥印本把「中」字寫成「𠕄」字，即「中」字，見頁二二五，註五。

（桂枝白）係嘅姑娘，因為我使五叔去馬頭村打探我爹爹嘅消息，所以……

（連珠白）我至多畀埋封責袋利是佢係啦。（介）

（門子領獎出門下介）

（報子食住撞上入介白）報，趙寵老爺得中[註十二]第十八名進士，聖恩欽命褒城縣正堂，（介）謝獎。（攤手介）

（連珠白）好啦，畀埋呢封你叻，呢啲叫做未曾發達先破產，未見官先打幾十板，（介）幫手裝香啦嫂。（撞點鑼鼓）

（四侍衛，四轎伕，四高腳牌，趙寵上介）

（趙寵下句唱）脫去青衫換錦袍。。彩筆修來烏紗帽。七品郎官氣宇高。。落難孤兒堪耀祖。如今後擁又前呼。。倩疏林，繫玉驄，（下馬介）春臨繡戶。

（桂枝口古）相公，我而家唔知道係喊就抑或係笑，畢竟……畢竟天佑才郎，今日光宗耀祖。咯。

〔註十二〕　泥印本把「中」字寫成「眔」字，見頁二一五，註五。

240

（趙寵口古）夫人，你瘦咗好多，大抵為郎憔悴，已不復色艷如桃。。

（連珠在旁白）阿哥，我都瘦咗好多咯。（科凡介）

（桂枝長二王下句）清貧夢已甦，天福臨繡戶，幾度驚惶撫拭呢件紫羅袍，郎有官銜酬淑婦，妾無可以報劬勞，是喜是悲還是苦，雀躍難忘家恨，垂淚又愧對奴夫。。天降榮華，可惜不及弟郎慈父。

（趙寵長二王下句）芙蓉粉面污，眼淚催人老，正是洛陽花似錦，何苦又哀號，為解卿愁輕擁抱，（介）（連珠掩眼不看科凡介）已是雲開月朗，長照錦前途。。見妻你滿袖啼痕，自愧把良辰辜負。（纏綿一點介）

（連珠花下句）夫妻間自有方長來日，何必盡此一刻時候，講到山長水遠，用盡晒啲者也之乎。。記否車馬滿庭前，等候你哋夫妻擁抱。

（趙寵口古）夫人，聖恩欽命我為褒城縣正堂，還未接任，我番嚟攜帶家眷，移居縣府。

（桂枝一才慢的的苦笑搖頭介口古）相公，不如你接姑娘去啦，我都仍是依依不捨呢一所舊門廬。。

（趙寵白）點解呢，（口古）妹亦要去時老婆亦要去至喘吖，俗語都有話，糟糠之妻，同甘共苦。

（連珠口古）阿哥，阿嫂唔係唔願同你去嘅，何況又久別重逢，邊個願孤孤獨獨啫，思家念切，等候鴻雁歸途。。

（快衝）（五叔上口古）夫人，你叫我去馬頭村打探一切消息，消息就唔係幾好。你屋企蛛網塵封，重門深鎖，十分冷落荒蕪。。

（桂枝一才啞雙思面口關目，經連珠提點今日是好日，啼笑皆非介）

（趙寵花下句）得做七品孺人亦非輕易，聽否街坊鄰里已歡呼。。外有銀花轎，四人抬，佇候一雙登程姑嫂。

（連珠白）五叔，唔該你同我哋看屋，交番畀屋主啦，叫佢去縣府收租就得叻。

（五叔白）傻嘅，縣太老爺住過嘅屋，都重使畀租嘅，唔使嘅，唔使嘅。

（連珠花下句）七品縣堂住過間屋都唔收錢，豈不是一品官員，行過條路都要金鋪。。

（趙寵白）外廂開道。

（外邊吆喝介）

（姑嫂上轎，趙寵上馬同下介）

——落幕——

242

第四場簡介 〔註十三〕

「會父」與「寫狀」是《販馬記》的高潮戲，唐滌生雖然仍用通俗的文字描寫，但編劇手法比以往遠勝許多。尤以「寫狀」一場，他吸收了京劇的精華，融化了粵劇演出，完全沒有半點京劇的痕跡，而有京劇的優點，在寫作方面又跨前一步。

這場戲講到趙寵與桂枝一對夫妻，攜同親妹一同到褒城縣上任，住在縣衙，縣衙花園貼近監倉。各位讀者，為甚麼我連佈景也要寫出來？因為佈景與劇情非常有關連，如非縣衙花園貼近監倉，趙連珠怎會聽到監倉的犯人哀號，而起了同情之念，並通知嫂嫂桂枝。桂枝若非小姑相告，又怎會叫出犯人，查問情由，因此而父女碰頭。所以做編劇一定要利用佈景來幫助劇情發展，懂得利用佈景，編寫劇本在劇情聯繫時便容易得多了。

〔註十三〕〔本版〕根據一九五六年利榮華劇團泥印本校訂，分場不設標題。「舊版」另加設標題，名為〈桂枝會父‧趙寵寫狀〉。

243

「會父」開幕時，先講李奇在監倉無法孝敬那禁子，遭受那禁子諸多虐待，當時那禁子是朱少坡飾演。朱少坡這位演員，飾演戲中的小人物，真是恰到好處，可惜他近年因腳患不能再演戲，可以說梨園少了一個優秀人才，而觀眾亦嘆眼福損失。

各位讀者請在文字本細看李奇與禁子一段戲，雖然是一段白欖，幾句口古。唐滌生把暗無天日的監獄、禁子的榨財手段，活現在觀眾眼前。唐滌生寫《販馬記》時只有四十歲，說他有豐富人生經驗是說不過去，他憑著讀書再加上生活體會，才能夠將各式各樣人物，賦予生命而演出，當演員接到劇本，只要小心閱讀，加以感情投入演出便行了，這就是唐滌生編劇的成功處。

再說回這場戲，桂枝得小姑相告，獄中有老犯人哀號，趁丈夫趙寵下鄉查旱，乃著禁子帶老犯人到花園查問。連珠安慰李奇，著他將犯案經過，詳細講出，以下是李奇用乙反木魚敍述。李奇唱一句乙反木魚，桂枝插一句口白追問，一問一答，精彩萬分。

李奇木魚：「家住褒城將馬販。」桂枝問白：「住響邊處？」李奇木魚：「住在馬頭村內第三間。」桂枝心中暗驚再問白：「你叫何名字？」李奇木魚：「姓李名奇遭遇慘。」（註：文字本原句「姓李名奇筆劃簡」，後來白雪仙將筆劃簡，改為遭遇慘。由此可見白雪仙對戲中一字一句，

244

盡量追求完美，演員有要求，編劇才有進步。）

以下桂枝一聽李奇之名，忙叫小姑迴避。桂枝沉吟自話白：「李奇乃我爹爹名字，點解……（看一看李奇）我想天下同名同姓，何只一個李奇，等我仔細啲再問。」（劇中註明以下一問一答，要逐漸催快）桂枝問白：「老人家，你可有妻房？」李奇木魚：「髮妻黃氏，都經已撒手塵寰。」桂枝問白：「可曾續娶？」李奇木魚：「續娶三春人懶散。」桂枝問白：「既然歸家不見兒女。」李奇木魚：「可憐西陵販馬，歸來不見一對小親生。」桂枝問白：「前妻可有兒和女，點解唔盤問呢？」李奇木魚：「盤問春花，話佢把急症患。」桂枝問白：「問楊氏呢？」李奇木魚：「三春話佢哋兩個跌落白鵝潭。」

以上一問一答，將第二場戲活現眼前，我所以特別介紹給讀者，因為這類乙反木魚插口白，非常實用，我編劇時遇到適當場次，可以將整個結構，換個適合的曲詞便成。我常常說選用曲牌，對劇本非常重要，選錯曲牌，有如衣不稱身，唐滌生編劇長處，適當運用曲牌，是他的拿手好戲。

別以為木魚沒有節拍管限便容易寫，須知木魚的下句分陰陽平聲，一句上句，一句下句陽平，一路陰陽平互易，規格非常嚴謹，希望有興趣學習編劇的讀者

們，多加注意文字本的內容。

劇情發展到這裡，桂枝已知眼前是父親李奇，再問他何不拷問春花，以下李奇唱一段懷舊小曲，該小曲乃王粵生所作。劇中鋪排，仍是李奇唱，桂枝插白。我最喜愛懷舊小曲中有一段是：「田旺陰毒，告官將我為難。受賄多黑暗，十個為官多半是貪。」此段按譜填詞，有音律所限，而有如此佳句，怎能不佩服唐滌生？

劇情一路發展下去，桂枝聽罷李奇申訴後，礙於在縣衙後園，欲想相認又有顧忌。好一個唐滌生安排連珠在這時候卸上，桂枝不敢相認，桂枝喚上禁子，好好看待李奇，那時連珠才說出適才一切，早已知悉，聰明的連珠，鼓勵桂枝請趙寵助妻雪冤。而桂枝又怕趙寵生性膽小，做官之後，樣樣講官場規矩、官場忌諱，恐怕求之不易。小姑連珠指點桂枝，說兄長趙寵，一向口硬心軟，而桂枝也覺小姑聰明可愛，可惜幼弟保童，不知去向，無福消受。

唐滌生在幾句口古中表達連珠的機智聰明和姑嫂之間的融洽，來為以後戲場鋪路，使到劇情首尾相應，高潮迭起。該場戲當桂枝聽到李奇申訴，唱一段長句滾花，文情並茂。內容是：「有女享榮華，父在階前喊，血淚絲絲凝在眼，倉皇未敢向人彈，三班衙役應防範，唉，到此方知忍淚難。認過了白髮蒼蒼（動作：拋水袖俯身欲扶，偷眼左右張望。禁子

上，連珠亦卸上，桂枝在眾人面前不敢認父），老……老犯人你嘅身世殊淒慘。」

唐滌生寫這段曲，交代動作猶如教演員做戲，手法之高，真是高不可測。接下來趙寵公務已完，回返縣衙與桂枝相見，稍敍家常，轉入房。以前在利舞台用旋轉舞台轉景，後來因佈景太高，故改落幕，但曲詞不用更改。

趙寵回房於屏風後除下官袍，換上披風（即便服）。這場「寫狀」是京劇名昆生俞振飛大師的首本戲，唐滌生根據俞振飛先生的演出法，再加以孫養農夫人的寶貴意見，刻意地將京劇的精神，融匯於粵劇傳統，使到任劍輝的演技，再上高峰。

余生也晚，恨未能一睹當年俞振飛大師的風采為憾。猶幸數年前，俞振飛大師蒞臨香江，當時經已八十高齡，演出一齣〈趙寵寫狀〉，的確藝術高超，不同凡響，演出未因年事已高而失色，我有幸得瞻風采，不禁歎為觀止。同時想起唐滌生的《販馬記》，感覺到唐滌生在劇本要求日高，已進軍向京劇吸收了。

再談回「寫狀」這段戲，趙寵換了便服與妻子桂枝閒談家常。趙寵問桂枝為甚麼傷心。桂枝不直接求丈夫，先說自己犯了衙門大法。趙寵素知桂枝小心謹慎，不會犯法。桂枝說道今日趁趙寵不在，擅自開放監倉。趙寵聽說登時板起面口說：「豈有此理，撞火。」接著桂枝撒嬌地

247

說趙寵做了官，脾氣猛，著趙寵照鏡，看看自己的面孔。而趙寵仍迂腐地怪桂枝胡鬧。以上的滾花口古，刻劃趙寵墨守官場規矩，而且膽小怕事，唐滌生在這裡已為下一場鋪路。

桂枝再問趙寵，假如趙寵的父親在監房又怎樣？當時嚇得趙寵立時站起來。桂枝再道這不過是比喻而已，假如是他的岳父在監房又怎樣？趙寵不甚著緊地回答：「唔應該唔理，^{〔註十四〕}不過點都唔應該擅自開監。」那時桂枝傷心痛哭，怪趙寵偏心。唐滌生在這樣兩段小調，一段〈鳳去留痕〉，由趙寵安慰桂枝追問因由，而另一段是〈四季相思〉，由桂枝唱出淒涼身世，再連唱一段乙反木魚。

這段乙反木魚，與第三場所唱大同小異，不過這場是由桂枝唱，而趙寵追問，手法相同，而觀眾不覺得重複，這就是編劇的高明處，希望讀者在文字本內仔細閱讀，慢慢領略。

接著趙寵知道一切，扶起嬌妻，起一段長句滾花：「夫妻鳥同林，自應同憂患，婦有難時等若夫有難，你安閒我亦安閒，正是流淚眼看流淚眼，一般是相憐同病，我亦是無娘痛愛有娘生。」唱到這裡，恰巧有家院捧盆栽卸上窗口將盆栽放下，此盆栽乃尾場伏線。在這裡也賣個

〔註十四〕 泥印本原文是「唔應該『，唔應該袖手旁觀，要理，』……」，見頁二六四。

248

關子，到尾場才為讀者解釋。趙寵隔窗看見家院，忙叫他拿李奇招詳到來。以上我介紹給讀者的一段長句滾花，內容是夫妻應同患難，何況自己亦是受後母虐待，可說是同病相憐，唐滌生寫戲的優點，是劇中人物性格鮮明，劇情前後呼應，雖然這段滾花，不重文采，但寫到這樣已足夠了。

當家院去取招詳時，趙寵為桂枝抹淚調笑，表示一雙小夫妻的恩愛。作者在這裡有一段註明：「請兩位注意，《販馬記》「寫狀」一場所以能夠成為名劇，便是夫婦在悲慘氣氛中，尚能處處刻劃閨房之樂，望能體會此意。」有了這段註明，足以證明唐滌生對「寫狀」這場戲多麼的重視，同時對任劍輝與白雪仙兩位演員的演技作出要求。

以上趙寵接過李奇招詳，照例給桂枝觀看，桂枝目不忍睹，著趙寵讀出來，趙寵怕桂枝喊，怕桂枝慌，桂枝說不喊不慌，趙寵才讀招詳，讀到秋後處決，桂枝驚心暈倒。以上的情節完全是用口白交代，寫得非常細緻，而任姐的小生形象，可以說由《販馬記》的美妙演出，而獲得觀眾們一致認同。

接下去趙寵救醒桂枝，對桂枝說有救星，因為明日新按院到來，「夫人何不寫下一紙狀詞，替父申冤一旦。」桂枝說無人寫狀，趙寵說有救星，趙寵擺起官威說道，身為七品縣令，連狀詞都不會

249

寫，怎樣升堂理事。

桂枝請趙寵寫狀，趙寵要桂枝磨墨。敲擊起撞點鑼鼓，趙寵案前捲袖、拈筆、彈墨等等灑灑做工，唐滌生亦有註明，而桂枝磨完墨後，斟酒服侍一旁。以下一段反線中板，真是字字珠璣，行文如天馬行空。

內容是：「筆力有千鈞，腹中藏萬卷，揮筆一怒為紅顏。上寫告狀人。（唱到這裡突然停下，桂枝問何故停筆。趙寵說自相識至婚後，不知夫人姓字。幾番追問，桂枝才細聲地說出姓李名桂枝，趙寵接著說難怪枕畔衾前都有一種桂枝香啦。以下續唱。）卻是李桂枝，把身世敍明一旦。生長在褒城，住在靈右里，廿三歲嫁入南關。替父再申冤，李奇販馬西陵，幾至人亡家散。最毒婦人心，啒一個三春奪產，誣害佢迫死丫鬟。伏乞按察開恩，滿斗焚香，清白唯天可鑑。使正義得長存，使民心能仰服，莫把人命草菅。寫罷了狀詞，酒溫猶未冷。」

七句反線中板，寫來就是一紙狀詞，一句花上句「寫罷了狀詞，酒溫猶未冷」，表示趙寵才高。唐滌生在《洛神》中甄宓的一段催歸詞，那一段反線中板就是一封信，在這裡一段反線中板就是一張狀詞，寫作功力，認真深厚。

唱完這段反線中板，趙寵將狀詞交予桂枝，教桂枝明日改扮男裝告狀，夫妻間小段調笑口

白，最後桂枝説不知怎樣告狀，趙寵教桂枝告狀的口白，又真是寫得好。內容是：「噎吔，估唔到我家夫人連狀都唔會告，好啦，等我教導你一次，你見咗按院大人，雙膝跪地（跪下），重要將呢張狀詞，雙手頂在頭上，高聲大叫，你話，唉吔青天大老爺，冤枉呀冤枉。」

桂枝睇狀一手搶過狀詞説帶去收監，三天後聽審。然後一笑賣身形入場。而趙寵那時才知上當，但見妻子回眸一笑，也覺妙趣橫生，唱到這裡，整場戲便結束。怪不得我有一位愛好粵劇的老朋友，他説唐滌生寫劇本，有如玩魔術，他一句可以令你流淚，而再加一句令人笑個絕倒，確是奇才奇才。

第四場 〔註十五〕

（監獄門口連花園瓊樓轉房景）説明：利用旋轉舞台（此場佈景相當煩難，作者另附圖則，請負責佈景者切切注意），雜邊角監獄門口，正面迴廊，衣邊立體樓，有梯級門可通入場，二樓有欄杆，可容一人憑欄。舞台旋轉直入閨房，正面大帳，兩邊屏風，正面有立體書案一張，上有紅燭並文房四寶。（監獄外有小木欄、石椅、木柱。）

（內場李奇哭泣聲）

（排子頭一句作上句開幕）

（禁子雜邊監獄外倚木欄作瞌眼瞓介）

（李奇雜邊監獄內睡幕）

〔註十五〕　分場不設標題，見頁二四三，註十三。

252

（禁子被李奇喊醒介白欖）守監倉。即是管監犯。當份差。即是大食懶。講良心。先至有得歎。有小歎。有大歎。小歎就敲人三兩筆。大歎就幫人將案反。成日摸吓紅中。碰吓白板。重有大騙雞。牛白腩。我哋最怕嘈。唔怕喊。喊親就珠寶金銀任你揀。

（內場李奇喊聲）哎咦，邊個喊。李奇喊。最孤寒。嗰個老監犯。（包一才喝白）李奇出嚟。

（開鎖後企開台口兇神惡煞介）（慢云云）（李奇從監倉上）（手腳鐐）不支跌地介

（禁子口古）李奇，你今日喊得唔著時吖，你遲唔喊，早唔喊，偏偏要響我輸乾輸淨，然後你至放聲大喊。（打介）

（李奇口古）小二哥，我都鬚眉皆白咯，點會話唔明於世故呢，成副家財都已被三春霸佔，想孝敬你多少都艱難。。

（禁子口古）李奇，咁唔怪得你自入監門以來，半個崩都未曾使過吖，嘿，你精啫，你點瞞得過我呢隻官場虱乸吖，有邊個話帶埋錢入嚟坐監㗎，點解人哋要用起上嚟嘅時候，要一筒有一筒，要一萬有一萬。呢。

（李奇喊介口古）小二哥，人哋有兒有女，我李奇就無兒無女，想起又要喊番一大餐。。

（禁子一才白）好，你若然唔辛苦，我怎得世間財，（包才花下句）將你頭髮挽在將軍柱，（一才

（將柱上繩套挽在李奇頸上介）兩條麻繩綁在你腳中間。。不見錢財不罷休，（一才）咬住牙根來絞纏。（快雁兒落，落刑介，李奇雙腳紮標）

（內場大聲喝白）（用咪播出台口）小二哥，開枪叻，三缺一，快啲入嚟。

（禁子一才白）唔，搵錢時候開乜野枪吖，一於唔去，一於唔郁，（雙手揸住膝頭，但雙腳仍行介）哎咴，唔去唔得，橫掂都鬼掹腳叻，（放李奇介）躝番入去先啦。（一才先鋒鈸推李奇跌在監房門口介）

（李奇花下句）唉，老虎食人都一啖過，小二哥你嘅斂銅手段比老虎更強橫。。保佑你入去就手橫財，等我安樂啲瞓番幾晚。（拜介）

（禁子先鋒鈸將李奇推入監倉，並鎖監倉飛奔撲下衣邊介）

（連珠衣邊上台口花下句）姑嫂燈旁停刺繡，欲臨西苑喚丫鬟。。獨自過迴廊，（李奇內場喊聲）是誰偷悲喊。（走埋聽真一點白）唉吔，原來東苑有監犯喊呀，真係冇陰功嘅啫，雖然一個人犯咗罪，收咗監就應該畀人改過自新嘅啦嗎，成日打，成日收治又點啱呢，靜靜話畀阿嫂知至得，（走回衣邊向二樓叫白）阿嫂，阿嫂。

（桂枝（手中尚拈針繡）二樓卸上白）做乜野呀姑娘。

（連珠口古）阿嫂，而家我個心好難過，你聽唔聽見東苑有個監犯喊。呀。

（李奇托細聲悲咽）

（桂枝一才側耳介口古）姑娘，做乜嘢啫，東苑共南樓距離何只百步，就算有乜嘢聲音都不能透過此間。。

（連珠白）阿嫂，你繡遲一陣都得嘅啫，落嚟我同你講。

（桂枝放低針繡樓下卸出介）

（連珠連隨拉桂枝台口口古）阿嫂，你教我讀書明理，一個人明咗理之後，個心就份外多事嘅叻，你聽吓，監倉有個犯人喊到天愁地慘。

（桂枝口古）姑娘，等我靜靜地同你去睇吓，好在你阿哥下鄉查旱，尚未歸還。。（姑嫂二人鑼鼓穿過迴廊過雜邊介）

（李奇一路喊叫冇陰功介）

（桂枝一路聽一路感動白）姑娘，喚禁子前來。

（連珠吆喝白）禁子前來。

（禁子雜邊上一見桂枝失魂落魄打千白）夫人何事呼喚。

255

（桂枝白）禁子，更深夜靜，何處傳來啼哭之聲。

（禁子白）敬稟夫人，三班衙役，辦公嘅辦公，做冊嘅做冊，並無一人啼哭。

（桂枝白）哼，比如監倉之內呢。

（禁子這個白）哦哦，監倉之內，係叻，呢處有一個老犯人，被前任老爺五刑拷打，創痛難當，驚動夫人，待奴才將他懲戒。（先鋒鈸）

（桂枝一才喝白）慢著，將老犯人帶出花園，夫人要親自問話，（介）倘若老爺歸來知曉，自有夫人擔戴。

（禁子白）是是，（開鎖拉李奇上喝白）夫人傳你問話呀。（一掌推李奇跌地）

（李奇白）老犯人與夫人叩頭。（介）

（桂枝忽覺頭暈連珠扶住台口花下句）何以一陣天旋地轉，卻在剎那之間。。其中定有根由，未敢稍存怠慢。（白）禁子鬆了刑具，叫他面朝外跪。

（禁子鬆了刑具，叫他面朝外跪呀。

（連珠跟住喝白）聽唔聽見呀，將佢鬆了刑具，面朝外跪呀。

（禁子白）知道。（將李奇鬆刑並拉李奇過衣邊位，並叫李奇面朝外跪介）

（連珠擔石櫈扶桂枝坐下介）

◎◎◎

256

（桂枝以眼一射禁子白）退下。

（禁子退下介）

（桂枝口古）老犯人，點解你咁大年紀重要坐監呢，你忍住啲眼淚，我問一句，你答一句，唔使喊。嘅。

（桂枝口古）老犯人，即管有杯數杯，有碟數碟啦，夫人就即是我阿嫂，佢嘅心地重慈善過菩薩翻生。

（連珠口古）老犯人，即管有杯數杯，有碟數碟啦，夫人就即是我阿嫂，佢嘅心地重慈善過菩薩翻生。

（李奇一路忍住眼淚一路點頭介）

（桂枝白）你係邊處人氏呀。

（李奇乙反木魚）家住褒城將馬販。

（桂枝白）住響邊處呢。

（李奇木魚）住在馬頭村內第三間。

（桂枝暗中吃驚白）你叫何名字呀。

（李奇木魚）姓李名奇筆劃簡。〔註十六〕（一才）

〔註十六〕 劇本上另有手筆改「筆劃簡」為「遭遇慘」。根據前面簡介，改字的是白雪仙手筆，見頁二四四。

257

（桂枝食住一才白）姑娘迴避。

（連珠作一內心關目衣邊卸下介）

（桂枝台口自言自語白）李奇乃我爹爹名字，點解……（看李介）我想天下同名同姓，何只一個李奇，等我仔細啲再問，（介）老人家，你可有妻房。（以後一問一答，要逐漸催快）

（李奇木魚）髮妻黃氏，都經已撒手塵寰。

（桂枝白）可曾續娶。

（李奇木魚）續娶三春人懶散。

（桂枝白）前妻可有兒女。

（李奇木魚）可憐西陵販馬，歸來不見一對小親生。

（桂枝白）既然歸家不見兒和女，點解唔盤問呢。

（李奇木魚）盤問春花，話佢把急症患。

（桂枝白）問楊氏呢。

（李奇木魚）三春話佢哋兩個跌落白鵝潭。

（桂枝一才離櫈白）一個話病死，一個話浸死，咁顯然係假嘅啦。

258

（李奇喊白）我原本知道係假嘅。

（桂枝白）咁點解你唔拷打春花。（包一才）（以後可以略吊慢）（托序）（尺反合上合乙上尺）

（李奇白）咁點解你唔拷打春花。（包一才）（以後可以略吊慢）（托序）（尺反合上合乙上尺）

（連珠食住靜靜躡足走回長廊偷聽介）

（李奇白）唉，夫人呀，（反線懷舊）拷問個小春花。佢嘅淚珠已汍瀾。三更偷偷去掛臘鴨。屍身解放靠人難。（重複譜子玩一次）

（桂枝暗暗驚慌白）唉，就算你迫死春花，仍可抵償，千不該，萬不該，你不該叫人放下屍靈，無私顯見私，估唔到你幾十歲人，咁都會打錯主意，（介）後來呢。（直至上尺六尺止）

（李奇續唱）田旺陰毒。告官將我為難。受賄多黑暗。十個為官，多半是貪。

（桂枝悲咽白）咁你響縣府有冇認到吖。

（李奇續唱）災劫認真慘。我嘅命衰氣力殘。板板攻心血肉已散。招供一切免麻煩。（包一才收）

（桂枝食住一才驚心介長花下句）有女享榮華，父在階前喊，血淚絲絲凝在眼，倉皇未敢向人彈，三班衙役應防範，唉，到此方知忍淚難⋯⋯認過了白髮蒼蒼，（一才拋水袖俯身欲扶偷眼左右張望介）

（禁子食住雜邊卸上）

（連珠食住故意步出迴廊）

（桂枝不敢認續唱）……老老老，老犯人，你嘅身世殊淒慘。

（連珠故意白）阿嫂，你做乜眼紅紅咁啫。

（桂枝強笑白）姑娘你知啦，你阿嫂一世人都係心軟眼淺，而且個老犯人又講得咁淒涼動聽，（介）禁子，你將他好好看待，不准難為，回頭夫人有賞。

（介）老犯人，夫人賞你一錠白銀，你在監中使用，（介）禁子，你將他好好看待，不准難為，回頭夫人有賞。

（禁子領李奇入監倉鎖閘卸下介）

（桂枝與連珠一路行一路悲咽又忍住介）

（連珠非常精乖口古）阿嫂，想喊嘅，就索性喊一大場，何必忍得咁辛苦呢，嫂，我太關懷你，所以乜嘢都聽到晒叻，你應該叫阿哥想辦法吖，（扁嘴欲哭）唉，最慘就係嗰一句，有女享榮華，父在階前喊。叻。

（桂枝慢的的悲咽介口古）姑娘，你知啦，你阿哥係讀書人，素來膽小，做咗官之後，滿口都係官場規矩，發夢都記住官場諱忌，想佢可憐我，真係難上加難。

（連珠口古）阿嫂，我真係唔係幾相信，俗語都有話，閨房之樂，不足為外人道，（一才微羞介）咁關埋門兩夫妻乜嘢唔講得吖，我提醒吓你吖，阿哥唔受得激嘅，心係軟嘅，嘴係硬。嘅。

（桂枝口古）姑娘，你待我真係好叻，可惜，可惜，（介）可惜我個細佬保童冇福，而家都經已不在塵寰。。（喊介）

（連珠慰解介扶桂枝衣邊上樓）

（鑼鼓，四燈籠，四轎伕打轎，趙寵（紗帽蟒）上介）

（趙寵落轎南音唱）碧簷上。月一彎。。人逢得意偏愛踏月行。。忽見小樓燈尚燦。想是閨人候我數寒更。。（桂枝食住此介口上小樓捲簾介）又見捲簾人對我，把那秋波盼。秋波盼。（桂枝作歡喜狀卸落樓）（二王下句）已完公務，不禁又夢入巫山。。（桂枝衣邊卸上）執手相看，漸覺你花容瘦減。

（桂枝接唱）斜倚翠樓盼望，幾難望得夫婿歸還。。且入共對薰櫳，樓外春寒峭冷。。（夫婦攜手入衣邊）

（連隨旋轉舞台轉房景）

261

（桂枝白）相公請更衣。

（趙寵白）夫人請少坐。

（桂枝白）告座。（托極輕鬆之古樂譜子）

（趙寵卸入雜邊屏風後除蟒著披風底）

（桂枝倚於椅畔食住譜子作種種憂愁做工關目介）

（連珠食住此介口衣邊卸上窗外與桂枝啞關目介）（此介口相當輕鬆，請勿以無曲見嫌）

（桂枝向連珠作無可奈何做手關目介）

（連珠拍心口作冇膽桂枝做手關目介）

（桂枝一才洗袖作叉腰振作介）

（趙寵食住此介口上）（連珠食住此介口下）

（桂枝見趙寵則連隨坐回白）相公請坐。

（趙寵白）告座。（坐下介）（桂枝喊介）（仄才口古）咦，夫人，想下官落鄉查旱，今日至番嚟，夫妻見面應該歡歡喜喜，點解你淚凝於眼。呀。

（桂枝口古）相公，俗語都有話，有諸內必形諸外，我做錯咗事，點能夠歡歡喜喜呢，（介）相

公，在你今晚未番嚟之前，我犯咗衙門大法，（一才）思量不禁掩面低慚。。

（趙寵一才關目失笑介口古）夫人，你呢句説話係同我要吓嘅啫，想下官一生謹慎，夫人一生謹慎，知法豈容將法犯。（白）你點都唔會犯法嘅。

（桂枝口古）相公，我做錯咗一件事，唔知算唔算犯法呢，我請問吓你叻，你唔響處嘅時候，我私把監倉禁門開放，（一才）擅自執行。。

（趙寵成個離橃花下句）倘有一人逃法網，（一才）頂上烏紗欲戴難。。幾難至博得小小前程，

（一才）容乜易畀你無端毀爛。。（板起面口白）真真豈有此理，撞火，（介）撞火。

（桂枝撒嬌介白）相公哪，（花下句）你回衙未敍家常事，卻把冰腸冷面向愁顏。。恨不重逢未第時，及第升官你就脾氣猛。（扁嘴白）呢，嗰便有一面鏡，相公你埋去照吓吖，呢種面口，十足係審犯嘅時候用嘅。

（趙寵白）咁唔係咩，你原本都係一個知書識禮嘅人，監倉禁門又點可以立亂開得呢，胡鬧，胡鬧，（介）真真胡鬧之至。（拂袖介）

（桂枝口古）相公，慢講話我知書識禮，就算我盲字都唔識一個，嫁咗你咁耐，染都染番多少士大夫氣概，（帶多少諷刺語氣）係人都知道，監倉係地獄，有邊個願意接近地獄呢，（介）不

263

（趙寵一才拂袖白）哼。（行開介）

（趙寵一才大驚先鋒鈸口古）吓，吓，夫人，你幾時見你家老爺響監倉裡便呀，假如我爹爹坐獄，我呢個七品郎官，就會被人彈……（急極介）

（桂枝白）相公，我係咁比喻啫。

（趙寵一才拂袖白）哼。（行開介）

過咁嘅相公，假如相公你望到你阿爹響地獄裡便，你又唔會把禁門訪探。呀。

（桂枝口古）相公，比喻都總有個根據嘅，監倉裡便嗰個唔係我老爺，不過係你外父，（一才應唔應該袖手旁觀咁心腸硬。呢。

（趙寵這個訥訥然口古）唔應該，唔應該袖手旁觀，要理，要理吓，不過都唔應該擅自開監。……

（桂枝悲咽介白）相公，你正話以為坐監嗰個係老爺，就撲到埋嚟執手相問，及後知道係外父，就好似蟻躝咁行埋嚟敷衍兩句，咳，真係同人唔同命，同遮唔同柄，（一才掩面哭雙思）罷了苦命爹爹呀。

（趙寵台口白）唉，你睇佢喊成咁嘅樣，點好呢。我同佢係少年夫妻，上前賠番個禮就冇事嘅叻，（冤冤氣氣上前施一禮介白）夫人，夫人，夫人，（小曲鳳去留痕）認完錯。倚香肩。輕輕一吻呵——番。夫妻相戲弄。緣何又痛哭淚瀾。念到姻親。痛癢相關。今宵應要訴災

生六伬江生

（桂枝四季相思唱）斷腸語。吟沉先一嘆。傷心冤案事。誰為我。再推翻。（白）經已苦打成招叻。（曲）父年老。孩兒俱失散。一家溫暖夢。離亂了。太悲慘。（白）我都家散人亡叻，（曲）後母三春真惡毒。勾結難防範。田旺太負恩。落屍嫁禍疑案誠難辦。（白）我原來係身家清白嘅，（曲）願願願向郎前跪。（介）半羞復半慚。且看辛酸泣訴間。淚血瀾。（乙反木魚）世代褒城將馬販。（趙寵問白，家住呢。）（曲）家住馬頭村內第三間。…（趙寵問白，父是何名。）（曲）我父姓李名奇筆劃簡。〔註十七〕

（趙寵白）夫人，你講錯叻，你本身姓劉，點會父親姓李。

（桂枝白）我本來係姓李嘅，我嘅寄父係姓劉。

（趙寵白）哦，咁就啱叻，你唔講我又點明白一個人會有兩個姓呢，咁令壽堂呢。

〔難。緣何故。泣春燈。我救災救難當也未晚。（白）有乜嘢事你慢慢講出嚟，待下官與夫人分憂，夫人請坐。（以上口白托序）（六工六五生　五六五六五生　五六工六伬生　江伬江伬

〔註十七〕　後改為「遭遇慘」，同註十六，見頁二四四、二五七。

265

（桂枝續乙反木魚略快一點唱）生娘黃氏別塵寰。。兒女一雙難戀棧。弟郎失落在荒山。。夫妻倘若同憂患。當信沉冤雪未難。。（欲叩頭介）

（趙寵見狀嘩然連隨阻止扶起桂枝長花下句）夫妻鳥同林，自應同憂患，婦有難時等若夫有難，你安閒我亦安閒，正是流淚眼看流淚眼，一般是相憐同命，我亦無娘痛愛有娘生。。

（家院捧盆栽）（尾場伏線）卸上經過窗口放低盆栽）

（趙寵一眼望見家院續唱）待把冤案複查，徐圖救挽。（白）家院過來。

（家院入介）（打千）

（趙寵白）將李奇招詳呈上。

（家院應命急下介）

（趙寵一見家院下，則連隨冤氣與桂枝抹淚調笑）（請兩位注意，販馬記寫狀一場所以能夠成為名劇，便是夫婦在悲慘氣氛中，尚能處處刻劃閨房之樂，望能體會此意）

（家院上介白）李奇招詳取到。

（趙寵接過招詳白）迴避。

（家院急下介）

266

（趙寵白）夫人，招詳在此，夫人請看。

（桂枝白）相公，我真係不忍卒讀，你讀畀我聽啦。

（趙寵讀詳白）犯人一名李奇。（一才）

（桂枝食住一才掩面痛哭介）

（趙寵白）哪，夫人，到底係我聽你喊，抑或你聽我讀。

（桂枝強笑忍喊科凡介）

（趙寵讀詳白）犯人一名李奇，因姦不遂，迫死婢女春花，詳文已到，秋後⋯⋯

（桂枝一路聽一路震介問白）相公，點解你唔讀落去。（問得快）

（趙寵白）我怕你喊。（答得快）

（桂枝白）我唔喊。

（趙寵白）怕你慌。

（桂枝白）我唔慌。

（趙寵催快讀白）哦，哦，犯人一名李奇，因姦不遂，迫死婢女春花，詳文已到，秋後⋯⋯秋

後⋯⋯

（桂枝白）怎麼樣。

（趙寵白）秋後處決。

（桂枝重一才叻叻鼓暈跌於椅介）

（趙寵手忙腳亂白）夫人醒來。（雙）

（桂枝醒介哭雙思，又欲向趙寵跪介）

（快銀台上一句，桂枝醒介哭雙思，又欲向趙寵跪介）

（趙寵食住抱起口古）夫人，呢次有救星叻，明日新按院大人，在此襃城下馬，夫人何不寫下一紙狀詞，替父申冤一旦。

（桂枝口古）相公，我信得過除咗咁樣都冇第二種辦法叻，只是無人能寫狀，想遞都艱難。。

（趙寵白）寫狀咩，寫狀都憂冇人咩，我身為七品縣令，連一張狀詞都唔會寫，重能夠升堂理事咩。（重複擺起官威介）

（桂枝白）係咁你快啲同我寫相公。

（趙寵白）哦哦，只係還差一樣。

（桂枝大驚介白）邊一樣。

（趙寵白）有人寫狀，只是無人磨墨。

268

（桂枝掩口一笑細聲白）唉。（鑼鼓頭走埋磨墨介）

（趙寵亦食住鑼鼓頭走埋書案捲袖拈筆彈墨等等瀟灑做工介）

（桂枝催介白）寫啦。（斟酒種種服侍介）

（趙寵反線中板下句）筆力有千鈞，腹中藏萬卷，揮筆一怒為紅顏。。上寫告狀人，（一才停筆介）

（趙寵白）夫人，並不是下官唔會寫，乃係做咗夫婦咁耐，我都未曾知道夫人名字，（帶些作弄態）

（桂枝白）唏，點解你唔會寫咩。

（桂枝白）哎哎，求求祈祈寫一個上去唔係得囉。

（趙寵白）一張狀詞告到按院台前，猶如虎口拔牙一樣，你唔講姓名，我就真係唔會寫。

（桂枝細細聲白）我姓李。

（趙寵大聲白）我知道你姓李。

（桂枝細細聲白）我叫做李桂枝吓嗎。

（趙寵白）怪不得枕畔衾前都有一種桂枝香啦，（續寫唱）卻是李桂枝，把身世敍明一旦。生長

在褒城，住在靈右里，廿三歲嫁入南關。。替父再申冤，李奇販馬西陵，幾至人亡家散。。

最毒婦人心，喂一個三春奪產，誣害佢迫死丫鬟。。伏乞按察開恩，滿斗焚香，清白唯天可

鑑。使正義得長存，使民心能仰服，莫把人命草菅。。（花）寫罷了狀詞，酒溫猶未冷。（白）

嚀，寫好叻，拈去。

（桂枝接狀詞的的由慢打快由喜變悲白）呢張狀詞冇用嘅，我唔要。（介）（口古）唉，相公哪，

想按院大人，人儀甚多，我係女流之輩，怎能把狀詞遞於一旦。

（趙寵口古）夫人，我一自寫狀嘅時候，一自已經替你諗好辦法嘅叻，嚀，到咗聽日，按院大人

下馬之時，下官亦要前去稟見，夫人扮作男裝，跟埋我混咗入去，喂陣就遞狀都唔難。

（桂枝點頭白）哦，都係只得呢種辦法叻。

（趙寵白）正是，（念詩）一張狀紙入官衙。。

（桂枝詩白）撥開雲霧見青山。。

（趙寵詩白）此行若得超生路。。

（桂枝詩白）報你來生結草（介）與卿環。。（欲下衣邊更衣介）

（趙寵作弄介白）夫人請轉，張狀詞冇用叻。

270

（桂枝白）吓，係唔係又試寫錯咗呀。

（趙寵白）寫錯叻。

（桂枝白）點解你咁唔留心㗎，錯在邊處。

（趙寵俏皮白）錯在桂枝下便唔曾記得加多個香字，（搖頭擺腦介）桂枝香，桂枝香。哪。（行介）

（桂枝一才白）啐。（關目完白）相公請轉，一紙狀詞到底是無用之物。

（趙寵白）點見得有用呢。

（桂枝白）我連狀都唔會告，豈不是得物無所用。

（趙寵白）唉吔吔，估唔到我家夫人，連狀都唔會告，好啦，等我教導你一次，你見咗按院大人，雙膝跪地，重要將呢張狀詞，雙手頂在頭上，高聲大叫，你話，唉吔青天大老爺，冤枉呀，冤枉。

（桂枝白）帶去收監，三日後聽審。（一笑賣身形雜邊下）（此處入場為全場最重要最美妙之身段）

（趙寵白）領嘢，（花下句）見佢回眸一笑，也覺妙趣橫生。。（埋帳介）

—— 幕急下 ——

271

第五場簡介 [註十八]

看完一場「寫狀」的好戲，接下來好戲連場。原來按院大人，就是李保童，我記得最初演出時，由蘇少棠飾演，演技不過不失。到了一九五九年林家聲初入仙鳳鳴劇團當小生，在日戲《販馬記》中林家聲飾演李保童，把劇中人物演得絲絲入扣，這不是我是林家聲的好朋友，特意將他吹噓，而事實有目共睹的。

該場戲開幕時，李保童捧尚方寶劍上，唱一段七字清中板，講述離家之後，投江遇救，大魁天下，官拜按院，此日褒城下馬，懷念親人。文詞精簡，包括無遺。唱完吩咐升堂，然後埋位。

趙寵與胡敬分邊上各懷心事，趙寵擔心桂枝，何以尚未前來告狀。胡敬擔心按院重翻舊

〔註十八〕〔本版〕根據一九五六年利榮華劇團泥印本校訂，分場不設標題。〔舊版〕另加設標題，名為〈桂枝告狀‧郎舅初逢〉。

273

案。兩人碰頭，寒暄一兩句，便向門子報門，趙寵與胡敬見過按院大人，新舊縣令向李保童交代，然後趙寵先行告退。

我為甚麼特意介紹這一小段戲，因為這段戲並不重要，很容易被讀者忽略，我在這裡提示，希望讀者細意觀看文字本，公堂之上出入禮法，尤其是學編劇的讀者更不可錯過。

接著趙寵掛念桂枝，於是躲過一旁，觀看動靜。那時桂枝扮男裝拈狀詞上，以下幾句口古是趙寵叫桂枝放膽入去告狀。

保童聽到有人呼冤，連忙傳桂枝上堂。保童接過狀詞，一看之下，已知告狀人是其姊桂枝，但在公堂之上，不便相認，結果桂枝不堪威嚇，露出女兒身，保童連忙抱起桂枝用表情向桂枝表示身份，喝令掩門，拖桂枝入場。

李保童這場戲，最重要是讀狀詞的聲音與感情，千斤口白四兩唱的作用，落在一個好演員的身上，自然發揮得淋漓盡致。《販馬記》第五場，本來非常平淡，但在唐滌生的筆下寫成一場風趣惹笑的好戲。

接下來，胡敬見狀莫名其妙，於是步出衙堂，這時趙寵匆忙上，說道我家夫人前來告狀，何故只見其入，不見其出，拚卻了小小前程，也要闖入公堂一看。恰巧與胡敬碰頭相撞，以下

四句口古，真是令當場觀眾看戲時，不禁捧腹大笑。首先趙寵一手拉住胡敬，追問情形。

「唉吔，堂翁，方才有一女（一才改口），有一漢子，前來告狀，為何只見其入，不見其出，能否許我打聽打聽。」接住胡敬口古：「堂翁，照我睇嚟，一定有個緣故嘅，大人見到告狀人，雙手抱起，一手拉住，拉吓拖吓，拖吓拉吓，入咗二堂暢敘幽情。」趙寵嚇得褪歪紗帽追問白：「堂翁，大人出京，可曾攜有家眷？」動作註明要做得瘋狂一點，又有一句「可請教沈君」[註十九]，由此證明，唐滌生的要求嚴謹，與及任劍輝的虛心學習，方能將戲演好。

接下來趙寵口古：「唉吔堂翁，實不相瞞對你講，你估告狀人係邊個，就係我家夫人改扮男裝，點解大人一見，雙手就抱，用手就拖，拉吓拖吓，拖吓拉吓，拉入二堂咁瘋癲任性。」胡敬接住口古：「呵……如此說，恭喜堂翁，賀喜堂翁。」趙寵問白：「吓，恭喜何來？」胡敬接住口古：「堂翁，近來孝敬上台，冇嘢好得過呢種禮物，拉拉搵搵，有拉有搵，八府巡按同你有拉搵嘛，唔使幾耐你就步步高陞。」胡敬說罷入場。當時舞台上趙寵胡敬一問一答，台下觀眾經已笑聲震院了。

〔註十九〕 見原創版本，頁二八三，註二十一。

275

接著唐滌生用一大段反線中板來描寫趙寵的心態，又實在寫得好。這段中板頗長，請讀者在文字本慢慢欣賞。唐滌生的曲詞，任劍輝的演技，再加上名京劇界人士的指導，真是錦上添花了。

接著趙寵闖入二堂，見了保童，又成個口呆目瞪，後來經桂枝告以真情，趙寵才疑雲盡釋。於是三人商量，如何翻案，營救親人。這場戲便完了。唐滌生描寫趙寵這人物，膽小怕事，拘謹迂腐，寫得非常成功，而任劍輝亦演得精彩絕倫，名伶名劇，實至名歸！

寫悲劇易，寫喜劇難，《販馬記》有悲又有喜，真是難上加難，請讀者細意欣賞吧。

276

第五場〔註二十〕

（衙堂轉書廳景）（旋轉舞台）

（衙役，八侍衛門子大差企幕）（官衙規矩排戲時度）

（開邊開幕）

（保童捧尚方寶劍上中板唱）往事何堪回首認。波臣未召任飄零。。幸有蕭翁來救拯。今時雁塔已題名。。聖寵方殷勤執政。朝來下馬在褒城。。（花）未報劬勞，滿袖啼痕淚影。。（白）吩咐升堂。（升堂埋位介）

（趙寵，胡敬分邊上介）

（趙寵台口花下句）滿懷心腹事，坐立不安寧。。。行一步幾回頭，尚不見娉婷倩影。

.........

〔註二十〕 分場不設標題，見頁二七三，註十八。

277

（胡敬台口花下句）我亦滿懷虧心事，怕聽鴉噪在門庭。。最怕舊案重翻，新官廉正。

（趙寵，胡敬同時碰頭白）堂翁。

（胡敬白）相煩報門。

（趙寵白）報，褒城縣告進。

（門子白）請免，一傍打恭。

（侍衛吆喝應介）

（趙寵，胡敬同入介）

（保童白）貴縣。

（趙寵、胡敬同白）拜見大人。

（保童白）請坐，（介）（口古）貴縣，本院奉聖旨到此巡查，授有尚方寶劍，有善必賞，有罪必罰，主持公正。

（趙寵口古）大人面諭，卑職自會把鈞命秉承。。

（保童口古）貴縣，褒城縣有乜嘢奇情案件，需要本院再行審定。

（趙寵向外張望魂不守舍，保童連叫三聲纏扎覺介）

278

（胡敬代答介口古）大人，想褒城縣經卑職等先後處理，未有一件積案未清。。

（保童一才向趙寵白）貴縣，我睇你今日好似有多少心事咁噃。

（趙寵慌失失白）大人，（花下句）只為縣衙多事，所以旦夕勞形。。徹夜不成眠，都只為勤於法政。

（保童白）好，如此請貴縣回衙理事。

（趙寵白）謝大人，卑職告退。（一路行出台口介）

（門子食住白）請免，一傍打恭。（侍衛應介）

（趙寵台口白）蝦，點解到呢個時候，都重未見我家夫人到來告狀呢，想扯，又唔放心，想唔扯，又怕畀人睇見，老婆唔關懷就勢係假嘅叻，匿埋一邊等吓佢。（閃埋雜邊樹後介）

（桂枝（男裝）上南音平喉唱）遮媚態。斂鶯聲。。倉皇舉步到公庭。。一縷驚魂浮不定。更無可以定心旌。。巷尾街頭全肅靜。（二王下句）到此方信官威難犯，不禁掩袖留停。。徒覺淚影迷糊，暗嗟薄命。（包一才收徬徨介）

（趙寵靜靜閃出在後一拍桂枝膊頭介）

（桂枝扎起回頭一望撒嬌白）唉吔，我真係唔制呀相公。

279

（趙寵故意大聲咳嗽一下介）

（桂枝連隨轉回平喉白）都係行唔通嘅喇兄弟。

（趙寵口古）兄弟呀兄弟，呢，望入去坐響大堂之上，生得面如敷粉，唇若塗朱，嗰個就係新按院大人吶，你快啲入去告狀啦，莫個再多姿整。

（桂枝平喉口古）我真係望都唔敢望入去呀兄弟，往日我響你衙門，睇見嗰啲衙差吆吆喝喝，我個心都唔覺得有乜嘢，而家自己做到告狀人，都未曾畀人喝啫，條命都經已有咗八九成。

（趙寵口古）呢啲叫做針唔到肉唔知痛吖嗎兄弟，好啦，你既然唔願去，跟我番去咁唔係一切復歸安靜。

（桂枝著急忘形撒嬌白）唉吔相公呀相公。

（趙寵再咳嗽一聲介）

（桂枝平喉口古）一念到蒼蒼白髮，重點敢畏懼官府面目猙獰。。

（趙寵白）唔怕就入去啦。（一掌推桂枝入則卸下介）

（桂枝跪地頂狀白）冤枉呀，冤枉呀。

（衙役白）啟稟大人，有漢子一名在堂前喊冤。

（保童一才白）問他可有狀詞。

（衙役白）可有狀詞。

（桂枝白）有。

（衙役白）有。

（保童白）呈來一看，（介）（讀狀白）告狀人，李桂枝，（一才）（慢仄才口古）告狀人李桂枝，

（向胡敬）貴縣，你覺唔覺得桂枝乃屬女子名字，何以下跪者又是堂堂男性。

（胡敬口古）大人，桂枝兩字男女皆可採用，未必一定係閨閣中名。。

（桂枝大驚暗中求神保佑介）

（保童吆喝白）低頭，（介）（讀狀）告狀人李桂枝，乃褒城縣靈右里馬頭村人氏，吾父李奇，出外販馬為生，生母黃氏，不幸身亡，繼母楊氏三春，私通地保田旺，圖佔家產，將我同兄弟保童，趕出門庭，吾父回家，不見我姐弟二人，盤問婢女春花，春花懼怕楊氏，只得自盡身亡，三春用錢銀買通闔衙上下，説我父因姦不遂，迫死春花，吾父受刑不過，只得屈打成招，問成死罪，聞得大人明察萬里，因此不顧萬死，特到台前，哀哀上告。（介）

（桂枝食住白）大人申冤。

281

（保童喝白）低頭，（故意口古）告狀人，你張狀詞到底有冇寫錯呀，張狀寫明犯人有一兒一女，兒名保童，女名桂枝，咁到底你係仔抑或係女呀，就算你學人告狀，都要告得醒醒定定。

（桂枝大驚口古）我我我，我係仔嚟，成個都係仔，我唔係就係保童囉，（一才）望大人你體察愚情。。

（保童捉弄介口古）你就係保童，點解咁多個保童嚟，你既然係保童，點解告狀人又寫上桂枝，我睇你連自己都未曾清醒。嘵。

（桂枝口古）係，大人，我唔係有心寫錯嘅，我認為手足有次序之分，我做細佬嘅不能僭先告狀，所以狀詞上寫了姐姐之名。。

（保童故意白）嘟，（撒花下句）可笑你把雌雄混亂，（一才）莫驚動了三木嚴刑。。到底你是桂枝，（一才）還是保童，（一才）人來動刑示儆。（白）吩咐動刑。

（衙役吆喝介）

（桂枝大驚踉蹌地跌頭巾介）

（胡敬連隨開位白）啟稟大人，佢係⋯⋯

（保童問白）係乜嘢。

（胡敬奸笑白）嘻嘻，係一個嬌嬌滴滴嘅小婦人。

（保童先鋒鈸開位抱起桂枝，向桂枝關目表明身份後白）掩門。（拉桂枝衣邊下介）

（胡敬望住莫名其妙介）

（快衝）（趙寵雜邊上介白）唉吔，且住，方才我家夫人，前來告狀，為何只只只見其入，不不不見其出，這這這是何緣故，也罷，我拚著這小小前程，我要闖⋯⋯（先鋒鈸）

（胡敬出衙食住與趙寵相撞介）

（趙寵一手執住胡敬口古）唉吔，堂翁，方才有一女，（一才改口）有一漢子，前來告狀，為何只只見其入，不不見其出，能否許我打聽打聽。（與胡敬入衙介）

（胡敬口古）堂翁，嘻嘻，照我睇嚟，一定有個緣故嘅，大人見到告狀人，雙手抱起，一手拉住，拉吓拖吓，拖吓拉吓，入咗二堂暢敍幽情。。

（趙寵一才褪歪紗帽白）堂翁，大大大人出京，可曾攜有家眷。（做得癲狂一點）（可請教沈君）〔註二十一〕

（胡敬白）嘻嘻，未曾攜眷。

⋯⋯⋯⋯⋯⋯⋯

〔註二十一〕 指沈亦理、沈葦窗先生。沈葦窗乃崑曲大家徐凌雲外甥，香港《大人》、《大成》雜誌創辦人。

283

（趙寵突然一手執住胡敬狂介口古）唉吔堂翁，（介）實不相瞞對你講，你估告狀人係邊個，就係我家夫人改扮男裝，點解大人一見，雙手就抱，用手就抱，拉吓拖吓，拖吓拉吓，拉入二堂咁瘋瘋任性。

（胡敬白）呵呵，如此說，恭喜堂翁，賀喜堂翁。

（趙寵白）吓，恭喜何來。

（胡敬口古）堂翁，近來孝敬上台，冇嘢好得過呢種禮物，拉拉攡攡，有拉有攡，八府巡按同你有拉攡嘛，唔使幾耐就步步高陞。。（下介）

（趙寵白）唉吔，（鑼鼓起反線中板）（唱得越快越好）拚卻了烏紗，榮華身外物，怎能把妻子，當做人情。。風起在庭前，落葉捲旋風，無端吹塊綠荷蓋頂。（一才）最擔心是按院大人，生得風流俊逸，比我重加倍年輕。。一樹桂枝香，此刻香滿二堂，重點有餘香可剩。一載小夫妻，尚且等閒不擁抱，何以佢一見便擁翠含英。。我要闖轅門，問佢是收妻，買胭脂，還是主持法政。闖闖闖入二堂中，問一問枕邊妻子，是否見難以為情。。（快七字）闖入轅門觀究竟。闖入堂中看分明。。失去了夫人忘本性。決不染綠了頭巾去博前程。。我要闖進轅門，（開邊包重一才）

284

（保童食住重一才衣邊卸上）

（趙寵一見保童續唱）嘻嘻，卻又口呆目定。

（保童喝白）那個在轅門鼓噪。

（門子白）啟稟爺爺，鼓噪人乃是褒城縣。

（趙寵開始震介）

（保童開台口口古）嘿，好一個褒城縣，你有多大前程，竟敢在轅門喧嘩，你又知唔知道上下尊卑，自有官階判定。

（趙寵口口古）唉吔大人，方才有一個漢子，前來告狀，只只只見其入，不不不見其出，畀大人一手扯入後堂，嘻嘻，請恕卑職斗膽，有冇，冇乜嘢事嘅，不過想問吓情形。。（震介）

（保童白）哦呵，（口古）好一個愛管閒事嘅褒城縣，到底我所拉入去嗰個係你乜嘢人，（一才）竟然敢在本院跟前探聽。（白）係你乜嘢人。

（趙寵這個口呆目定介）

（門子白）大人問你個漢子係你乜嘢人呀。

（趙寵白）這，唏唏。

285

（門子白）乜嘢唏唏呀。

（趙寵白）哈哈。

（門子白）乜話，佢個名叫做哈哈呀。

（趙寵口古）大人，告狀人乃是卑職妻子，變相換形。。

（保童一才白）掩門。（一手拉趙寵入衣邊）

（趙寵一路被拉一路耷低頭震介）

（旋轉舞台轉內堂景）

（八梅香分邊伴桂枝（女裝）坐定於衣邊屏風之前）

（趙寵一路被保童拉入不敢抬頭介）

（保童向桂枝關目介）

（桂枝示意保童開衣邊台口細聲口古）保童，你姐夫呢世人個膽好細嘅，唔嚇得㗎，睇吓佢個樣吓，幾乎企都企唔定。

（保童細聲口古）我邊處有嚇佢啫，佢自己嚇自己之嗎，我都唔忍見佢面白唇青。。

286

（桂枝暗中行埋拉趙寵衣袖介）

（趙寵抖開更震介）

（桂枝再拉介）

（趙寵一才白）唉吔夫人，做乜嘢呀。

（桂枝白）佢唔係外人嚟㗎。

（趙寵白）唔係外人係乜嘢。

（桂枝掩口笑白）係你個大舅。

（趙寵白）哦，（連隨向保童）我估道是誰，原來是大……

（保童瞪眼一望趙寵）

（趙寵又驚介白）大大大……大人。（跪下介）

（保童扶起介白）姐夫請起，姐夫請坐。

（趙寵問桂枝白）坐唔坐得呀。（桂枝點頭，趙寵坐下介）

（保童口古）姐夫，你身為父母官，應該體察民情，不能妄加處斷，因何將我父草草問成死罪，到底有乜嘢真憑實證。

（二衙役從底景卸上）

（趙寵大驚連隨離座口古）大大大人，此乃前任問官所定，卑職實不知情。。（腳軟欲跪保童兜住介）

（桂枝口古）唉吔保童，我都話過姐夫乃係膽小之人，你咁問佢法，難怪佢驚魂不定。

（保童口古）咁唔係點問呀，咁問法乃係官場習例，一向慣經。。

（桂枝白）相公，其實你使乜慌呢，（花下句）論官階，你與佢難同等第，也無須步步為營。。論家常，分吓尊卑，保童應該在你跟前將安請。

（保童躬身請安介）

（趙寵當堂沙塵介花下句）按院大人原是舅，（一才）無上光榮。。望能緝捕淫婦姦夫，（一才）再將冤案重新定。

（保童白）如此人來，將李奇帶到。

（衙役領命衣邊下介）

（保童白）姐姐，姐夫，內廂請茶，（介）爾等退下。

（趙寵桂枝正面卸下介）（梅香同卸下）

288

（衙役衣邊帶李奇上介）（李奇已鬆刑）

（李奇上前欲跪介）

（保童一手抱住，喝衙役退下後再拉李奇坐正中則跪下白）爹爹。

（李奇大驚介白）大人你做乜嘢呀。

（保童白）爹爹，孩兒李泰在此。（重一才抱頭哭雙思介）

（李奇花下句）今晚夜福從天上降，點估到老監蘿都有咁大尊榮。。雖然苦盡甘來，可惜唔見咗桂枝蹤影。

（桂枝食住卸上介）

（保童白）你想見家姐咩，佢響處。

（桂枝食住卸上介）

（桂枝撲埋跪攬哭雙思完花下句）爹呀，我共你相逢後苑，請恕我未便一敍親情。。冤案能翻，從今後莫愁苦命。

（趙寵食住卸上介）

（李奇白）桂枝，呢一個官員搖搖擺擺，佢係邊一個嚟嘅。

（保童白）佢就係當今褒城縣，保童嘅姐夫。

289

（李奇糊塗白）保童，咁我叫佢做乜嘢呀。

（保童白）客氣喺，初次見面，叫佢一聲趙姑老爺。

（李奇問桂枝白）叫唔叫得呀。

（桂枝羞笑點頭介）

（李奇白）估道是誰，原來是趙姑⋯⋯大人。（腳軟欲跪介）

（桂枝兜住介）

（趙寵白）不敢，向岳父老大人請安。

（保童口古）姐夫，姐姐，你兩個今日都辛苦咗一日叻，不若暫且回家，今晚再圖歡慶。待等華燈初上，我父子自會拜訪門庭。我自會緝捕田旺三春，將冤案再行審定。事關條條王法，不能因團圓而稍徇私情。。

（趙寵大聲應白）卑職告退。

（桂枝掩口笑其迂介並拉趙寵下）

（保童花下句）滄桑歷盡，守得雲開見月明。。

——落幕——

290

第六場簡介〔註二十二〕

看完了以上兩場好戲，尾場略似變為平淡，但唐滌生並不會落雨收柴，草草完場，事無大小，一一交代清楚。五十年代例牌主題曲，由任劍輝主唱之〈春花雪後妍〉，內容是整件事的過程，讀者可在文字本中欣賞。

那時趙寵非常開心，要掛一百盞春燈，擺一百盆芍藥，歡迎巡按到訪。趙連珠故意對其兄說道，「兄長如此排場，恐怕上司見到，不出言怪責，心中也怪你窮奢極侈，私斂民錢。」趙寵聞言，嚇得魂不守舍，連忙叫人將春燈與芍藥搬走。而連珠又安慰兄長道：「你是八府巡按姐夫，就算多擺一二百盆芍藥，多掛一二百盞春燈也無妨。」〔註二十三〕趙寵被連珠戲弄一場，心神稍定，欲叫連珠捧出他親手種的盆栽，一顯書生本色。結果趙寵恐怕連珠打翻盆栽，自己親自取來。

〔註二十二〕〔本版〕根據一九五六年利榮華劇團泥印本校訂，分場不設標題。「舊版」另加設標題，名為〈懲奸雪冤〉。

〔註二十三〕兩段口古用字跟原創劇本有出入，意思則相同，見頁二九五。

291

這段戲完全表現趙寵的書獃子氣，與及趙連珠的聰明活潑。在第四場，家院捧盆栽放在隔窗，唐滌生註明尾場伏線，在這裡開始發生作用，到後來結果趙寵失手跌爛，前後呼應，文人風格，借盆栽表露無遺。

接下來，連珠見到桂枝，說桂枝熱情而善忘，豪爽而無信。桂枝幾番追問，才知道連珠怪她不代雲英作伐。桂枝安慰連珠，這段婚事包在嫂嫂身上。趙寵說道自己官職低微，怎能與巡撫共結姻親。

到了保童到來，桂枝向保童提親，保童因地位尊卑見嫌，桂枝對保童說，縣衙後苑，距離女相逢，又怎能重翻舊案。桂枝責保童知恩不報。那時保童聽罷桂枝所言，連忙向連珠提親。及後一家團聚，在後園審問田旺三春這對姦夫淫婦，最後憑連珠音容似春花，故而扮作春花鬼魂，方能破案。尾場曲白無甚突出，但劇情非常緊湊，可以提供讀者欣賞的是三春一句口監倉何止百步之遙，若非小姑連珠，聽聞犯人哭叫而起同情之念，父女如何能夠相逢，若非父古：「春花死後無口證，李奇難雪九重冤。」《販馬記》是唐滌生進步期的一齣好戲。

292

第六場 [註二十四]

（官邸花園桃林深度佈景）說明：盡量利用舞台深度，底層為官邸門口，第二層為石門樓（用《跨鳳》尾場之鳳台石牌改），最開一層近台口為花園，從底層起兩邊桃林直伸出台口，從底層半空掛兩排燈籠直伸出台口，以表達景的深度，加強畫面的美觀，衣邊台口大樹並石枱櫈，衣雜邊襯片為紅牆綠瓦之小轅門。

（排子頭一句開幕）

（趙寵衣邊上唱主題曲春花雪後妍一才詩白）春到人間富貴天。。百花同賀綺華年。。盞盞春燈微帶笑。。縷縷書香（介）繞杏園。。（小曲秋水伊人）設下桃林新宴。對燈每憶及從前。含愁帶怨。百般悲痛在眼前。真不堪話童年。蓬飄書劍。過後徘徊飲泣。春花雪後妍。（慢板）研

〔註二十四〕 分場不設標題，見頁二九一，註二十。

盡了詩書，渡過了秋雲冷雨，脫下舊青衫，走馬榮登褒城縣。回首憶後娘，淚落青階上，嘆當日蘆花有淚，赴考無錢。。投靠到劉家，難說心中話，萬不料阮籍囊羞，卻買得如花美眷。朝辭粉香樓，暮飲離情酒，長亭一別後，衣錦又歸旋。。（拉腔轉小曲走馬）此後愛惜珍貴那同巢燕。情愛憔粘。枕邊愛倍添。（序）可悲一晚佢憑欄淚滿簾。唉吔痛難宣。唉吔恨難宣。衙堂舊案翻開了恨與冤。（中板）冤債望郎申，燈下重泣問，斷了柔腸，亂了方寸。自慚七品卑微，難翻命案，護花雖有意，力薄軟如綿。。寫狀在蘭閨，一字一含淚，揭盡了滿腹文章，博取佢梨渦一轉。咽一篇告狀詞，寫得淋漓盡致，似杜鵑泣血，似巫峽啼猿。。（七字）遞狀喬裝欲見新按院。強移蓮步到衙前。。入衙門，人不見。緣何故，拉入內堂傳。。忽聽新官無家眷。（轉二王）嚇得我瘋癲留院外，怕見綠葉舞庭邊。。桂枝香，桂枝妍，堂上桂枝香，怎能香入官門內苑。（銀花飛）咁我就淋漓淚兩行，怕將嬌花偷損，一朝見舅面，情懷應激變，（南音）庭前喜鵲唱破玉爐煙。。今晚夜耀眼春燈光芒展。事關上台與我有關連。。連忙吆喝（一才得意洋洋大喝一聲介）傳家院。（介）

（兩家院食住分衣雜邊上打千介）

（趙寵續唱）快些庭除打掃，掃吓花阡。。（兩家院食住吩咐入石牌後分邊掃落花介）（曲）今夕

294

桃林開春宴。開春宴。（合花下句）滿庭燈綵罩華筵‥‥。翠映紅薰春風面。（打點各物手忙腳

亂介）

（連珠食住此介口衣邊上見狀一笑介白）阿哥，你忘咗形咁，到底做乜嘢呀。

（趙寵雀躍口古）阿妹，你唔知叻，今晚我要掛一百盞春燈，擺一百盆芍藥，窮極鋪排，今晚我要款待八府巡按，你估巡按大人係邊個，就係你阿嫂嘅嫡細佬，（一才）即是你阿哥嘅嫡親舅台，哈，哈，郎舅相關，帶挈我都春風滿面。（白）幫手，幫手。

（連珠一才故意作弄介口古）哦，乜九八府巡按就係阿嫂嘅細佬咩，（一才）哼，阿哥，自古話官場還官場，親戚還親戚，咪話阿妹唔提醒你，（介）嘑，你都知道八府巡按係你嘅直轄上司吁，（介）你自己都知道不過係一個七品縣令啫，你到底有幾大份嘅俸祿呀，今晚竟然敢在上司面前掛一百盞春燈，擺一百盆芍藥，哼，哼，哼，就算個上司唔鬧出口，心中都怪你八個大字，就係窮奢極侈，（介）私斂民錢。。

（趙寵重一才慢的的嚇至成個震震噏口古）快快……快啲除咗啲春燈，搬，搬……搬開啲芍藥，多謝阿珠，至會將我在事前提點。（抹汗白）除……搬……

（連珠見狀台口偷笑介白）阿哥就成世人都係咁迁嘅，又熱情，又膽細，（介）（口古）唉吔，

唔使除唔使搬吖，哥，說話又講番轉頭吖，第二個咁樣子鋪排就唔好吖，你呢，今晚就掛

多一百盞春燈，擺多一百盆芍藥都唔緊要，點解呢，嘩，你都會話啦嗎，我係你嘅嫡親阿

妹，樣樣都會關懷個大佬，八府巡按係阿嫂嘅細佬，唔通佢又唔關懷個大姊咩，佢見到你

咁，反為話你愛妻情切，以後有乜野事都份外關連。。

（趙寵一才放心介白）唉，畀你嚇得我吖，（口古）點解你嗰兩句說話調轉嚟講呢，阿妹，快

啲入去書房，擺咗我手種嗰兩盆小盆栽出嚟，擺響當眼嘅地方，一陣畀舅台睇吓，賣弄吓

我書生嘅本色，栽花嘅手段。（又趷氣高揚介）

（連珠向觀眾白）呢，抵得佢個樣吖，一時膽壯啲咋，又試好多新花樣嘅吖，（介）得吖，我同

你去書房攞哚啦。（介）

（趙寵一才番嚟，（介）（口古）都係唔好吖，等我自己去攞，你十指纖纖，容乜易有三長兩

短，打爛咗唔係講笑嘅嘑，盆栽可以表達文人風格，甚過錦繡詩篇。。（急足衣邊下介）

（連珠慢慢行開衣邊台口吟沉白）八府巡按就係阿嫂嘅細佬……（偷眼見雜邊桂枝上則連隨拈花

俯首作狀不發一語介）

（兩梅香伴桂枝雜邊轅門口上介）

296

（桂枝雜邊台口長花下句）嫁得有情郎，又哭親恩斷，估話人海蒼茫難再見，更誰憐憫此哀蟬，弟郎卻是新按院，筆下能申販馬冤。。燈綵掛門庭，洗盡了頻年幽怨。（白）怪不得話花逢劫後香，人離災劫喜，而家花又笑，人又笑，我都唔知用乜嘢説話至講得出我雀躍嘅心情，（介）哎咦，我姑仔呢，半日都未見過佢，（一才見連珠拈花低首行埋叫白）姑娘。

（連珠故意不睬迴避過雜邊拈花不語介）

（桂枝愕然台口白）哎咦，點解呢，我個姑仔從來都未曾用咁嘅面口對待過我嘅，（走埋介）有乜嘢事咁唔歡喜呀姑娘，（介）係唔係做阿嫂嘅令你唔歡喜呀姑娘。

（連珠故意略一點頭急足迴避過衣邊依然拈花不語介）

（桂枝慢的的難堪介白）吓，我點解會令到個姑仔咁唔開心呢。（走埋拉連珠台口悲咽口古）姑娘，桂枝命生不辰，入門時難叫翁姑之面，稍可克盡婦道嘅，就係只能夠待好我呢個姑仔，（介）姑娘，就算做阿嫂嘅有乜嘢錯，你都可以鬧我，話我，（喊介）哎，苦命桂枝，重未曾酬答姑娘恩典。

（連珠口古）阿嫂，唔好開口又試喊啦，喊完嘅咋，以後你都唔使喊咯，你邊處係好苦命啫，我重記得你以前同我講，話有個細佬失咗蹤，不明生死，嗱，聽人講，你哋而家又骨肉團

（桂枝一才喜極忘形介白古）係呀，姑娘，原來佢界個漁翁救咗，高中之後，[註二十五]步步青雲，一路升到八府巡按，謝天謝地，佢而家都榮華富貴顯。叻。

（連珠作狀口古）咁唔係好囉，阿嫂，你樣樣待我好，你淑德賢良，樣樣都冇乜嘢令我唔歡喜，我所唔歡喜嘅只係一樣啫，就係阿嫂你呢世做人，熱情而善忘，（一才）豪爽而無信，

（一才）所以就婦德難全。叻。（再開衣邊弄花不語介）

（桂枝重一才慢的的懵懵然白）我點解會熱情而善忘⋯⋯點解會豪爽而無信呢，呀，姑娘你係唔係話我唔記得支月錢你買脂粉。

（連珠搖頭介）

（桂枝白）姑娘，係唔係怪我見春寒而不思量同你剪綾羅，（介）左唔係，右唔係，係唔係⋯⋯呀，明白，（介）係唔係怪我見你待嫁年華，而不曉替你早為之計呢。

（連珠羞笑點頭介）

圓。。

⋯⋯⋯⋯⋯

〔註二十五〕 泥印本把「中」字寫成「囸」字，見頁二一五，註五。

298

（趙寵捧盆栽著回紗帽蟒衣邊喼喼噴上偷聽介）

（桂枝一笑拉連珠台口花下句）虧你此際未忘燈下語，我亦決將彩鳳配文鸞。。待等愛弟來時，我自會暗中替你穿針引線。（白）姑娘，阿嫂話得出做得到，你一於嫁我細佬，（一才）我細佬一於娶你。（包重一才）

（趙寵食住重一才大驚跌爛盆栽介）

（連珠白）做乜嘢啫阿哥，唔知又試畀乜嘢嚇親你叻。

（趙寵怒介口古）乜嘢嚇親我呀，畀你嚇親我囉，你重有唔嚇死我咩，（介）書云，等級有尊卑之分，配婚有門第之說，八府巡按乃一品紅員，點會睇得上你吖，桂枝你千祈唔好同人提呀，就算人唔嫌出口，都嫌響個心裡便。（白）盞親戚都做唔成。

（連珠一才不歡介）

（桂枝笑介口古）相公，好心你生吓膽啦，應驚嘅你就唔驚，唔應驚嘅你就自己嚇自己，（介）對於姑娘婚姻事，我做阿嫂嘅自會打點周全。。

（趙寵白）都係唔好提叻桂枝，唔好喇桂枝。

（桂枝白）唉吔，我有分數嘅相公。

299

（內場白）巡按大人到。

（趙寵連隨整冠掃蟒正面出迎介）（桂枝連珠攜手入衣邊）

（排子）（四衙差，四侍衛，四梅香，分隊上兩旁企好位）（以後逢人多場面，作者另附圖則，煩

提場照圖安排好）（四家院，禁子卸上）

（趙寵，保童分邊扶李奇（簪花掛紅）從正面上，衙差連隨擔石櫈台口李奇坐下，各人分拜介）

（排子收掘）

（趙寵白）人來，叩見老太爺。（到春來）

（趙寵白）叩見老太爺。（到春來）

（家院逐個上前叩頭完則企回原位，最後輪到禁子叩頭不止不敢仰視介）

（李奇問白）下跪者誰人。

（趙寵一才喝白）抬頭相見。

（禁子一才抬頭介）

（李奇白）哦，我以為係邊個，原來係小二哥，小二哥，你近來橫財就手吖嗎，舊陣我做監躉嘅

時候，你輸咗麻雀就難為我，打錯紅中就收治我，不過唔緊要，好在老犯人積福積德，修

到個仔做八府巡按，修到個女做七品孺人，（介）禁子大哥，監裡便咁多犯人，唔係個個都

300

好似老犯人咁好命㗎，以後我望你少打麻雀，多行積善，打麻雀唔起得家㗎，積福積德然

後至可以修兒修女嘅啫。

（趙寵一路聽一路耷低頭震恐被上台責怪）

（保童細聲向禁子喝白）下去。

（禁子抱頭鼠竄衣邊下介）

（桂枝暗中牽趙寵衣袖提點介）

（趙寵東張西望見禁子下略作安心，無意望連珠介）

（連珠掩口忍住笑其冇膽介）

（趙寵一才扎回莊重介）

（桂枝口古）保童，而家我要響阿爹面前，向你深深一拜，（介）拜謝你此後代我奉養高年，責

任殊非淺淺。

（保童口古）姐姐，所謂反哺情，人皆有，奉養親嚴乃為子者之責，理所必然。

（李奇點頭白）你兩個都孝順。

（桂枝口古）保童，你身為一品紅員，業經以身許國，試問有邊個替你早晚侍奉高年呢，保童，

縱使你無家室之心，老人亦當有抱孫之念。

（保童笑介口古）姐姐，我知道，假如阿爹唔係飽經憂患，我就是佢娶一個都冇所謂，試問誰家淑女，可以慰解爹爹劫後殘年。。

（桂枝故意白）保童你問我呀，（以眼一掃連珠笑介）有。

（趙寵連隨又驚暗牽桂枝衣袖細聲白）唔好提呀桂枝，怕咗你叻桂枝。

（連珠掩面羞立花前介）

（桂枝花下句）倘若弟郎有心求淑婦，（一才）見否我小姑含笑在花前。。千紅萬紫半低頭，（一才）都只為花嬌難比佢容顏艷。（白）姑娘，使乜拈住隻衫袖遮住塊面啫，放低佢啦。

（保童笑介白）何必要強人所難呢，姐姐，（花下句）你嘅姑娘縱有如花貌，（一才）難攀門第也徒然。。身披玉帶紫羅袍，（一才）難與素衣諧淑眷。（些微帶一點傲態）

（趙寵連隨拉桂枝台口細聲埋怨白）係唔係呢，碰得一鼻灰叻，（花下句）我都話過縣堂縱有親生妹，難婚政海一紅員。。怨桂枝煩惱自尋，唔應提嘅事，我都竟然向你提起，（介）唔好講嗰啲叻，不如我同阿爹傾吓，（介）爹，（牽衣跪下口古）爹，凡事都總要有個明白，你估

（桂枝略帶不歡白）保童，我真係一時得意忘形，

302

我哋父女姐弟之間，到底憑藉乜嘢可以骨肉團圓，在此一庭相見。呢。

（李奇口古）桂兒，想落阿爹都係憑藉女兒嘅鴻福，假如你唔關懷囚犯，聽唔見我放聲大哭，又點會搞出喜事連篇。。

（桂枝口古）阿爹，你錯叻，我係一個已嫁婦人，等閒不出閨房半步，監獄與小樓，相隔何止百步之遙，就算你響監獄喊破喉嚨，怎能傳上高樓內苑。

（李奇愕然口古）哦，咁就真係奇叻，（介）桂兒，我向來都信因果裡頭嗰句，莫不是災期已滿，感動了天上神仙。。

（桂枝苦笑介口古）阿爹，人世間因果係有嘅，神仙係冇嘅，聽見你喊嘅係連珠，唔係我，假如唔係佢好心把囚犯關懷，我哋點能夠團圓於今日，三尺孩童都曉解知恩報德，（一才）點料到巡按大人反為不明恩怨。呢。

（保童重一才慢的的連隨向連珠跪下介）

（趙寵大驚連隨跪下還禮介）

（李奇白）保兒，你跪響處儍咗咁做乜嘢吖，快啲向姑老爺求珠姑娘嘅婚啦。

（保童口古）姐夫，求令妹能以終身相許，不復再有門第之嫌。。

303

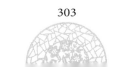

（趙寵保童對拜科凡介）

（桂枝扶起花下句）嫂換姑來姑換嫂，到今日始一笑嫣然。。已到月朗雲開，可奈釁難清算。

（快沖頭）（大差上向保童報白）啟稟大人，前縣令胡敬，將田旺，楊三春帶到。

（保童一才白）不必在府堂候審，從橫門帶來相見。

（大差應命下介）

（李奇口古）嚀嚀，所謂善惡到頭終有報，只爭來早共來遲，我要在桃林飲一杯，同佢哋把冤仇計算。

（趙寵口古）岳丈大人，呢個責任包在我嘅身上，我至多拉佢上縣府，把舊債清填。。

（保童口古）姐夫，你錯咗，你只知其一不知其二，我點解唔將犯人在府堂候審，而叫人從橫門帶入呢，就恐怕府堂人多，我唔願再揚家醜，（趙寵聽一句驚一句，每句謝罪介）二來，春花已死，更無生口對證，（一才）就算後娘狼毒，都不能妄加死罪，怎能了卻爹爹所願。

（眾人俱愕然介）

（李奇再飲泣介）

（連珠快的的白）春花死去無口證……呀，我記起咗，嫂，（介）（向桂枝咬耳朵介）（口古）我

欲把才能賣弄在郎前⋯⋯（一笑衣邊下介）

（桂枝白）家院擺宴。（云云）（八字形石枱）

（趙寵衣邊，保童雜邊，李奇正面，（坐石櫈不設枱）桂枝傍李奇服侍介）（云云催快）

胡敬先上，大差拉三春，田旺，帶鎖披枷上介）

（胡敬台口埋怨口古）楊三春，唔怪得話人為財死，鳥為食亡，我唔著受咗你二百両紋銀，今晚就要同埋一齊入去閻羅殿。

（三春兒神惡煞口古）嘿，胡老爺，你死你嘅事，我楊三春呢世人冇有識死嘅，所謂後底乸刻薄前頭婆仔女，論罪唔係至多監禁三兩個月，阿田，磨利把嘴啦，春花死後無口證，李奇難雪九重冤⋯⋯。

（田旺口古）你畀膽我就得㖊三春，掂嘅都可拗孿，孿嘅都可以拗番掂。

（胡敬口古）只要嘴頭有道理，（介）須知王法冇強權⋯⋯（同入介）

（田旺跪下介）（胡敬一旁作揖介）

（三春搔首弄姿介白）唉吔，三春拜見老爺，（介）拜見小姐，（介）拜見少爺，（介）哦，幾乎唔記得添，噉便重有一個姑老爺。

305

（趙寵、保童同時重一才大怒同時拍枱喝白）跪下。

（三春跪下介）

（趙寵拍枱白）吥，（仄才關目謙讓白）大人先審。

（保童白）貴縣先審。

（趙寵白）楊三春，你點樣逐兒奪產，（一才）勾引情郎，（一才）誣害親夫，（一才）快些招供一遍。

（三春口古）唉吔失禮晒叻姑老爺，講到後底嫂對唔住前頭婆仔嘅，就大賣三千啦，何況保少爺未死嘅嘛，（一才）（發火起身）姑老爺，審犯有先後之分，（一才）犯罪有輕重之別，（一才）點解有人因姦不遂，（一才）迫死婢女，（一才）反為法外安全。。唔係我趕佢嘅嘛，佢自己扯嘅嘛，桂小姐亦如是啫，你可以問吓佢吖，佢兩個重生勾勾

（趙寵重一才叻叻鼓撟歪紗帽介）

（李奇食住叻叻鼓撲前欲打三春為桂枝攔住介）

（保童口古）田七郎，想春花乃自盡身亡，你有乜嘢證據指明乃因姦不遂，（一才）王法條條，唔到你再多狡辯。

306

（田旺口古）大人，想春花不死於光天白日，而死於半夜三更，死時只有李奇一人在旁，屍首乃是小人放下，顯見是作賊心虛，忌於犯事，（一才）（發火起身）大人，俗語有話，幫理不幫親，幫親害死人，（催快）你是萬人之上，（一才）仍在一人之下，（一才）無口證焉能翻案，

（一才）我會告上金鑾。。

（保童重一才叻叻鼓擰歪紗帽介）

（李奇食住叻叻鼓撲前欲打田旺介）

（桂枝食住攔介口古）楊三春，田七郎，不用嚴刑諒你兩個都難於招認，人來，快把嚴刑處斷。

（左右呼應介）

（胡敬白）且慢，（口古）法例中那有婦人執政，夫人未免過於越權。。

（趙寵大怒快點下句）心間怒火已燒燃。。怒打狐狸，（一才）不許重狡辯。（與保童分邊喝打介）

（快雁兒落，兩衙差執三春三標三綑一腳打三春冇頭雞碌過雜邊樹腳介）

（食住暗燈，行雷閃電介）

（雜邊大樹幻出連珠扮春花鬼魂披頭散髮，尖叫兩聲夫人介）（用空心樹蒙紗焗燈便可）

（三春重一才慢的的成個直起身定眼望實介）

307

（連珠口古）夫人，你害得我好慘，你迫到我自盡身亡，想唔想我暴露你嗰種胡椒手段。見否無

常索命，（介）我要拉你過刀山油鑊，慢慢熬煎。。（作索命狀介）

（三春大驚介叫白）我認吮。（雙句）

（家院捧筆墨跪獻趙寵介）

（趙寵擲下紙筆介白）如此說從實招來。

（連珠卸下，轉回原來燈色介）

（三春接紙筆跪地招供快點下句）供詞一紙罪難填。。樹底冤魂今始現。（禁子遞詞介）

（連珠披雪褸卸上與桂枝分傍李奇介）

（趙寵接供詞花下句）有此供詞一紙，問妖婦尚有何言。。（白）人來，快把貪官胡敬，淫婦姦夫

一並推出斬了。

（衙差將胡敬，田旺，三春雜邊拉下介）

（保童口古）多謝珠小姐，有此神機妙算。

（桂枝口古）保童，我姑仔聰明冰雪，確不愧是內助之賢。。

（李奇口古）唉，我呢世做人都算係咁咯，女又吮，新抱又吮，仔又乖，女婿又乖，最難得係滿

308

門皆貴顯。

（趙寵詩白）人間一段奇雙會。〔註二十六〕艷跡長留萬古傳。

（同唱煞板）

——尾聲煞科——

〔註二十六〕《販馬記》又名《奇雙會》、《桂枝告狀》。泥印本此處寫「雙奇會」，「本版」訂正為「奇雙會」。

後記

葉紹德

利榮華劇團一向票房紀錄不穩定，到了上演《販馬記》時，適值新春，而劇本著實寫得好，演員的配搭又完整，上演期間，盛況空前。任劍輝的努力沒有白花，可以說任劍輝憑《販馬記》的演出，奠定以後小生的地位，她的一舉手、一投足，溫文儒雅，帶著幾分戇氣的書獃子，觀眾們為她的風采而傾倒。

唐滌生到了這個時期，日趨進步，除了鑽研古典文學，還吸收京劇和兄弟戲種的精華來豐富自己的作品。所以《販馬記》一直流傳至今。雛鳳鳴劇團亦經常將該劇上演。

一九八〇年，雛鳳鳴劇團上演兩部唐氏名劇。一為《穿金寶扇》，一為《販馬記》，白雪仙特意將《販馬記》帶上廣州，請名編劇家陳冠卿先生潤飾[註二十七]，加了一個尾場，仿似包公審

〔註二十七〕「舊版」寫「陳冠仰」，訂正為「陳冠卿」。

311

郭槐一般，由趙寵扮判官，由連珠扮春花鬼魂，上演多次後，總覺新不如舊，唐滌生的劇本，要修改談何容易，若非將全個劇本熟讀，慎重處理，效果出來適得其反。

附錄

經得起考驗的唐劇

黃　霑

時間，真是藝術的最好考驗。

李白的詩，李煜的詞，馬致遠的曲，距今天多少年了？仍然活在我們心中，我們的腦裡，活在我們面前身畔。

過去二十年來，香港人所共知，活在人心中的粵劇，實實在在只有唐滌生先生的作品。

「落花滿天蔽月光」這七個字，誰不會唱？現在的電台與電視這些最現代化傳播媒介，依然年年捧為戲寶的，是哪一齣？

唐先生的作品，像柳永的詞。

香港有自來水的地方，就有人會唱唐先生的曲詞，這是事實。

余生也晚，無緣認識唐先生。

他的故事，倒是聽過不少。任劍輝、白雪仙兩小姐口中的「唐哥」，鄭孟霞女士口中的「唐哥」，葉紹德先生口中的「唐哥」，王粵生老師口中的「唐哥」，各有妙趣。

何況，還有他的曲本。

能讀唐滌生的曲本，是我的幸運。

唐滌生的劇作，經得起時間考驗。

《再世紅梅記》是唐滌生在一九五九年的作品，面世距今已有三十年。今天讀之，仍然覺得興味盎然，真是非常難得。

這齣戲，是一貫的唐氏後期風格，口白儒雅，好用對偶句法，而不失自然。也不避典故，很有中國韻文傳統。戲中善用小曲，對傳統曲牌的運用，不時有可喜的突破。可説是粵劇劇本經典作品。

《販馬記》則無論口白和曲詞，都比較口語化，也不避俚俗。讀起來真是妙趣橫生。像第五場趙寵的一段「反線中板」：「拚卻了烏紗，榮華身外物，怎能把妻子，當做人情。風起在庭前，落葉捲旋風，無端吹塊綠荷蓋頂。」就有趣得很，而且文采不失，真是高手之作。

能替唐先生的劇作曲本寫序文，真是無上的光榮。可惜我這粵劇插班生，所知不多，説不出的當之評。

所以光榮之中，帶點慚愧，因為沒有把序文寫好。

幸而，讀友要看的，是唐先生的原著劇本。

一九八八年十二月一日

＊本文原是「舊版」序言，現得「黃霑書房」授權，在「本版」重新刊出，特此鳴謝。

唐滌生作品簡介

梁沛錦

唐滌生曾被譽為粵劇界的一代編劇奇才，他對粵劇的貢獻，是將粵劇提升到更高的藝術層面，緊湊的劇情和典雅的文字結合，令粵劇跳出坊間的桎梏。

唐氏所編劇本，除了質素高之外，數量也相當可觀。就目前所結集一萬多個粵劇劇目中，屬於唐氏名下而包括新作、改編和劇務等，計有一百三十個，佔整體百分之一強。初步統計的劇目都是一九四五至一九六〇年間的作品，看來早年所作應有遺漏，有待日後的發展和補充。

若把唐氏劇作分兩個階段來比較，前期作品未見突出，直至一九五六年他為仙鳳鳴劇團改編《牡丹亭》才開始大露光芒。唐氏風格的轉變，一方面是因為他本人的創作進入成熟階段，另一方面是得到白雪仙嚴格要求所激發，加上仙鳳鳴劇團全體藝人精湛的演技和落力的演出，充分發揮了劇本的神髓，編與演的成功結合，使唐氏的作品推上一層。

唐氏後期的劇作均能維持高度水平，獲享盛譽。如《蝶影紅梨記》、《帝女花》、《紫釵記》、《九天玄女》、《再世紅梅記》等劇，除得仙鳳鳴劇團認真排演，大受粵劇觀眾讚賞外，還

拍攝成電影，流傳更廣，家傳戶曉。

總括來說，唐氏所編的故事內容以至曲文，大部分都沿襲元明曲本，主要取材為才子佳人等哀艷情節，戲路是極為狹窄的；而曲文也間有因抄襲或為求古雅而致生硬難明。因此唐氏成就不在創作方面，而在改編增刪、修整潤飾、化原著為粵劇演出；同時他把劇中人的感情作細膩的描繪、精緻的刻劃鋪排，加強戲曲藝術中的文學性能，使改編的粵劇劇本除了可觀可賞可演外，還可作一案頭讀物，難怪知識分子對他的作品特別垂青，稱許不已。

唐氏除重視情節和文采外，還妥善安排劇中角色「六柱制」，突出大老倌形象；又發掘和採用古曲，使得曲悅耳而不入俗套。「六柱制」的運用，已成為近年粵劇結構的趨勢，無形中使傳統排場的群體戲及專腔專角的例戲衰弱下來。不過這是近年粵劇變化的形勢，並非唐氏一人所引致。

平情而論，唐氏編劇譜曲唯美至尚、費盡心思、治曲謹嚴、佈局精巧、分場妥當、文句瑰麗、哀艷動人；字句間雖難免有詰屈聱牙的詞語，使人有格格不入之感，但主題方面多能表達反封建、抗強暴的意識。人物塑造則通常以女角為主，標榜女性的剛毅、機智、堅貞和秀麗可人，最具特色；男角多為年青高才的書生，貌俊而深情，性格溫文而流於軟弱，不過是極其敬

320

重女性的君子。劇情發展雖有淒怨挫折，而最後必貶惡揚善，時借仙鬼力量來補恨，獲至團圓收場。

＊本文原附錄於「舊版」，現獲作者同意，重新刊出。

剖析唐滌生的創作路程

《香港周刊》資料室

唐滌生是著名的粵劇編撰家，他筆下的戲曲作品，非但一直家傳戶曉，為人樂道；他所編寫的粵劇詞藻優雅，對白精警，極具文學價值，因此，除了一般的戲迷都能琅琅上口、引為消閒佳品之外，很多有豐富文學修養的學者亦會對他衷心佩服，珍藏他的戲曲作品，視如珠寶。

誠然，唐滌生的成就並非僥倖，他對梨園的貢獻和努力是有目共睹的，假如沒有唐氏的苦心經營，編寫出一個個哀怨凄艷的劇本，相信粵劇亦難於站穩陣腳，至今仍然吸引到不少年輕人的興趣。

唐氏四十八歲時英年謝世，[註一]距今已二十多載[註二]，他的離開是梨園的莫大損失。在他致力創作期間，他的太太鄭孟霞女士曾經給予他不斷的鼓勵和幫助，以下是從鄭女士口中所得的一些珍貴資料：

⋯⋯⋯⋯⋯⋯

〔註一〕　根據記錄，唐滌生先生生於一九一七年，卒於一九五九年，享年四十二歲。

〔註二〕　這篇文章寫於一九八六年。

醉心粵劇加入戲班

唐滌生沒有受過正統的戲劇訓練。他在上海滬江大學修讀中文。

他對粵戲一直有濃厚興趣，在抗日期間，他從廣州來港，加入了戲班，並且開始劇本創作的工作。他從沒有提過對粵劇有甚麼抱負或理想，只希望製作到好的作品，令粵劇發展更進一步便於願足矣。

親自設計舞台佈景

唐氏對粵劇創作的態度極之認真，事事親力親為。據其遺孀鄭孟霞女士透露，原來唐滌生不單是寫詞高手，在書畫方面的造詣亦很深，他為自己的劇作花了很多心思去設計佈景，很多舞台的佈景都是由他親自設計和畫藍圖。

對於舞台設計，唐氏有他獨特的構思，他認為傳統的大掛畫佈景是不足夠的，應該採用立體佈景，加強真實感。同時，他主張佈景要富有古典風味，讓觀眾看上去像欣賞一幀優美的古畫一樣。此外，燈光效果亦相當重要。

324

選曲嚴格反對媚俗

唐氏對粵劇製作相當嚴格，不單只致力於劇本創作方面，對於選曲的要求亦頗高。鄭女士憶述當時的情況：「當時有些粵劇竟配上流行音樂來唱，唐先生對這種濫用音樂的做法很不以為然，他認為粵劇配上古曲才顯得優雅動聽，並覺得只有中國古典音樂才配合粵劇的風格，所以他盡量採用古曲來配樂。當時的作曲家王粵生是唐先生的好拍檔，他為唐先生作曲一定採用古曲，『帝女花』的主題曲就是由他創作的。」

編插舞蹈勇於創新

傳統的粵劇一向沒有舞蹈編插的，即使是劇情需要，亦只是象徵式的手法，由三兩個宮女之類提著花籃在舞台上走兩個圓場便帶過了。

唐滌生卻勇於嘗試，他認為中國古典舞蹈優美典雅，何不把它編進粵劇裡去，讓觀眾可以好好欣賞？而且，適量的舞蹈編插能增添整個劇的動感和色彩，同時又可配合劇情需要，於是他便作出大膽嘗試，把中國舞蹈融化到戲曲裡去。

325

梨園藝術的昇華，唐滌生堪稱居功不少；然而，唐氏的貢獻還不止此。當時的粵劇戲服都是釘上珠片，閃閃生光的。其實這是摩登西式女裝晚禮服的做法，完全與傳統的古裝格格不入。

鄭女士看在眼裡，向唐氏提出來討論，唐氏亦有同感，認為應該以傳統的織錦和顧繡來做戲服。於是他們便把這個建議向任白提出，初時任姐恐怕觀眾不會接受，唐氏夫婦便說：「妳們應該帶領觀眾走正路，而不應被觀眾牽著鼻子走。難道觀眾只是看妳們身上的珠片，而不是欣賞妳們的藝術造詣？」

任白接納了他們的意見，由唐氏與服裝師研究，按照劇中人的性格和身份來設計戲服。

「仙鳳鳴」是轉捩點

唐氏加入「仙鳳鳴」後，寫過不少著名的戲曲，當時可以說是他創作的巔峰期，唐滌生亦因此名噪一時。《牡丹亭驚夢》、《穿金寶線》、《帝女花》、《紫釵記》、《蝶影紅梅記》等等都是當時的作品。唐氏創作風格的轉變亦與「仙鳳鳴」有密切關係。

326

鄭女士說：「進行任何改革都需要人力、物力和金錢；當時仙鳳鳴劇團站穩了腳，任白兩位都很有名氣，她們有資本有魄力去進行創新。在這樣優良的條件下，唐先生才能為她們編撰新路線的劇本。而仙鳳鳴劇團在任、白兩位的領導下，團員嚴格排練，並聘用高明的樂手，落力演出，令粵劇觀眾由市井婦孺推廣至大學生、專業人士、教授等知識分子。唐先生後期劇作之受到歡迎及稱譽，可以說是大家合作和努力的成果。」

認清路向不隨俗流

唐滌生的創作生涯並非無往而不利的，他亦曾經下過不少苦功，度過一段摸索期，才開闢到一條嶄新的創作路線。初期，由於他對粵劇的認識尚淺，所以只得跟隨流俗，作品未見突出。後來鄭女士跟他討論到粵劇路向的時候，建議他脫離當時的媚俗作風，給粵劇換上清新的面貌；而他也覺得當時的粵劇無論是劇本與演出，都是過分馬虎，所以決心改革。

全面改革脫胎換骨

那麼，改革從何著手？

327

鄭女士細心解釋：「戲曲是綜合性的藝術，它包括文學、音樂、舞蹈、美術設計等等，若要粵劇脫胎換骨，必須作全面的改革。所以當時唐先生無論在劇本創作、填詞、選曲、配舞、戲服設計、舞台設計等各方面，都進行研究和革新。」

劇本著重情節文采

選曲的嚴格、配舞的創新意念、戲服設計勇於打破常規，以及舞台設計採用立體佈置的悉心安排，在在都可見到唐氏所下的功夫。那麼，在劇本創作方面又如何呢？

據鄭女士透露，唐氏為了進步改革，他敢於摒棄過往的隨俗風格，著重劇本的情節和文采，把劇本寫得既入俗又有藝術性；同時致力於研究歷史，務求劇中人物和情節能與故事的社會背景相吻合。

刻劃細緻感情深刻

經過多方面的改革和創新，唐氏的心血沒有白費，我們可以看到他對粵劇的誠意。他務求整個劇的表現協調、統一、完美。

328

鄭女士對唐氏的創作生涯有極大的推動。她曾習京劇，與唐氏志同道合，因此，由她來總結一下唐氏的創作是最適合不過了。

「他處理粵劇製作的特點是注重細節，無論一個小情節或一件戲服、頭飾，都願意花精神和時間去細心研究和考證，以配合劇中人的身份和時代背景。他寫的曲詞對白也相當細膩典雅，不但貼切精煉，而且人物刻劃細緻入微、感情深刻。」

唐氏雖然早逝，但他對梨園的影響和貢獻深遠，迄今仍然未被遺忘。

* 這篇文章原附錄於「舊版」，現重新刊出。

329

新版感言

陳慧玲

《唐滌生戲曲欣賞》這套書重新出版，是償了先夫葉紹德的遺願。

先夫從事編劇多年，畢生都在戲行工作，矢志不渝。他一直說最欣賞唐滌生的劇本，他說唐滌生的劇本針線綿密，曲詞優美，是粵劇劇本的典範，誠為後輩學習的對象。

八十年代中期，他身體力行，寫了三本《唐滌生戲曲欣賞》，希望把唐滌生的優秀劇本介紹給更多人認識。《唐滌生戲曲欣賞》這套書很好賣，很快便售清了。但由於各種不同的原因，他在生時，始終未能看到這套書再版。

斯人已去，但遺願尚存。

因緣際會下，匯智出版有限公司的羅國洪先生表示有興趣重新出版這套書。感其誠意，我遂答應讓他重新出版。

今天，終於再次看到這套書，睹物思人之餘，心裡也帶一點安慰。

331

責任編輯：羅國洪

封面設計：洪清淇

書　　名：唐滌生戲曲欣賞（三）：
　　　　　再世紅梅記、販馬記

編　　撰：葉紹德

校　　訂：張敏慧

出　　版：匯智出版有限公司
　　　　　香港九龍尖沙咀赫德道二A
　　　　　首邦行八樓八〇三室
　　　　　電話：二三九〇〇六〇五
　　　　　傳真：二一四二三一六一
　　　　　網址：http://www.ip.com.hk

發　　行：聯合新零售（香港）有限公司
　　　　　新界荃灣德士古道
　　　　　二二〇至二四八號
　　　　　荃灣工業中心十六樓
　　　　　電話：二一五〇二一〇〇
　　　　　傳真：二四〇七三〇六二

印　　刷：陽光（彩美）印刷有限公司

版　　次：二〇一七年七月初版
　　　　　二〇二二年六月修訂再版

國際書號：978-988-77711-8-0